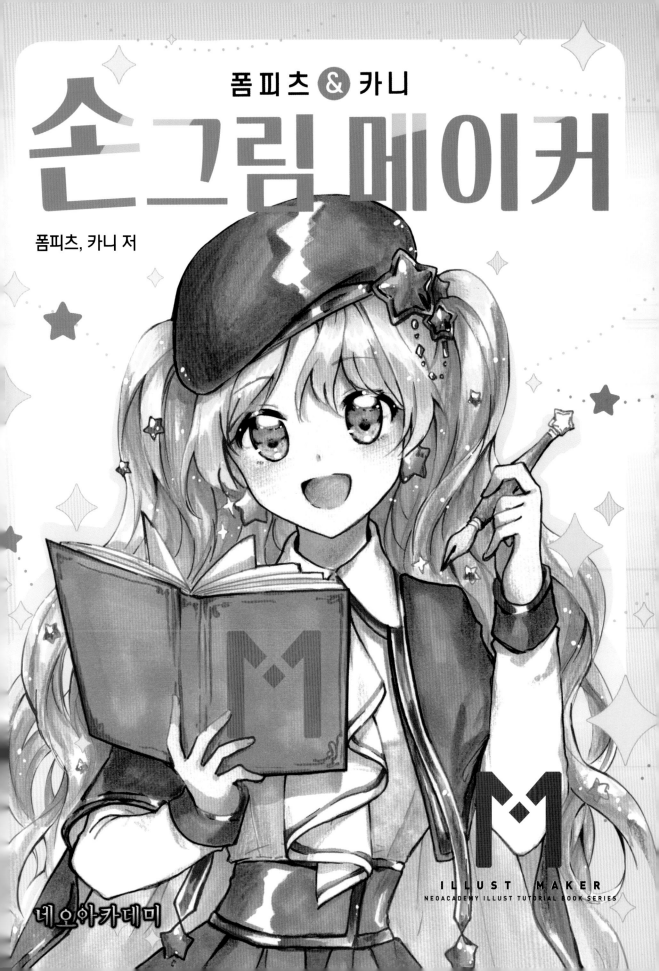

손그림 메이커

초판 9쇄 발행 2023년 11월 27일

지은이 폼피츠, 카니
펴낸이 노진
펴낸곳 네오아카데미

출판신고 2019년 3월 14일 제2019-000006호
주소 대구광역시 서구 국채보상로 184 3층(중리동)
네오아카데미 커뮤니티 cafe.naver.com/neoaca
에이트스튜디오 홈페이지 www.eightstudio.co.kr
네오아카데미 유튜브 〈유튜브 검색창에 '네오아카데미' 검색〉
독자·교재문의 books@eightstudio.co.kr

편집부 네오아카데미 편집부
표지·내지디자인 디자인 숲·이기숙

ISBN 979-11-967026-5-6 (13650)
값 25,000원

단순히 손을 움직여 캐릭터의 형태를 만드는 것뿐만 아니라, 여러분이 더 다양한 세계를 경험할 수 있도록 책에 참여하였습니다. 나아가 이 책을 통해 여러분께서 그림을 그리는 즐거움을 가슴에 품을 수 있게 되면 좋겠습니다.

– 폼피츠

책을 작업하며 그림을 그릴 때 어떻게 그려야 더 예쁘고, 쉽고, 즐겁게 그릴 수 있는지 오래 고민하며 만든 책 입니다! 캐릭터를 만들고, 담고 싶은 이야기들을 그림으로 마음껏 표현할 수 있는 즐거움이 여러분들에게도 전달되었으면 좋겠습니다.

– 카니

목차

챕터 1 그림 그리는 친구가 생겼어요

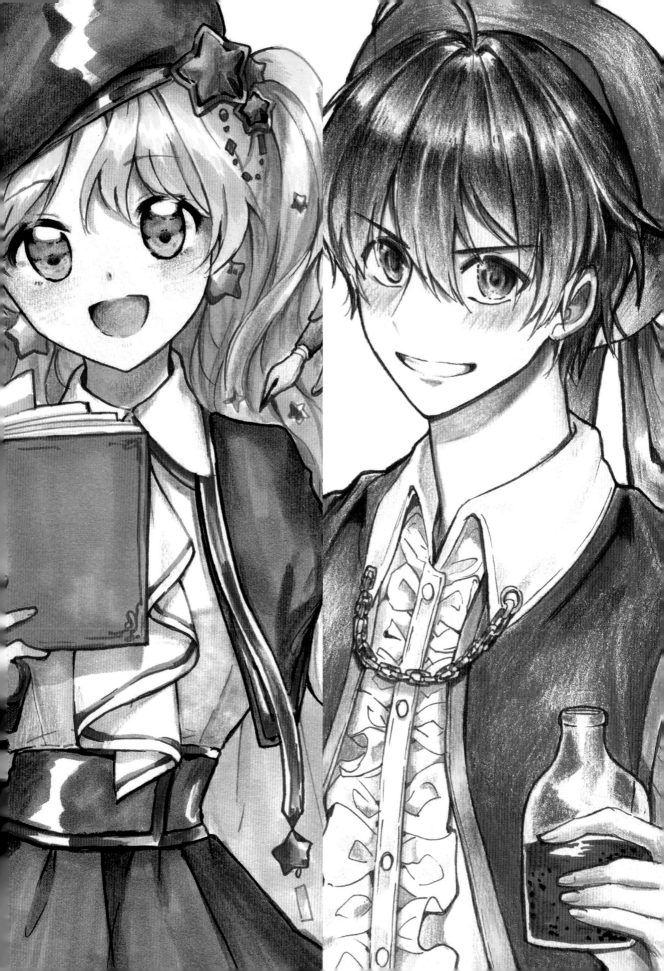

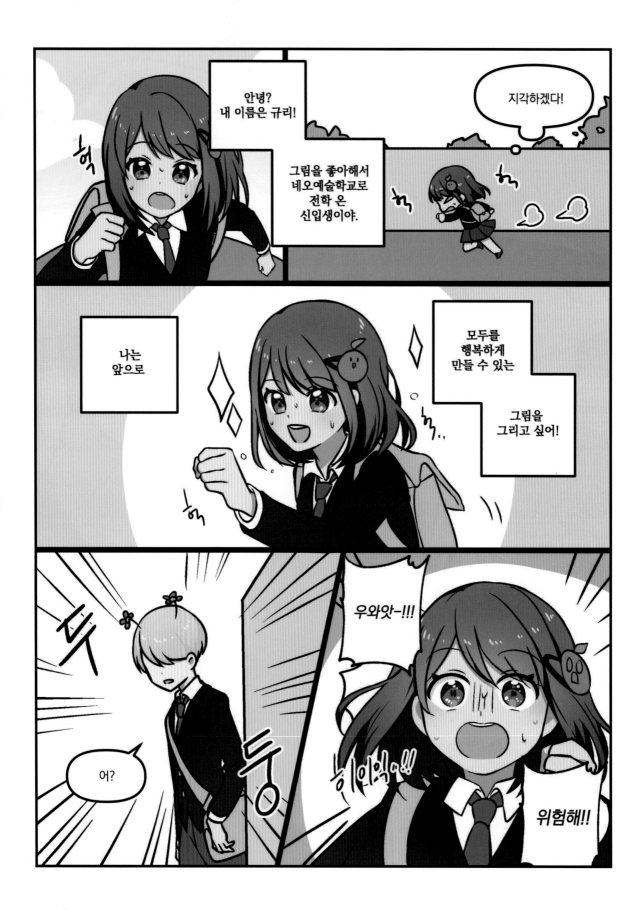

폼피츠x카니
손그림 메이커

챕터 1

그림 그리는 친구가 생겼어요

Class1
샤프로 그림 그리기

작품공유

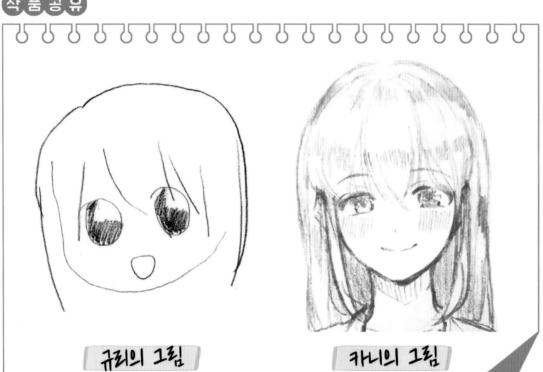

규리의 그림

카니의 그림

와! 카니 공책에 있는 그림은 모두 멋져!
선을 부드럽게 사용하는 방법을 알려줘!

어떤 샤프심이 나에게 맞는지부터 알아보자!

샤프심의 종류별 특징을 알려줄게!

+ 샤프심의 특징 +

B

B는 선이 두껍고 진하게 나오는 샤프심이야

HB

HB는 필기용으로 B보다 연하고, 뭉개짐이 적어

H

H는 가장 딱딱한 심으로 선이 날카롭고 흐리게 나와

그림을 그릴 때는 주로 B심을 사용하는 편이야.
진한색으로 음영을 넣기 편해.

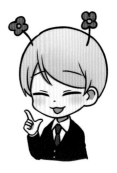

샤프로 선 긋는 연습하기

X

O

1 샤프로 선을 그을 때는 길게 직선으로 긋는 식으로 연습하면 좋아.
선이 흔들려서 잔선이 생기는 걸 줄일 수 있어.

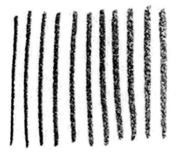

2 선을 짧고 날카롭게 그으면 인물을 그릴 때 외곽선을 그리기 편해져!
뭉툭하게 사용하면 명암을 표현하기는 좋지만 캐릭터 외곽선을
그리기에는 적합하지 않아.

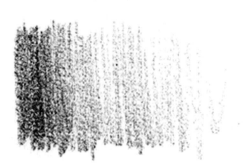

3 굵은 선으로는 주로 음영을 묘사할 수 있어.
강약조절로 그라데이션 효과를 만들 수도 있지.
하지만 심이 뭉툭해지면 선이 조금씩 굵어질 수 있으니 주의해야해.

왜 깔끔하게 그려지지 않을까?
잔선이 많고 불규칙하게 보여.

처음 시작할 때는 힘 조절이 어려워서
예쁜 선이 나오지 않을 수도 있어.

4 가로선을 일정하게 그어보거나, 간단한 도형 그리기부터 연습해보자!
깔끔하게 내용을 잘 표현한다면 백점이야.

예제를 따라 그리면
쉽게 완성할 수 있어!

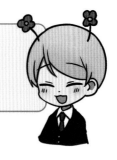

샤프로 선 긋기 응용편

Q 입체 기둥을 그렸는데, 원기둥과 원뿔, 직육면체를
더 예쁘게 그릴 수 있는 방법이 있을까?

A 원기둥과 원뿔은 직선과 곡선이 섞여있어.
직사각형은 직선으로만 이루어져 있어서 자를 이용해 반듯하게 그어주면
좀 더 정확하게 그릴 수 있어.

포인트

선 긋는 연습, 그림을 그리면서 해도 되나요?

직선 긋기만 연습하면 선을 긋는 것 자체에는 도움이 되지만,
인체와 사물의 굴곡을 표현하는 그림에 응용하기는 어렵습니다.
직선만 긋는 연습보다는 실제로 그림을 그려가며 연습하는 것이
가장 효과적입니다.

1 직사각형을 활용해서 노트를 먼저 그려보자.
옆면에 두께감을 넣어주면 입체적으로 그릴 수 있어.

2 샤프와 연필은 원기둥과 원뿔을 합친 형태로 이루어져 있어.
모양을 잘 보고 따라 그려보자! 직접 샤프를 보고 그려봐도 좋아.

3 필통은 누워있는 원기둥을 생각하고 그리면 돼!
가운데 선을 그어주면 지퍼까지 완성!

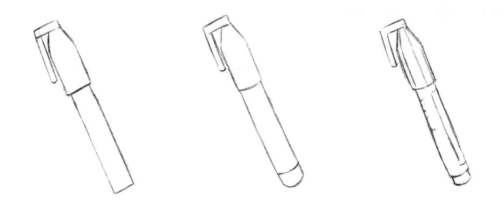

4 형광펜은 대부분 샤프보다 두꺼운 형태야.
여러 종류의 펜을 직접 보고 그려 보는 것이 좋아.

5 색연필통을 그려볼까? 사각형을 먼저 그리고, 끝 부분을 둥글게 고쳐주면 돼.
노트처럼 옆면에 두께감을 추가하면 완성이야.

6 지우개는 사각형 위에 반원을 그리는 것으로 시작하자.
옆면을 그려주고, 꾸며주면 완성이지!

십자선 활용하기

작품공유

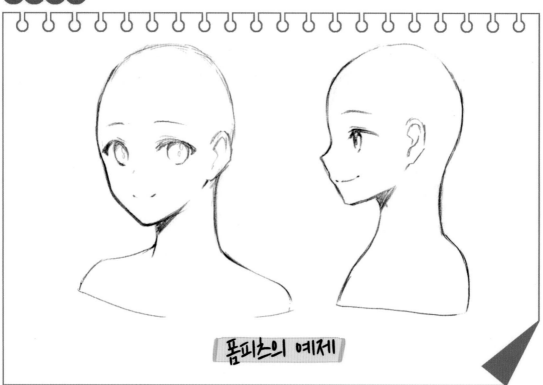

폼피츠의 예제

내 공책에 동아리 선배에게 배운 기초 자료가 있어.

와~ 알찬 자료들이 많네? 자료를 참고해서 기초를
익혀두면 좋겠다.

일단 얼굴에 긋는 십자선의
의도와 이유를 설명해주셨어.
잘 알아두고 넘어가자~

+ 십자선의 특징 +

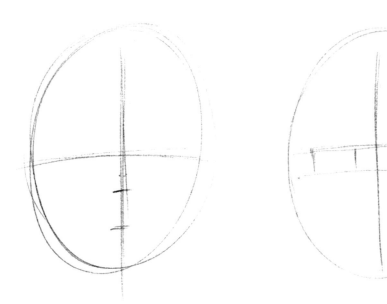

세로선은 코와 입의 위치, 가로선은 눈의 위치를 뜻해!

눈을 그릴 때는 눈 하나 정도의 공간은 띄우고 그리는게 자연스러워.

내가 설명하는 것은 요약이니까, 자세한건 다음
챕터에서 배우자!

십자선으로 얼굴 그리기

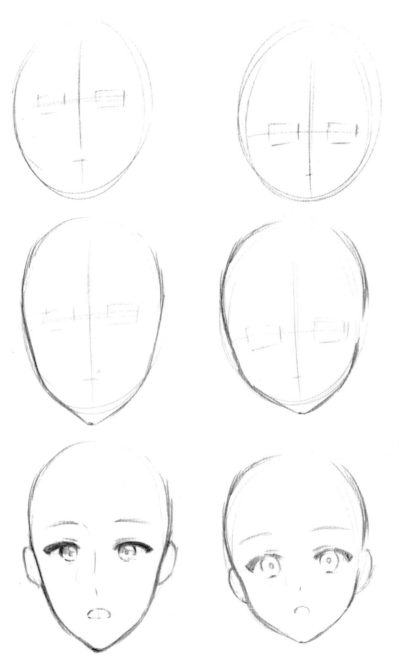

1 얼굴을 그릴 때 십자선의 위치를 높게 잡으면 어른스러운 인상을 그릴 수 있어.
낮게 잡는다면 어리고 부드러운 인상이 돼. 콧등의 길이와 골격 발달에 의한
비율 차이니까 알아두면 좋아!

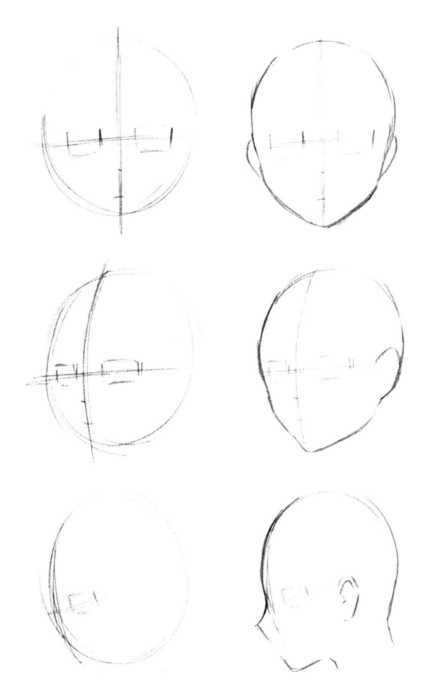

2 옆모습도 그려볼까? 세로선에 코와 입, 가로선에 눈을 그린다는 것만 알면 다양한 각도의 얼굴을 훨씬 쉽게 그릴 수 있어.

십자선 활용하기 응용편

Q 위나 아래를 보고 있는 얼굴은 어떻게 그리는게 좋을까?

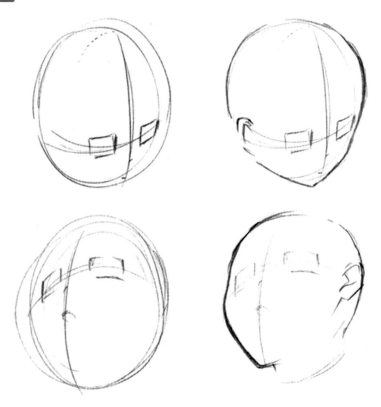

A 아래를 보는 얼굴은 정수리가 보이도록 코와 턱 사이를 좁게 그리면 돼.
반대로 위를 보는 얼굴은 턱이 보이도록 이마와 눈 사이를 좁게 그리면 완성!

포 인 트

그림을 그릴 때 십자선은 필수일까?

십자선은 눈과 코, 입의 대칭과 방향을 결정해주는 수단입니다.
가로, 세로 선의 위치를 바꾸면 캐릭터의 연령대를 어른부터
아이까지 더 쉽게 표현할 수 있습니다. 십자선을 이해하면
여러 각도의 얼굴을 쉽게 그릴 수 있습니다.

턱선을 짧게 그리면 둥근 느낌을,
길게 그리면 날렵한 느낌을 줄 수 있어!

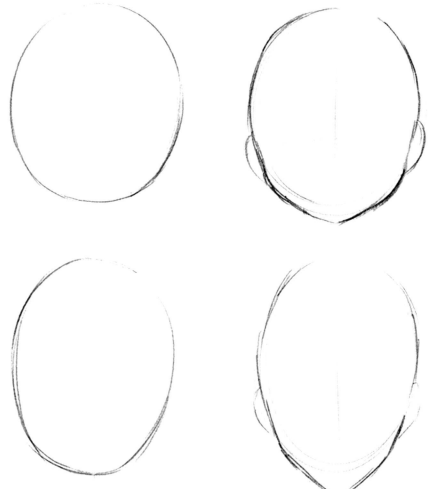

원형을 길게 그리는구나~
차근차근 그리니 따라하기 편한 것 같아!

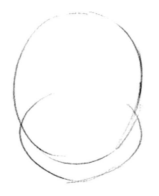 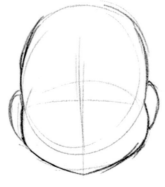

1 주로 어린 아이 캐릭터를 그릴 때 활용하면 좋은 방법이야. 십자선의 가로 선 옆으로 뺨을 둥글게 그리고, 턱선까지 완만하게 이어주면 좋아.

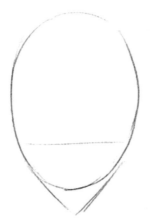 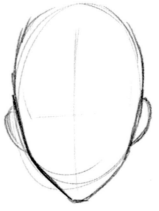

2 샤프한 인상의 캐릭터는 둥근 느낌과 반대로 턱선을 날카롭고 뾰족하게 그려주자! 턱의 골격이 성숙한 느낌을 줄거야.

 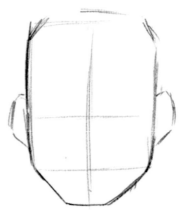

3 투박하고 강인한 느낌을 주는 얼굴을 원한다면 얼굴형을 각지게 표현하는 방법이 있어.

따 라 그 리 기
다양한 구도의 얼굴을 그려보자

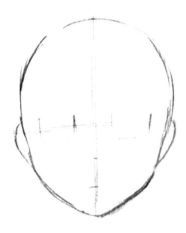

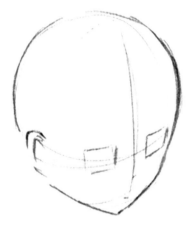

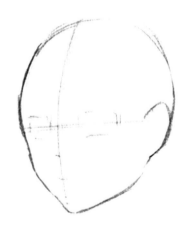

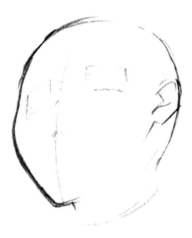

SD 캐릭터 그리기 기초

🔘 작 🔘 품 🔘 공 🔘 유

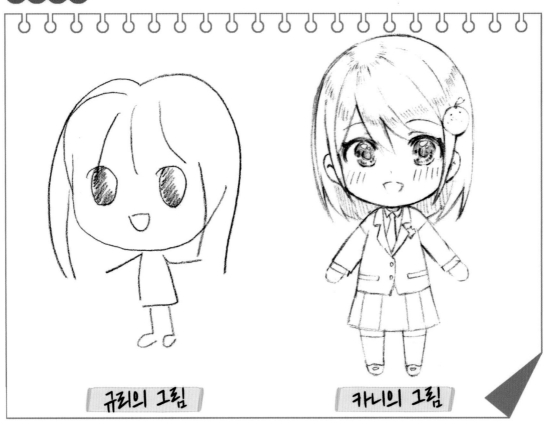

규리의 그림 카니의 그림

내가 그린 그림은 왜 이렇게 어설프게 보일까?
열심히 그리는데도 방법을 잘 모르겠어.

아까 배운 십자선에 대한 이해를 바탕으로
내가 어떻게 그리는지 한 번 보여줄게~

어떻게 그리면 더 예뻐질까?
그림의 기초부터 차근차근
알려줄게.

+ SD골격의 특징 +

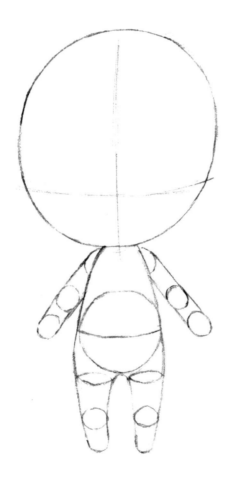

[얼굴]

세로선은 코와 입의 중앙,

가로선은 눈의 위치를 표현해.

십자선을 중앙보다 낮게 잡으면

조금 더 귀엽게 그릴 수 있어.

[몸통]

얼굴과 1:1 비율의 크기로 그려주자.

얼굴보다 몸통을 작게

그려주는게 포인트야!

[관절]

몸이 접히는 곳을 표시해주었어!

상체와 하체를 구분시켜줄 수 있어.

SD는 슈퍼 데포르메의 줄임말로 골격을
과장하고 많이 왜곡하여 표현했다는 뜻이야.

SD 캐릭터 그리기

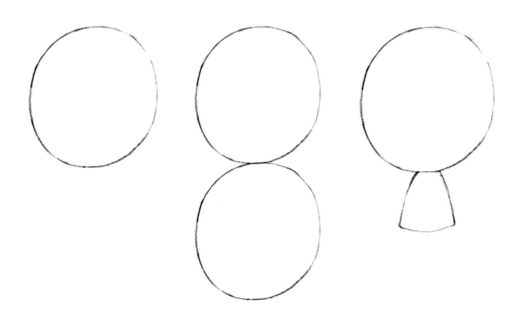

1 우선 그림의 중심이 될 머리 크기를 정해주자! 아래 원형에는 몸을 그려줄 거야. 전체적인 크기는 머리 크기와 1:1로 해볼까?

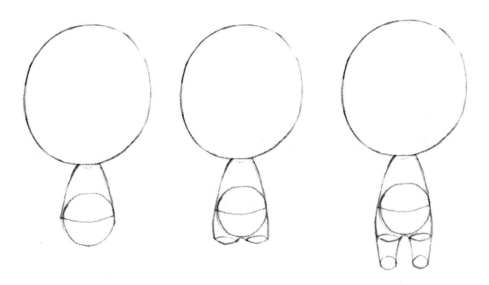

2 원형 아래에 몸통과 다리를 그려주자. 작은 원형을 그리고 몸을 이어주면 어렵지 않게 몸통을 그릴 수 있어!

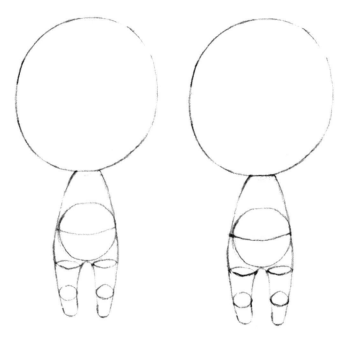

3 몸은 옷을 그리면 지워야 하는 부분이 생기니까, 너무 진하게 그리지 않도록 조심해야돼. 팔과 다리는 원통을 붙인다고 생각하면 쉬워.

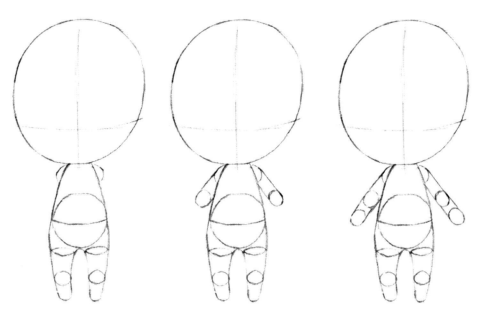

4 마지막으로 팔을 그려주자! 어깨와 팔꿈치, 팔을 차례대로 그려주면 돼. 손은 가장 끝에 위치하겠지?

Q 왜 번거롭게 골격을 먼저 그리는걸까?
처음부터 원하는 모습을 그리는게 더 빠르고 쉽지 않을까?

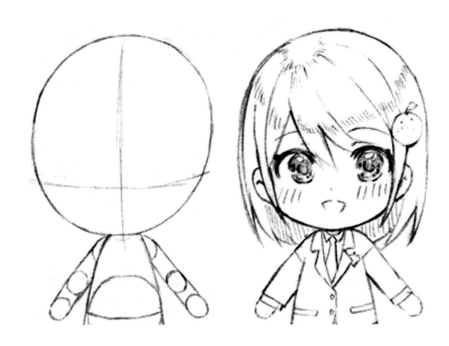

A 기초를 먼저 그리는 이유는 캐릭터의 비율과 옷을 그릴 위치를
나타내기 위해서야. 이렇게 하면 비례와 대칭이 맞는 그림을
완성시킬 수 있어.

포 인 트

인체 비례! 꼭 지켜야 할까요?

인체 비례란 그림의 완성도를 높일 수 있는 가장 기본적인
방법입니다. 숙련된다면 자신만의 비율을 가진 그림을
그릴 수 있지만, 그전에는 인체 비율에 맞춰서 그림을
그리는 것이 좋습니다.

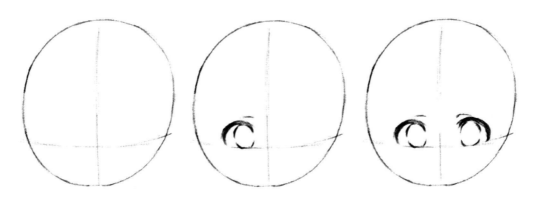

1 십자선 위에 눈을 그려보자. 눈을 그릴 때는 눈과 눈 사이에 눈 하나만큼의
공간을 두고 그리면 더 예쁘게 그릴 수 있어.

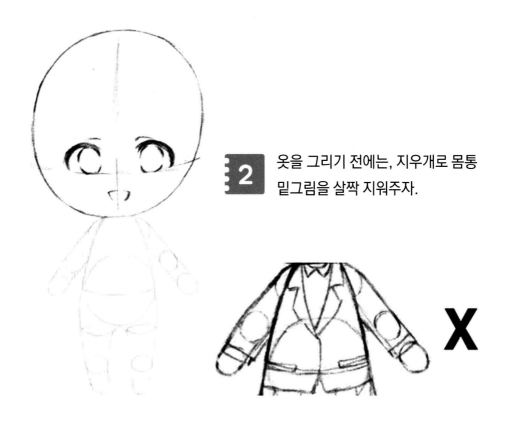

2 옷을 그리기 전에는, 지우개로 몸통
밑그림을 살짝 지워주자.

3 몸을 그린 선이 너무 진하면, 옷과 스케치가 겹쳐서
지저분하게 보일 수 있어.

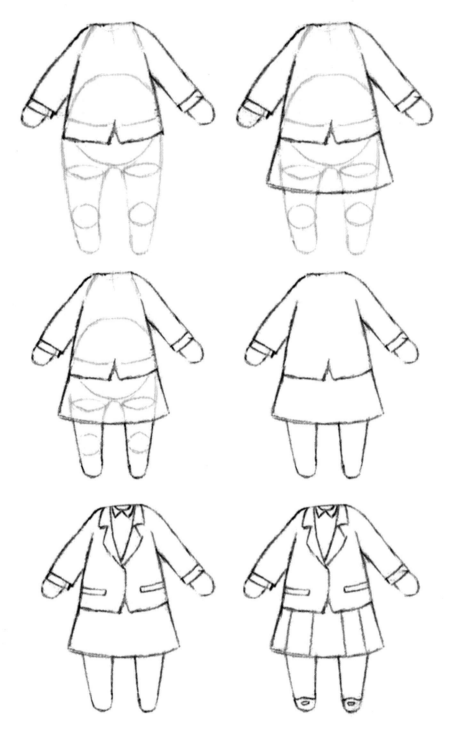

3 처음 그렸던 골격 위에 옷을 그려주자! 상의와 하의를 나누고 차근차근 그리면 완성하기 더 쉬울거야. 옷을 다 그린 다음에는 지우개로 골격을 깨끗하게 지워주자.

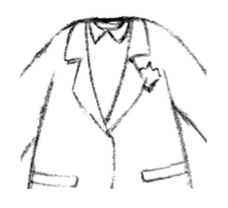

아차! 교복에
네오아카데미 뱃지도
잊지말고 그려주자!
학생이라는 증거니까~

뱃지는 어떻게 생겼어? 그리고 학교에 대해
보여줄 수 있는 소개 페이지가 있을까?

네오아카데미는 온라인 홈페이지를 갖고 있어 실제로도 그림 활동이 가능해!

좋아~ QR코드 초대장을 한 번 스캔해볼래?
네오 아카데미로 바로 들어 갈 수 있어!

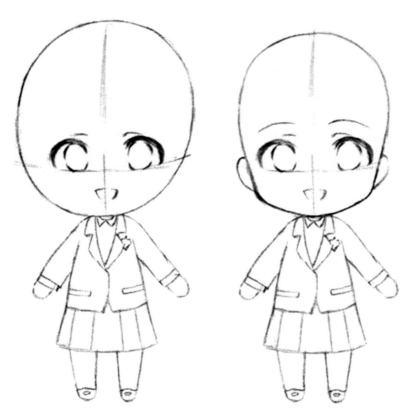

4 몸을 완성했으니 얼굴을 다듬어주자,
캐릭터가 부드럽고 귀여운 인상이니까, 턱도 둥글고 짧게 잡아야겠지?

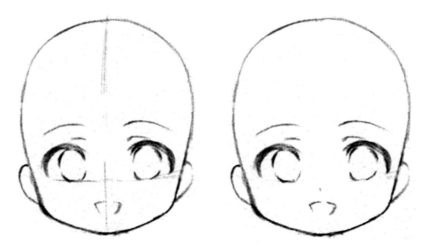

5 얼굴을 전부 그렸다면 십자선도 지워주자. 코는 십자선이 교차하는 곳 보다
아래의 위치에 짧은 형태로 그려주는 것이 좋아! SD 데포르메에서는 너무
디테일하지 않게 간소화해서 그려주는게 좋아.

동글동글하고 귀여운 느낌이 핵심이구나!
그런데 어떻게 그려야 귀여운지 모르겠어.

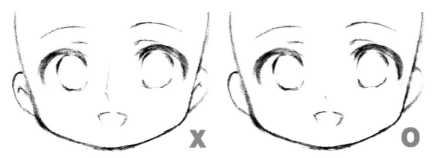

X O

동그란 눈과 귀에 어울리는 코를 그려주면 서로
조화롭게 표현되어 자연스러워!

6 콧등을 선명하게 표현해 주기보다는 간략한 점으로 나타내도 괜찮아!
SD는 생략이 많고 가볍게 표현할수록 특유의 느낌이 살아날거야.

네오아카데미 유튜브 강좌를 한 번 참고해 보는 것은 어떨까?

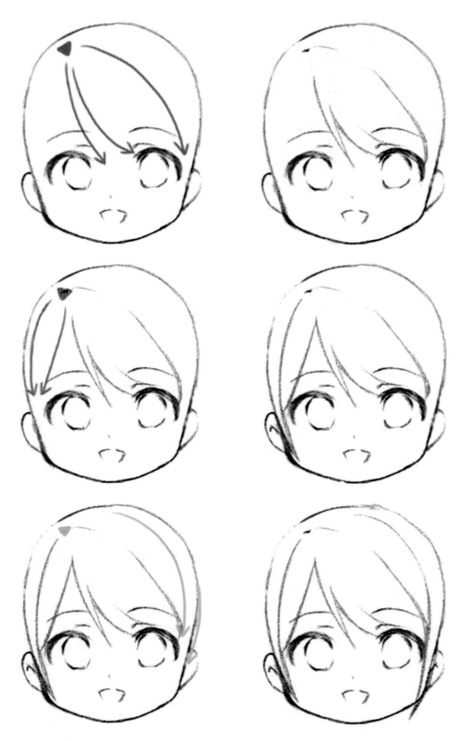

7 먼저 가르마의 시작점을 잡고, 머리카락을 그려주자!
큰 흐름에 맞춰 그리면 앞머리를 표현하기 편할거야.

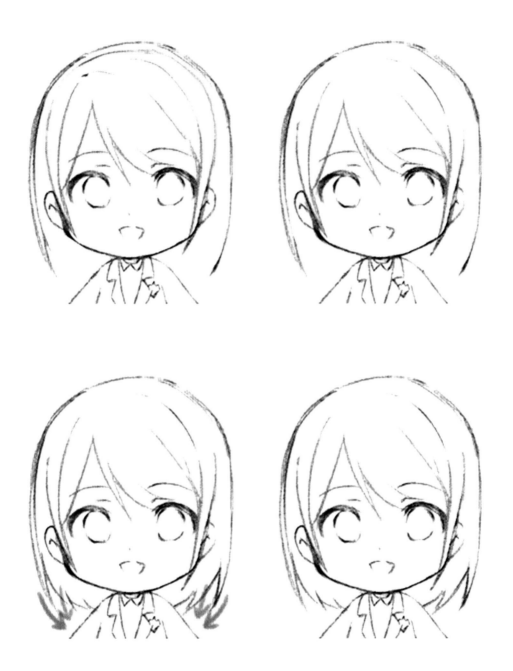

8 뒷머리는 머리 뼈대보다 풍성하게 표현해서 볼륨감을 살려주자.
마지막으로 뒷머리의 끝자락은 안으로 모이는 모습으로 그려주자.

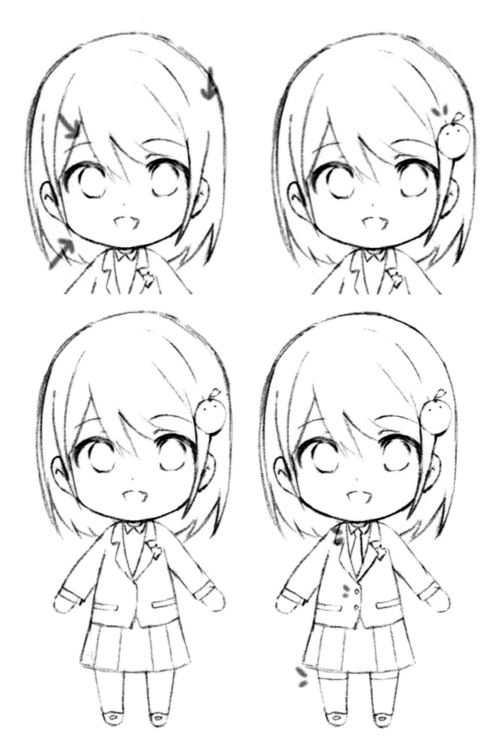

9 머리카락에 빈 실루엣이 없도록 조금 더 풍성하게 꾸며주었어.
굴 모양 머리핀을 비롯해 넥타이, 단추, 스타킹 등 악세사리도 그려주자!

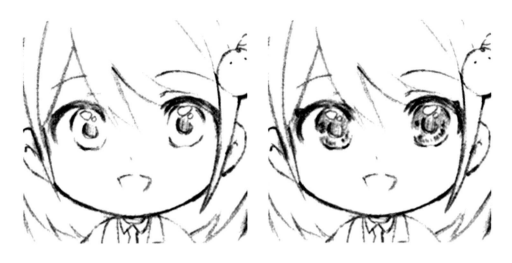

10 마지막으로 눈동자를 그려볼까? 초롱초롱한 느낌을 담아
표현하면 그림에 생기가 돌아서 밝고 명랑한 느낌이 들어.

눈동자를 예쁘게 그리는 방법이 있을까?
좀 더 쉽게 가르쳐줘 카니~

먼저 빈 공간에 동공과 하이라이트를 그린 뒤
하이라이트 주변을 짙게 표현해주면 간단해!

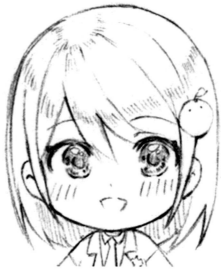

11 눈동자까지 완성되었다면 머리에 간단한 음영을 넣어 표현해주자!
머리의 둥근 느낌을 살려주면 입체감이 살아나게 되어있어.

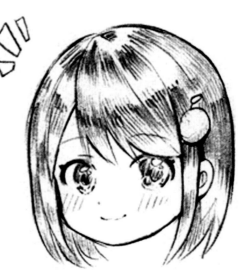

단순하게 표현했지만 하이라이트와
음영을 그려주는거야!

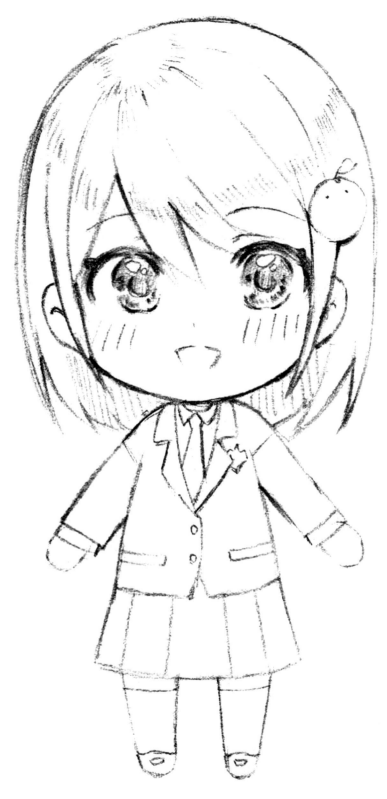

12 규리 SD 완성!
따라 하느라 수고 많았어!

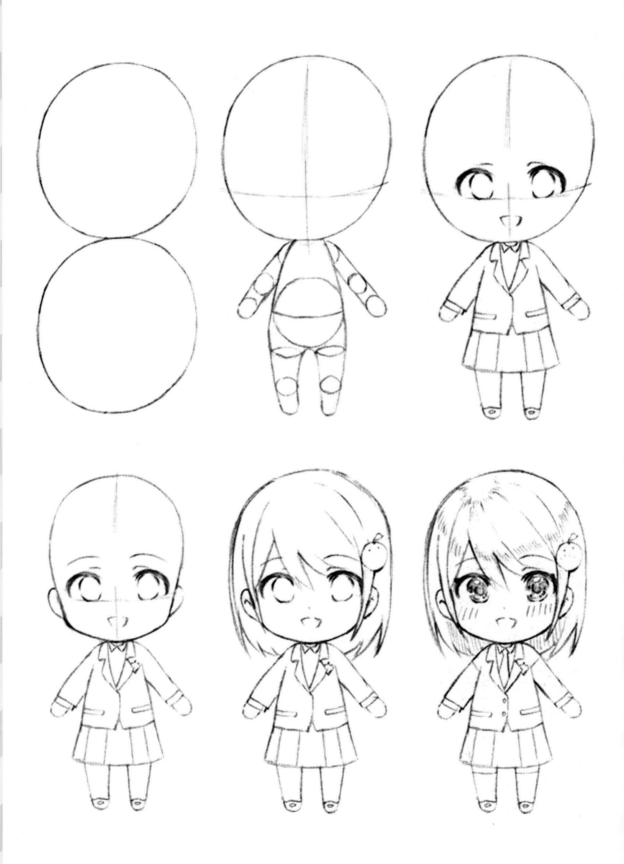

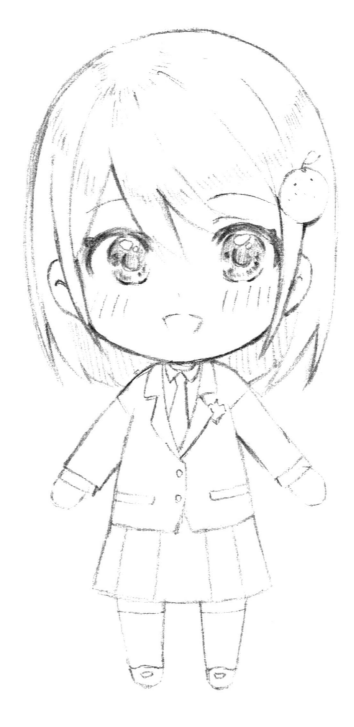

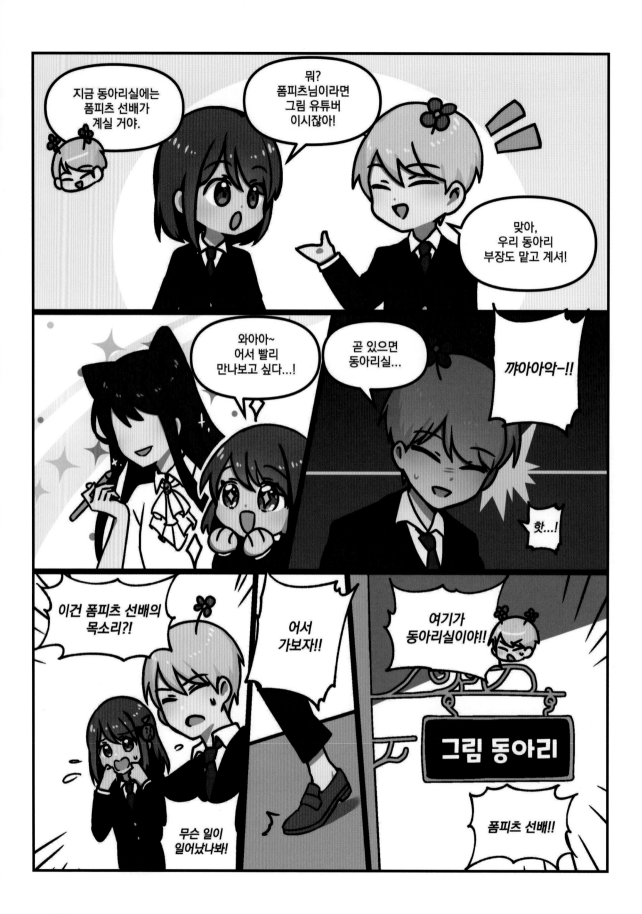

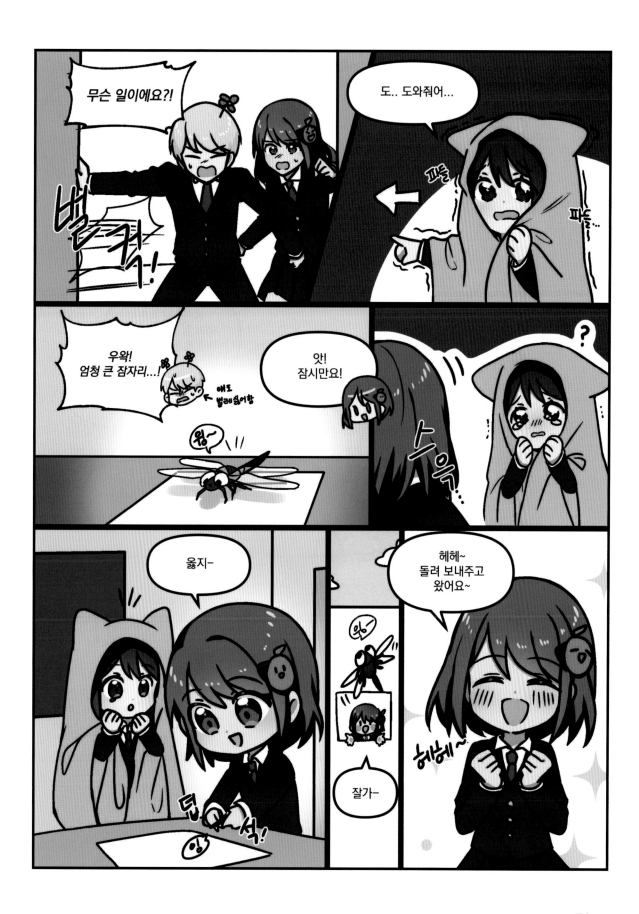

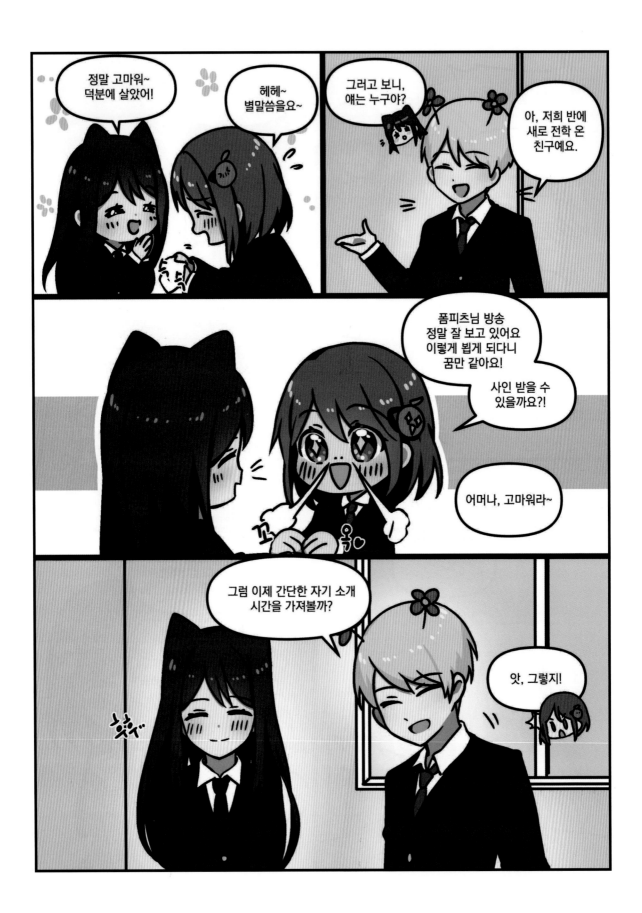

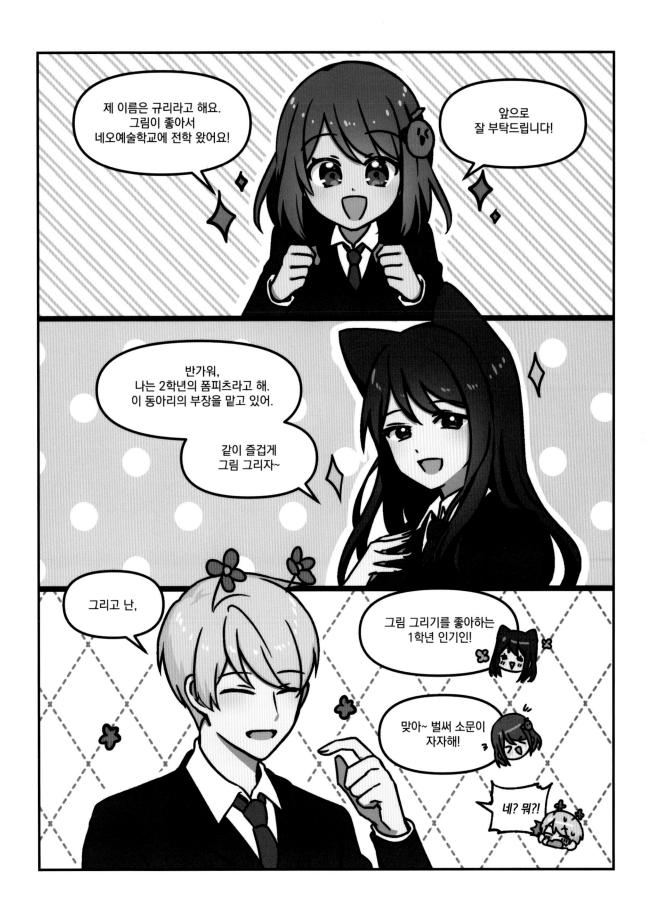

폼피츠x카니
손그림 메이커

챕터 2

폼피츠 선배의 그림 강의

눈을 그리는 방법

작품공유

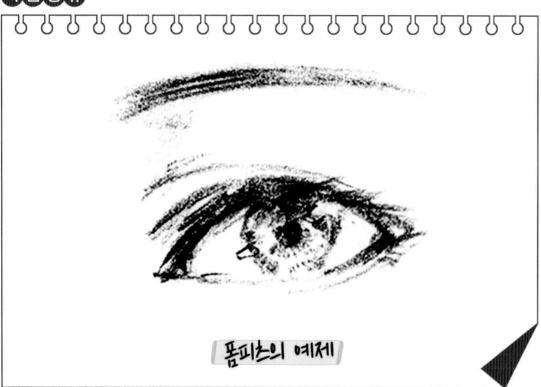

폼피츠의 예제

규리가 눈 그리기를 어려워한다는 이야기를 들었어.

와~ 맞아요, 선배! 따라하기 쉬우면서도 예쁜
눈 데포르메를 배우고 싶어요!

좋아! 그러면 먼저 만화체에
가까운 눈동자부터 그려보자!
우선 특징에 대해 알아볼까?

+ 눈의 종류 +

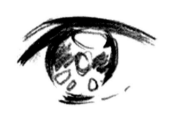
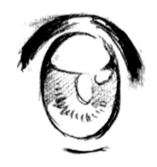
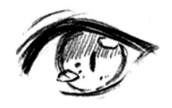

눈동자의 크기, 동공의 모양, 눈매, 하이라이트의
표현 등에 따른 다양한 눈동자

본인의 취향에 맞는 개성있는 눈동자를 만들어보고 싶다면
동공, 하이라이트, 홍채의 모양을 다양하게 꾸며보자.

1 먼저 기본 형태의 눈을 그려보자! 눈을 그릴 영역을 정하고, 눈꺼풀을 그려 라인을 잡으면 돼.

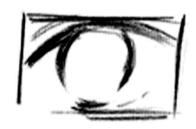 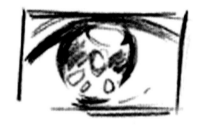

2 눈동자 라인을 그린 후, 안을 채워주자. 하이라이트나 동공의 모양을 원하는대로 표현해주면 돼.

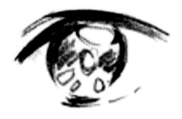

3 완성된 그림이야. 이제 이 방법을 응용해서 다른 눈동자를 그려보자!

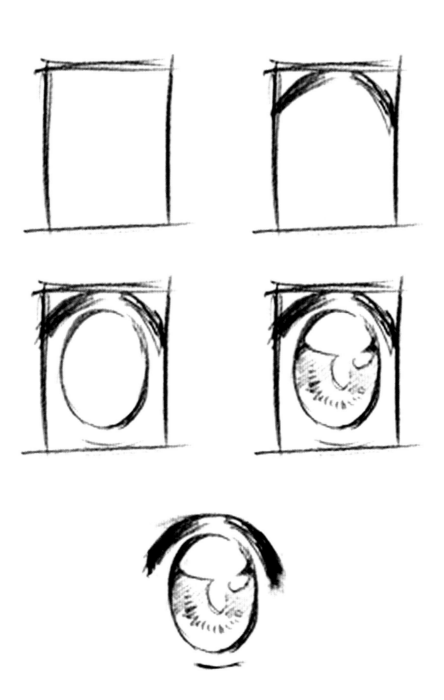

4 눈동자와 하이라이트가 큰 눈은 밝고 명랑한 인상을 줄 수 있어.

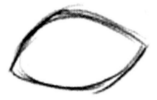 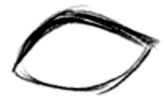

5 조금 더 실사풍에 가까운 눈동자를 그려볼까?

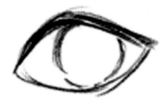 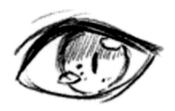

6 눈꺼풀 사이에 눈동자를 동그랗게 그려주자.
하이라이트를 양쪽으로 넣으면 더 반짝이는 느낌을 줄 수 있어.

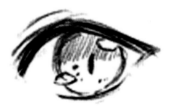

7 밑그림 선을 지우면 캐주얼한 느낌을 줄 수 있어.

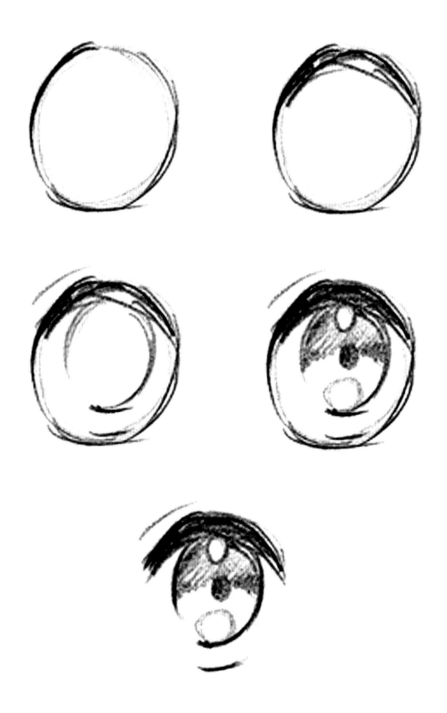

8 다시 세로가 긴 눈동자를 그려볼까?
이번에는 눈꺼풀과 눈동자를 가깝게 그려봤어.

눈동자를 그려보자

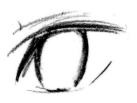
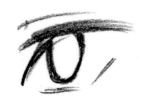
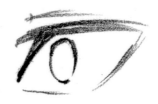

1 눈동자의 위치와 크기로 캐릭터의 감정을 다양하게 표현할 수 있어.

눈동자가 작을수록 3면에서 눈 흰자가 드러나는 삼백안,

위아래 양옆까지 흰자가 드러나는 사백안으로 표현할 수 있게 되지.

2 둥근 형태의 눈동자도 비슷한 방법으로 감정을 표현할 수 있어.

여러 가지 상황에 응용하는 연습을 해보자!

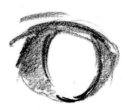

3 눈은 그림에서 캐릭터의 인상을 결정하는 가장 큰 포인트 요소야!

다양한 방법으로 그리는 연습을 열심히 해야겠지?

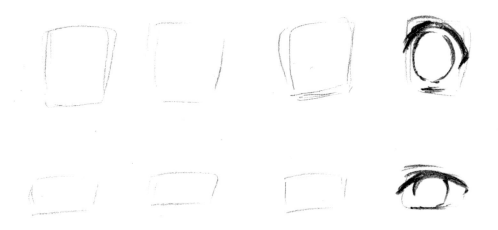

4 눈을 그리기 전에 대략적인 크기를 정해두는게 좋아!

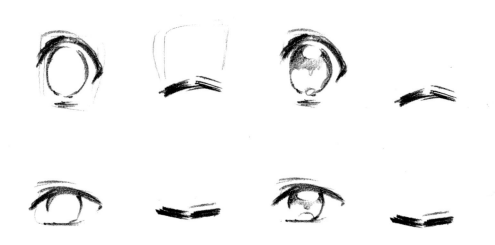

5 감은 눈을 그릴 때는 눈꺼풀을 생각하며 그려주자!
눈의 위치는 캐릭터의 아래 속눈썹이라고 생각하면 돼.

다양한 눈동자 꾸미기

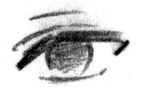
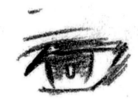
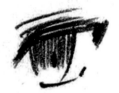

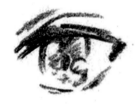
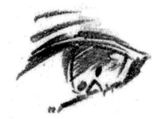
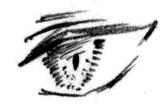

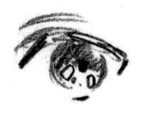
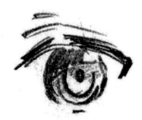

다양한 특징을 가진 눈동자가 있으니까
참고하기 좋은 것 같아요~

포 인 트

눈동자를 더 예쁘게 그리는 팁!

가로가 긴 눈동자는 날카로운 인상을, 세로가 긴
눈동자는 부드럽고 다정한 인상을 표현하기에 좋습니다.
눈동자 안을 다양한 방법으로 꾸미면서 자신의 그림에 잘 맞는
눈 묘사법을 만들어 보세요.

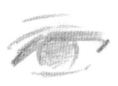

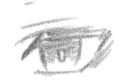

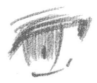

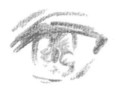

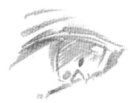

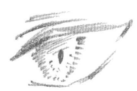

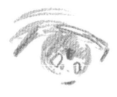

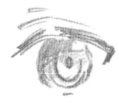

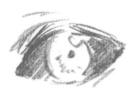

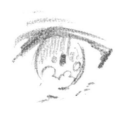
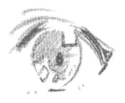

Class 4
귀를 그리는 방법

작품공유

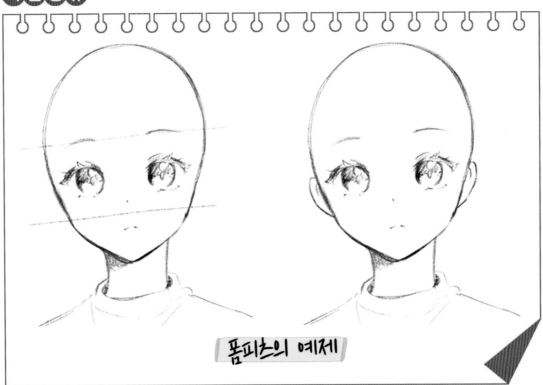

폼피츠의 예제

이제 귀 그리는 방법을 알아볼까?
귀는 눈썹과 코 간격 사이에 위치하고 있어.

귀는 항상 그리기 어려웠는데! 선배가 알려주는
방법을 따라하면 쉽게 그릴 수 있을까요?

그럼! 눈썹과 코 사이 위치에
그린다고 생각하면 좋아.
이제 옆모습으로 더 자세히 알아보자!

+ 귀의 종류 +

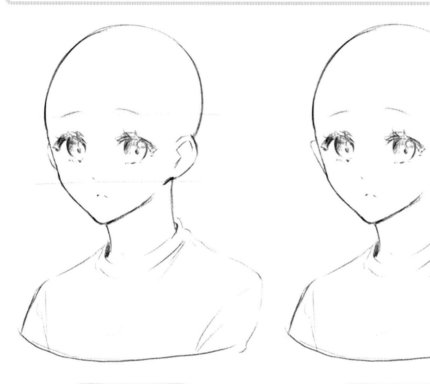

인간형 귀 요정형 귀

귀는 눈썹과 코 사이에 있으니까 그 점을 염두해서 크기를
잡아주는게 자연스럽게 표현할 수 있는 방법이야~

귀를 그릴 때에는 너무 각지지 않게 둥근 형태를
유지하며 묘사해주는게 좋아.

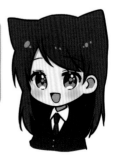

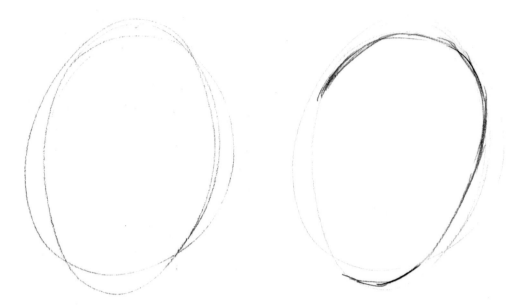

1 귀의 대략적인 형태를 잡고, 달걀 모양으로 귀 외곽선을 그린 다음 아래쪽은
좁게 묘사하자!

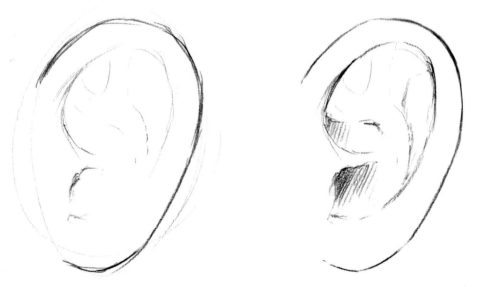

2 귀의 외곽선을 그린 다음에는, 귀 안쪽의 모습을 그려주자! 귀 안쪽은 어두워지는
부분이 있으니, 음영을 넣으면 더 자연스럽게 묘사할 수 있어.

3 요정 형태의 귀는 삼각형 형태를 그린 다음 귓바퀴를 잡아주자.

4 귀 안쪽도 뾰족한 형태에 맞춰 그려주자.
인간 형태의 귀와 똑같이 음영을 넣어 마무리하면 자연스러워!

더 예쁜 귀를 그려보자

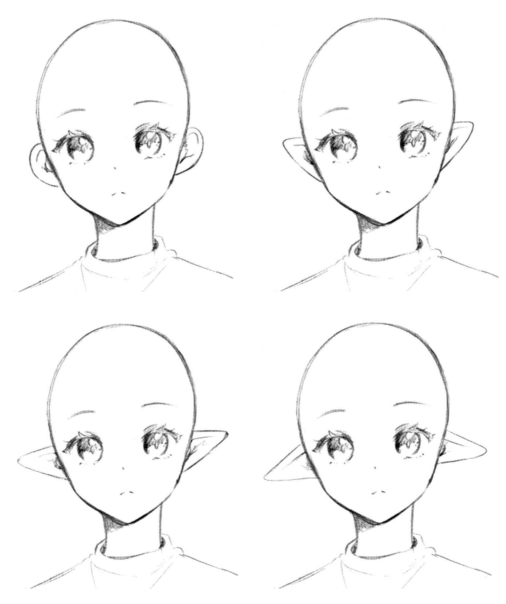

캐릭터의 특징을 귀로 표현할 수 있어!
판타지풍 캐릭터를 그릴 때 참고하면 좋아.

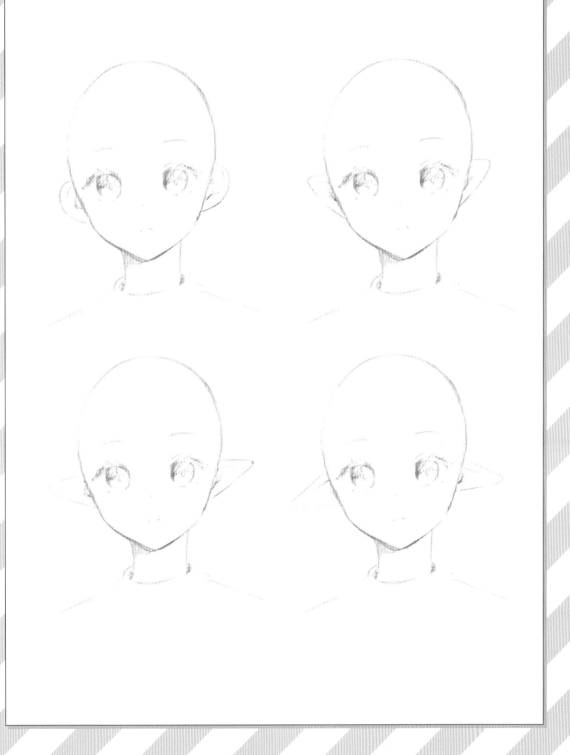

두상을 그려보자

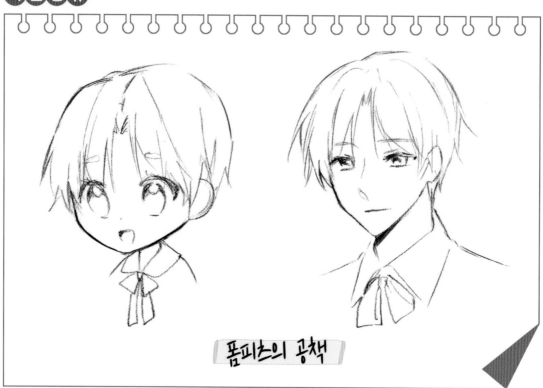

폼피츠의 공책

폼피츠 선배의 공책에는 어린아이부터 어른까지
다양하게 있네요! 그리는 방법을 알려주세요.

어린아이와 어른은 얼굴형부터, 눈코입의 크기나
간격까지 많은 차이가 있어. 같이 알아볼까?

정면과 측면을 살펴보며
자세히 비교해볼까?

✛ 측면 모습 ✛

아이

어른

어린아이는 콧대가 짧고, 코 끝이 둥근 형태야.
어른은 콧대가 더 길고, 코 끝도 날렵한 모습을 가지고 있어.

캐릭터가 어른에 가까울수록 골격이 더 발달하여
인상이 뚜렷해지는 특징이 있어!

두상 차이의 비교

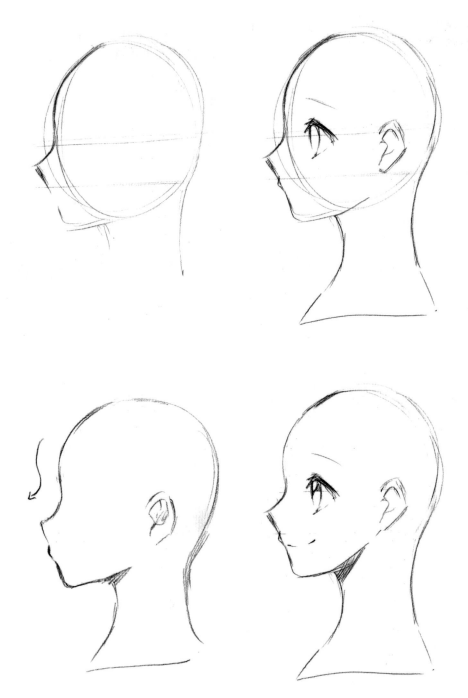

1 부드러운 인상의 캐릭터는 어린아이처럼 콧대를 짧게,

곡선 형태로 그려주는게 좋아. 예시 그림대로 옆모습을 그려볼까?

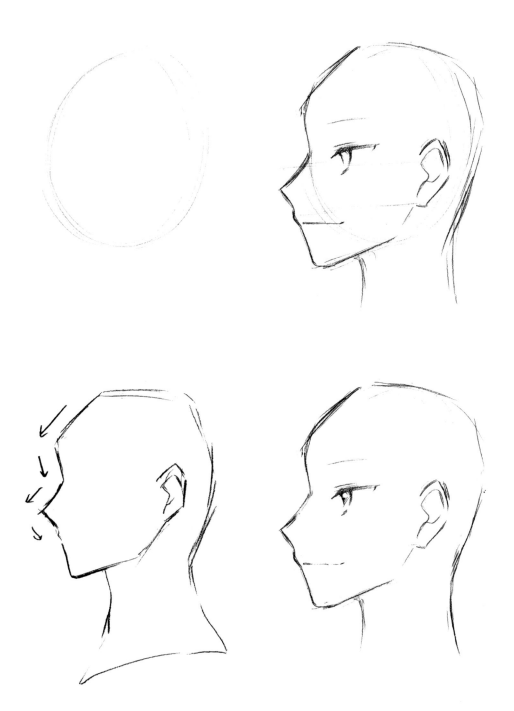

챕터 2 폼피츠 선배의 그림 강의

2 어른스러운 인상의 캐릭터는 콧대를 직선에 가까운 형태로, 코 끝도 날렵하게 그려주면 좋아. 사소하지만 아주 중요한 차이지! 비교하며 그려보자.

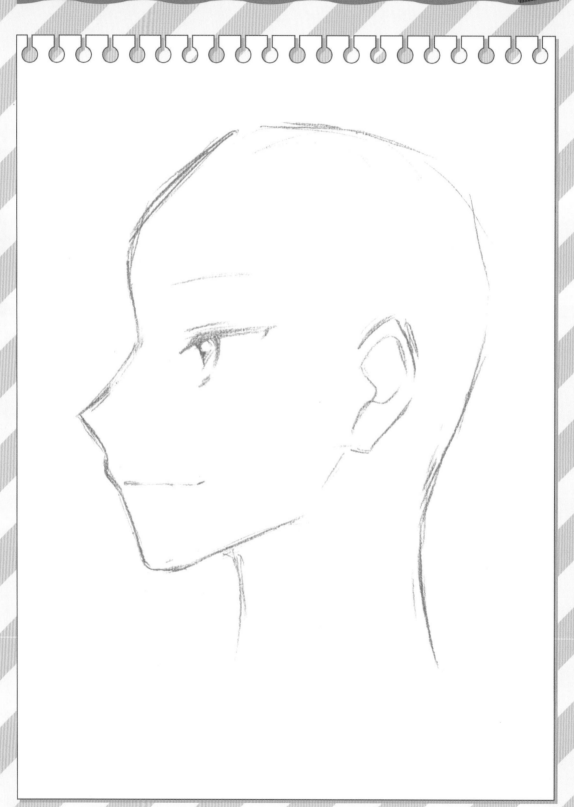

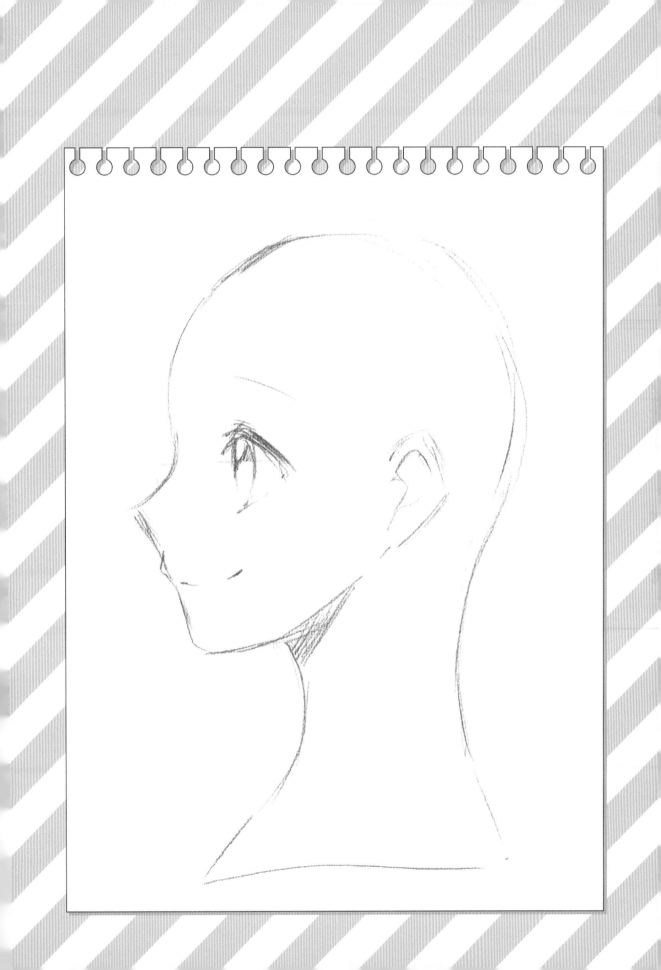

입 모양을 그려보자

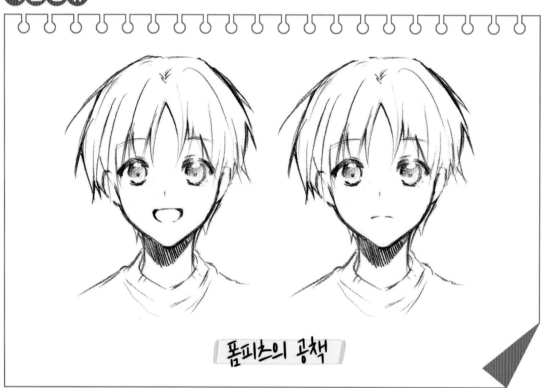

폼피츠의 공책

와~ 입 모양이 바뀌니까, 캐릭터의 표정이 전혀 다르게 보여요

입 모양을 잘 활용하면 캐릭터의 인상을 쉽게 바꿀 수 있어. 입 모양에 어떤 종류가 있는지 알아볼까?

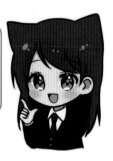

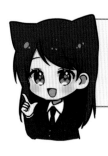

그림에서 자주 사용하는 입 모양들을
살펴볼까?

+ 입 모양의 차이 +

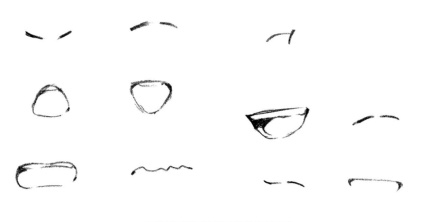

다양한 입 모양

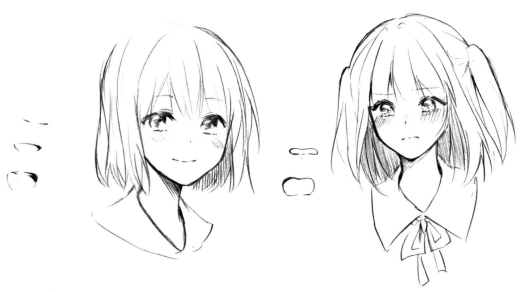

웃는 얼굴과 우는 얼굴을 통해 입 모양을 활용하는 방법을 알아보자.
캐릭터의 감정을 표현할 수 있는 대표적인 방법이지.

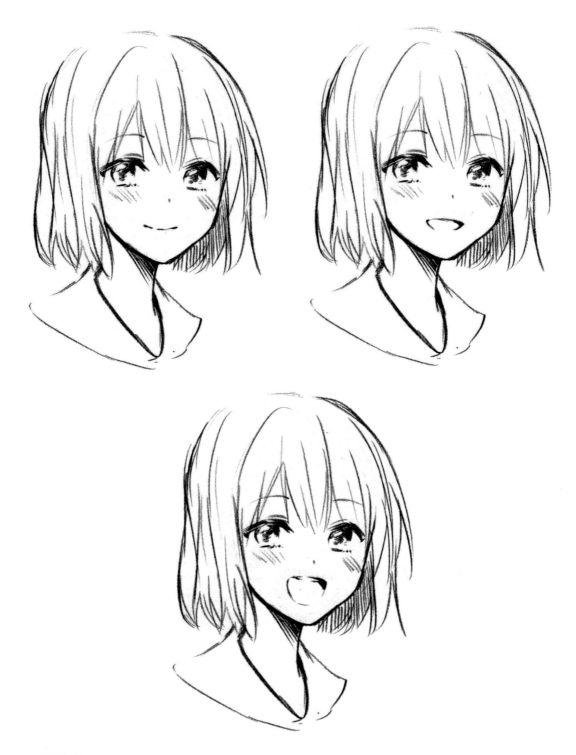

1 웃는 입매를 어느 정도로 강조하느냐에 따라 캐릭터의 느낌이 달라져.
부드럽게 웃는 얼굴부터 화사하고 씩씩하게 웃는 모습까지 손쉽게 연출하고,
감정을 더 효과적으로 전달할 수 있지.

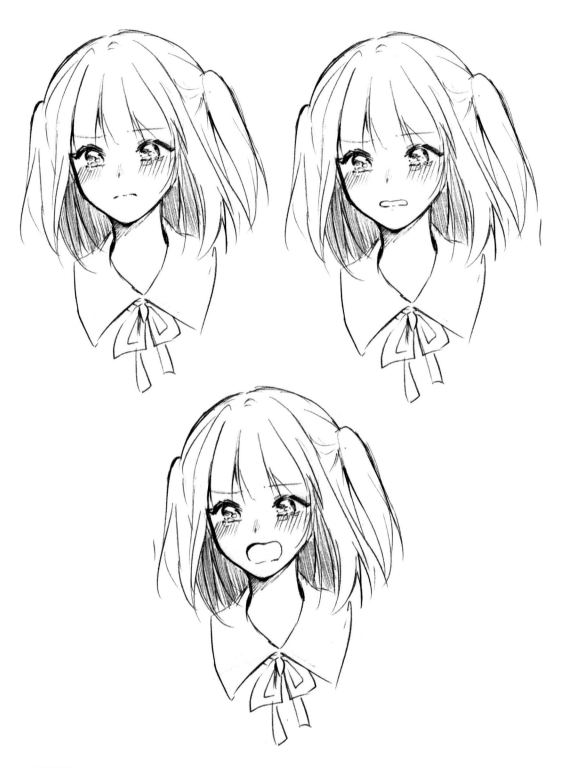

2 이제 슬픈 표정을 살펴볼까? 입 모양을 다르게 하면, 복합적인 감정을 표현할 수 있어.

슬퍼서 울음을 참는 얼굴이지만, 입 모양을 활용하면 화를 내는 느낌도 담을 수 있지.

감정이 격해지는 연출에는 입 모양을 다양하게 활용하는게 좋아.

다양한 헤어스타일 그리기

작품공유

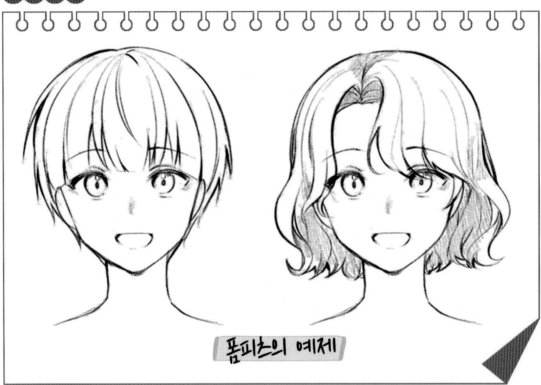

폼피츠의 예제

헤어스타일을 예쁘고 다양하게 그릴 수 있는 방법을
배우고 싶어요!

캐릭터의 특징을 결정짓는 큰 요소야. 하나씩
차근차근 알려줄게.

단발머리와 짧은 머리부터 직접
살펴보자.

+ 헤어스타일의 종류 +

단발머리

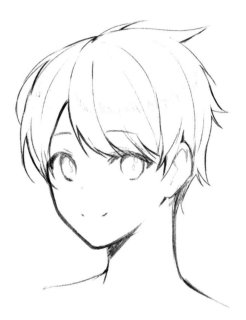

짧은 머리

단발머리는 차분하고 조용한 인상을 짧은 머리는 활동적인 인상을 주는
효과가 있어! 필요에 따라 원하는 길이의 헤어스타일을 그려보자.

헤어스타일마다 전달되는 느낌이 다르니까,
다양하게 그리며 원하는 것을 찾아보자!

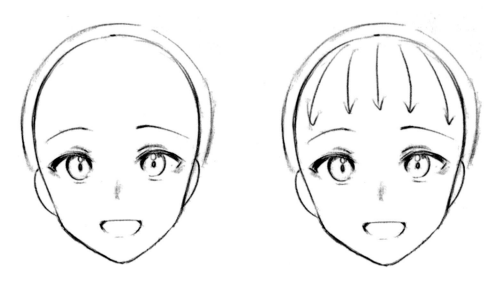

1 우선 두상을 그린 다음, 머리카락만큼의 부피감을 잡아줄 거야.
정수리를 중심으로 아래로 흘러내려오게 그려주면 돼.

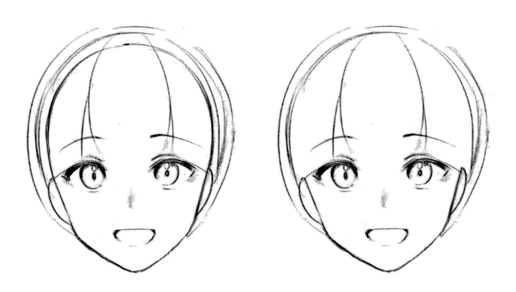

2 앞머리의 큰 덩어리를 셋으로 나누어 그린 다음, 지우개를 사용해
두상 형태를 지워주었어.

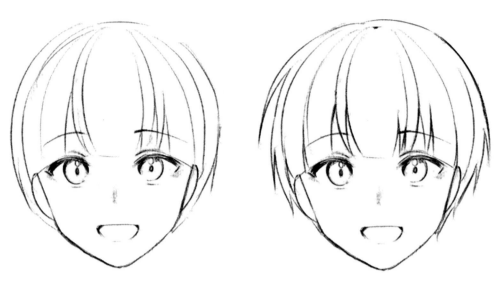

3 큰 덩어리의 흐름에 맞춰서 머리카락의 결을 나누어주자.
머리카락 끝을 세밀하게 나누면 더 섬세하게 표현할 수 있어.

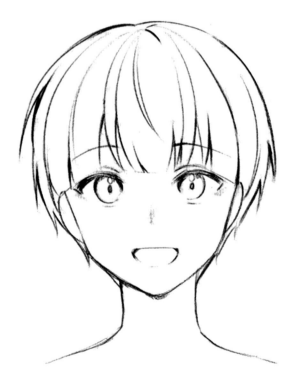

4 곡선을 사용해서 머릿결을 표현해주면 완성!

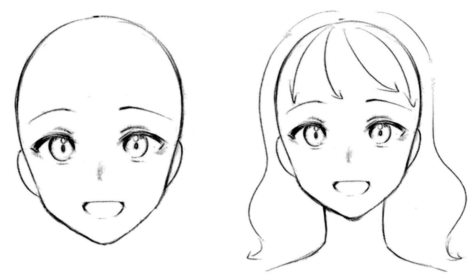

5 이번에는 단발머리를 그려볼까? 앞 머리카락의 방향을 정한 다음,
뒷 머리카락의 흐름을 잡고 진행하면 좋아

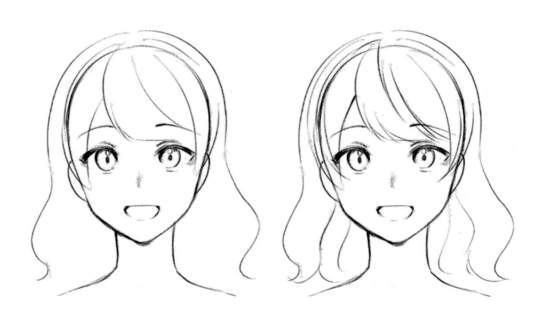

6 앞 머리카락의 큰 덩어리를 나눈 것처럼, 뒷 머리카락도 큰 덩어리를
먼저 잡아주면 돼.

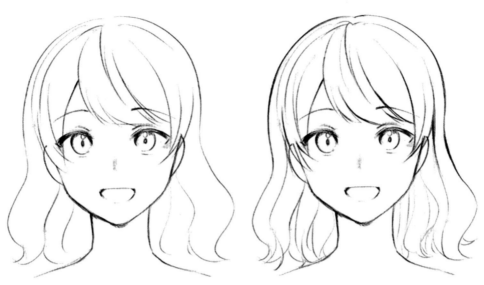

7 두상의 뼈대를 지우개로 지워 정리하고, 큰 덩어리를 나누어 머릿결을
추가해주면 돼.

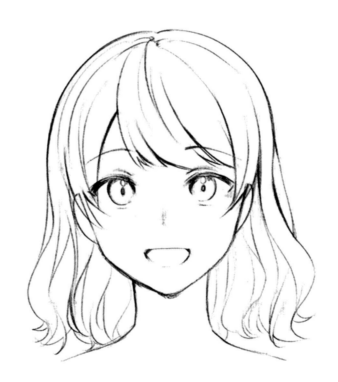

8 볼륨감이 있게 완성된 단발 헤어스타일이야.

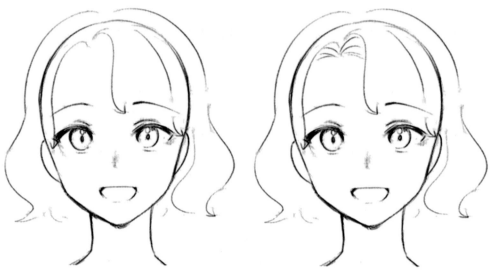

9 웨이브가 들어간 단발머리를 그려볼까?
앞머리의 방향과 뒷머리의 큰 덩어리를 잡는 것부터 시작해야겠지?

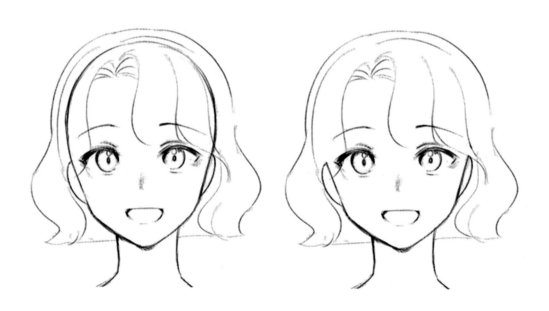

10 머리카락 끝 부분의 위치를 옅은 선으로 정하고, 대칭을 맞추자.
그 뒤에 두상 형태를 잡아주는 선을 지워주자.

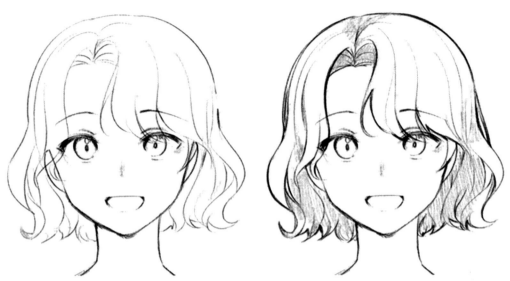

11 머리카락에 음영을 넣어 마무리하자! 안쪽 머리카락의 선은 옅게,
바깥쪽 머리카락의 선은 진하게 그려주었어.

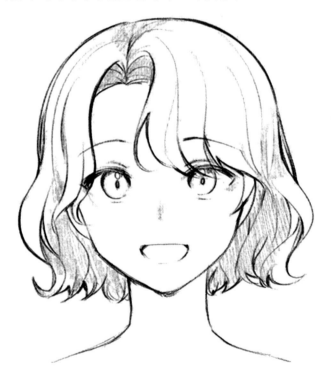

12 이렇게 빗금 처리로 음영을 나타내면 머리 뒷면과 앞면을 쉽게
나눌 수 있으면서 한눈에 알아보기 좋아!

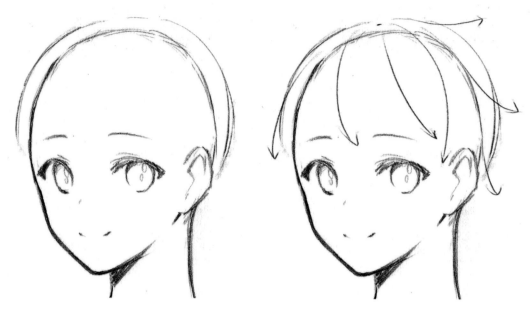

13 반측면 얼굴의 머리카락을 그리는 방법도 알아볼까?
먼저 앞머리와 뒷머리의 방향부터 정해주자.

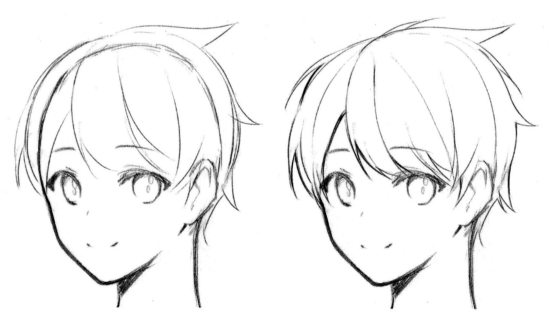

14 큰 흐름에 맞춰 앞머리와 옆머리, 뒷머리를 그려준 다음 선으로
머릿결을 디테일하게 표현해줬어.

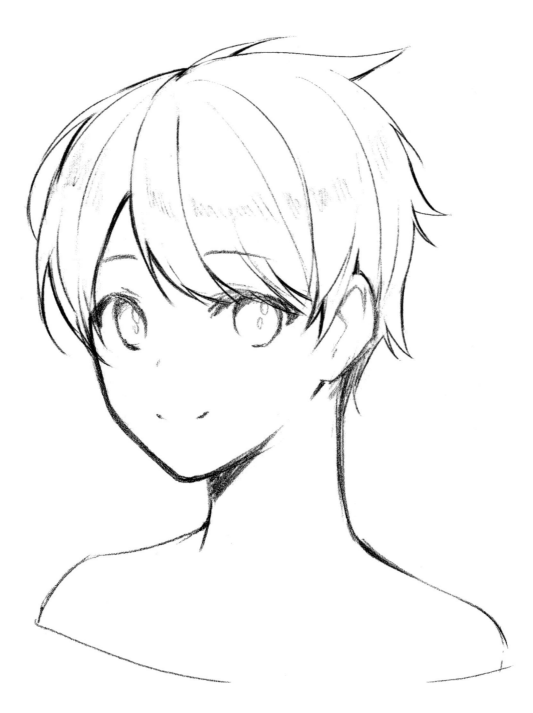

15 테두리에 강약을 넣어 선을 깔끔하게 해주면 완성이야!

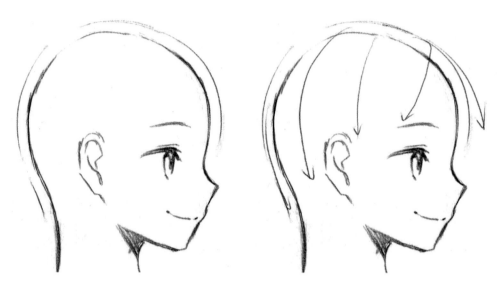

16 측면의 머리는 어떻게 그리는게 좋을까? 여기에서도 머리카락의
큰 흐름을 정하는 것으로 시작해야겠지?

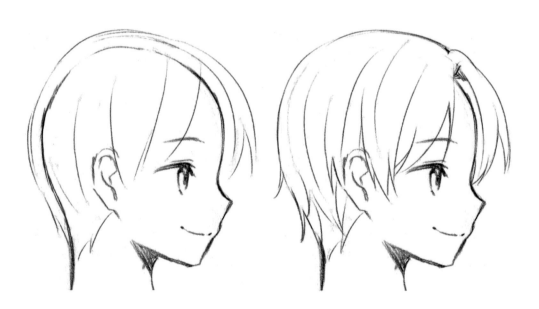

17 큰 덩어리의 흐름대로 머리카락을 그리고, 잔선을 지워줬어.
그 다음에 머릿결 묘사를 추가하면 더 쉽게 그릴 수 있어.

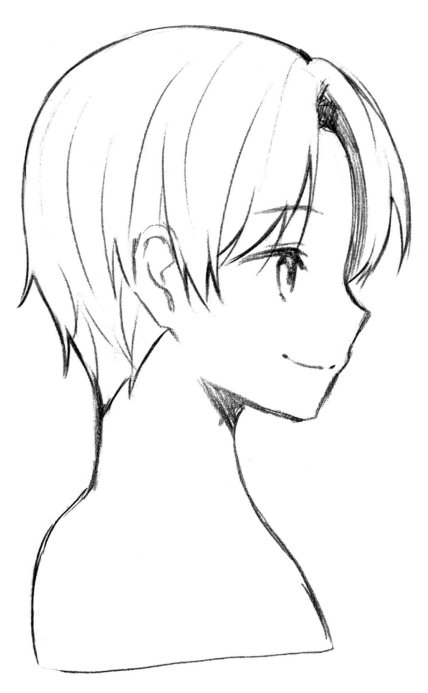

18 이마와 머리카락 사이에 음영을 넣고 마무리하면 완성!

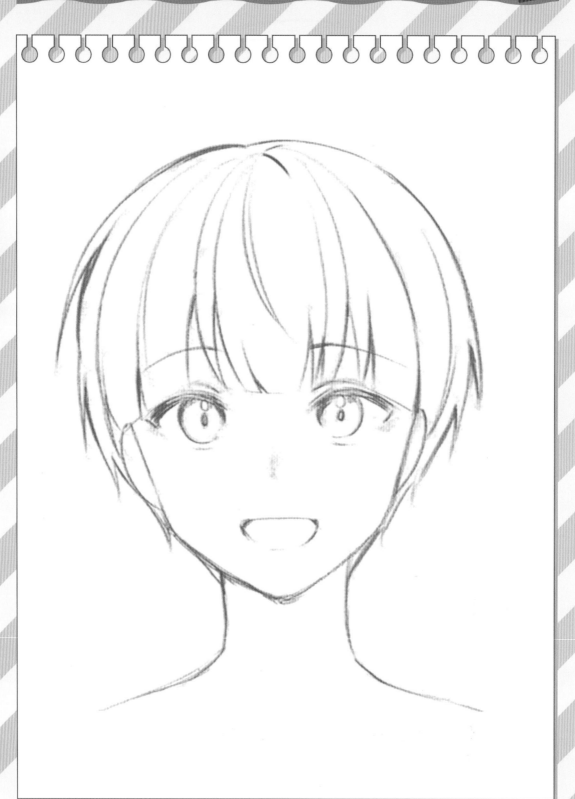

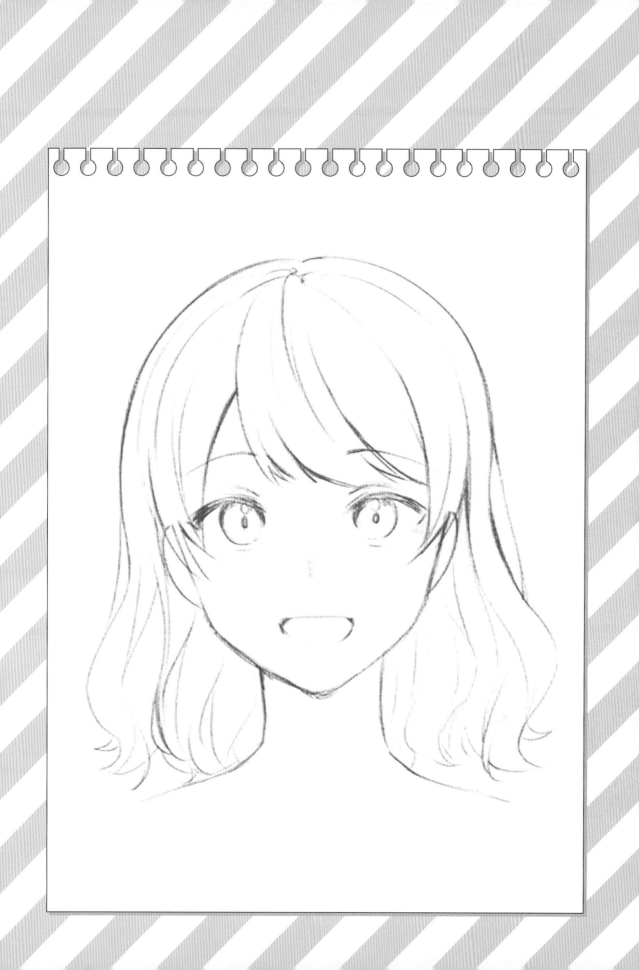

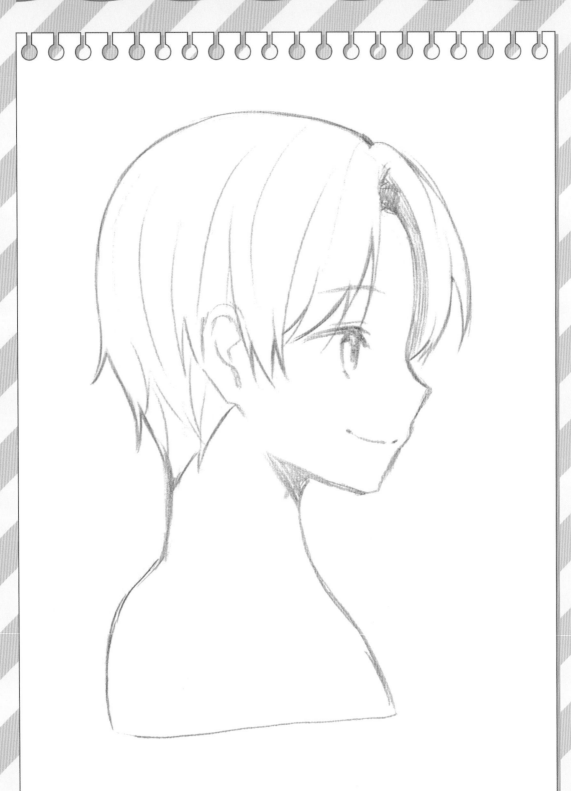

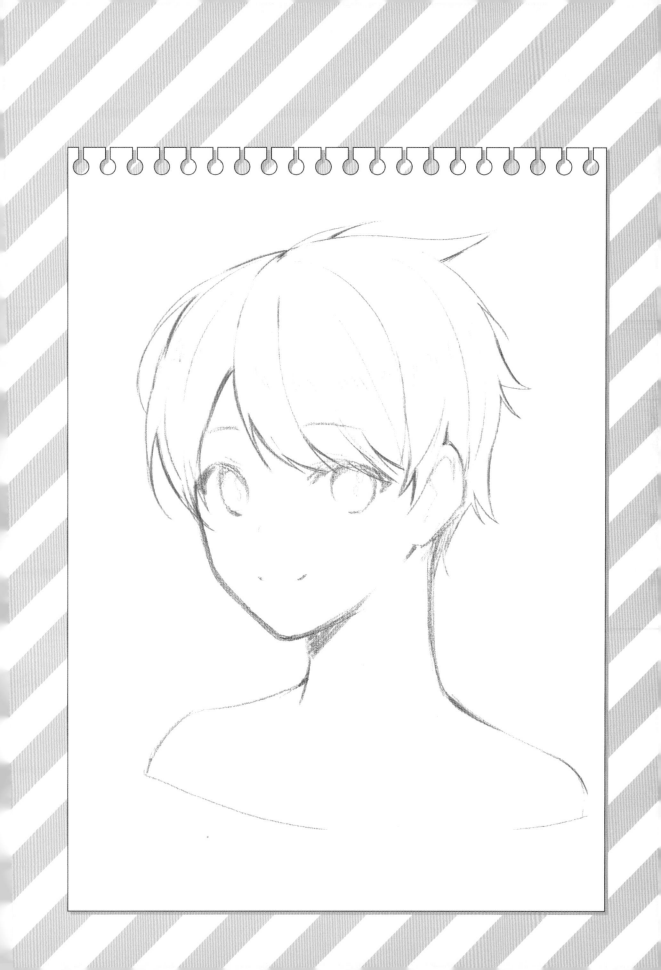

다양한 표정 그리기

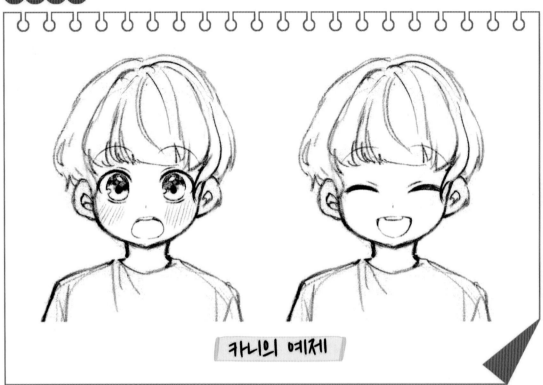

작품공유

카니의 예제

표정을 더 예쁘고, 다양하게 그릴 수 있는 방법에는
어떤 것들이 있을까?

캐릭터의 표정으로 다양한 느낌을 전달할 수 있어.
인상에 어떤 요소가 영향을 주는지 알아보자!

먼저 눈썹으로 인상을
표현하는 방법에 대해
알아볼까?

+ 눈썹의 종류 +

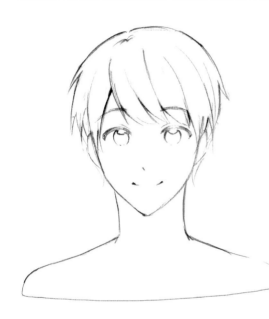

부드러운 인상

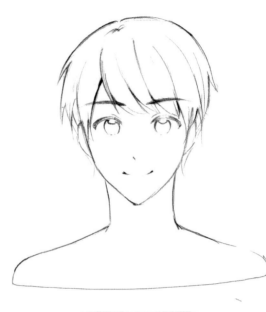

강한 인상

둥근 형태의 눈썹은 부드러운 인상을 표현하기에 좋아.
날렵한 형태의 눈썹은 강한 인상에 더 잘 어울려.

눈썹은 사소해보이지만 생각보다 인상에 큰
영향을 주는 요소야. 잊지 말고 유념해두자!

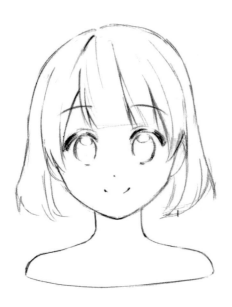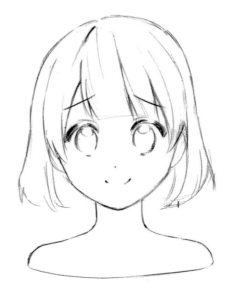

1 눈썹이 ㅅ모양으로 쳐지는 형태가 되면 부정적인 감정을 표현할 수 있어.
평범한 표정에 눈썹만 활용해도 느낌을 바꿀 수 있지.

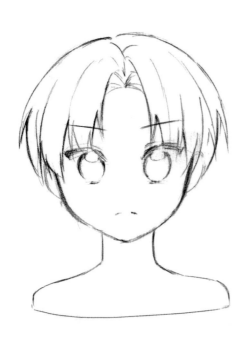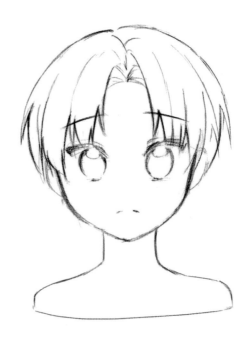

2 처져있는 눈썹의 형태가 꼭 눈을 향하지 않아도 비슷한 느낌을 줘.
반대로 눈썹이 V자로 모일 때는 강한 인상을 줄 수 있어~

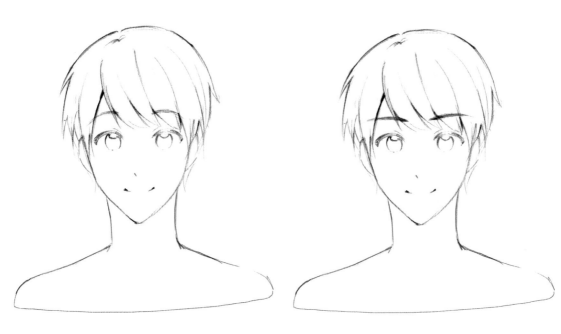

3 눈썹의 각도 뿐만아니라 두께나 길이도 영향을 줄 수가 있어.
짧고 연할수록 부드러운 인상이, 길고 두꺼울수록 강한 인상이 완성되지.

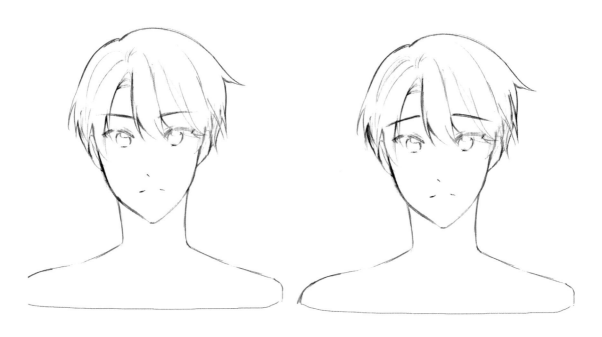

4 눈썹의 방향이 캐릭터의 인상에 어떤 변화를 주는지 한 눈에 볼 수 있지?

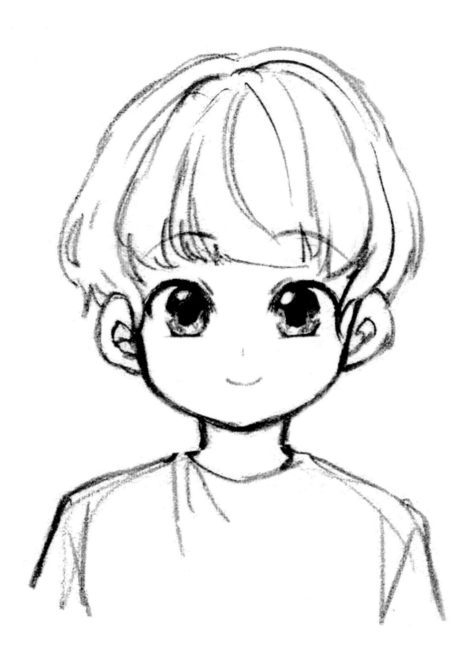

5 이제 더 다양한 표정을 그리는 방법에 대해서 알아보자!

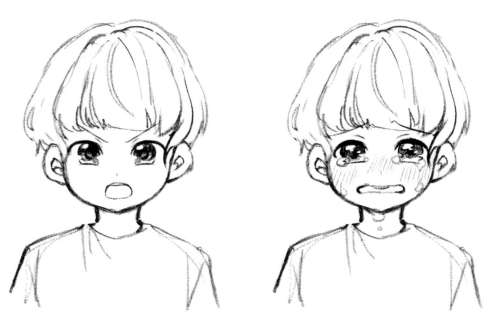

6 화가 난 표정은 위로 뻗은 눈썹과 살짝 찌푸려진 눈매를 활용해서 표현했어.
우는 얼굴은 아래로 처진 눈썹과 눈물을 활용하면 좋아.

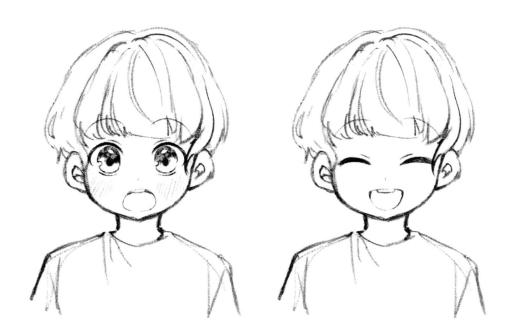

7 놀란 표정은 근육이 팽창하니까 눈과 눈썹, 입까지 모두 크게 그려줬어.
웃는 표정은 눈웃음을 표현한 뒤에 입꼬리를 올려 표현해주었어.

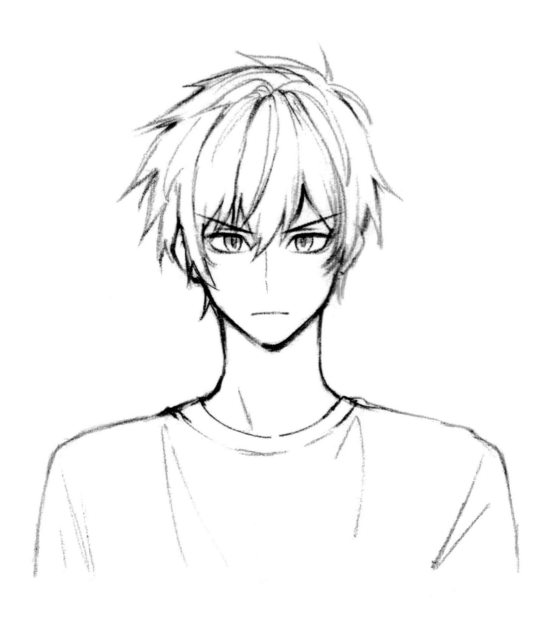

8 어른의 표정도 다양하게 그려보자!

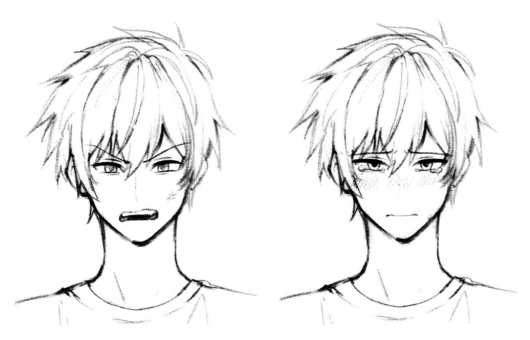

9 경직되고 화난 표정을 나타낼 때는 눈썹이 눈에 가까워 지는게 좋아.

울먹이는 표정은 미간에 주름이 생겨 인상을 쓰고 있는 느낌으로 진행했어.

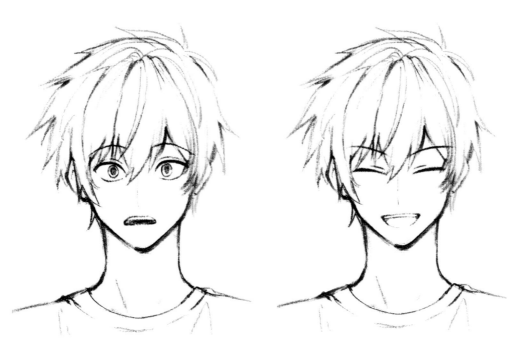

10 놀란 표정을 짓더라도 청년은 골격 발달이 커서 느낌이 다르니 참고해줘.

웃고 있는 인상은 아이와 비슷하게 눈웃음과 입꼬리를 올려 표현했어.

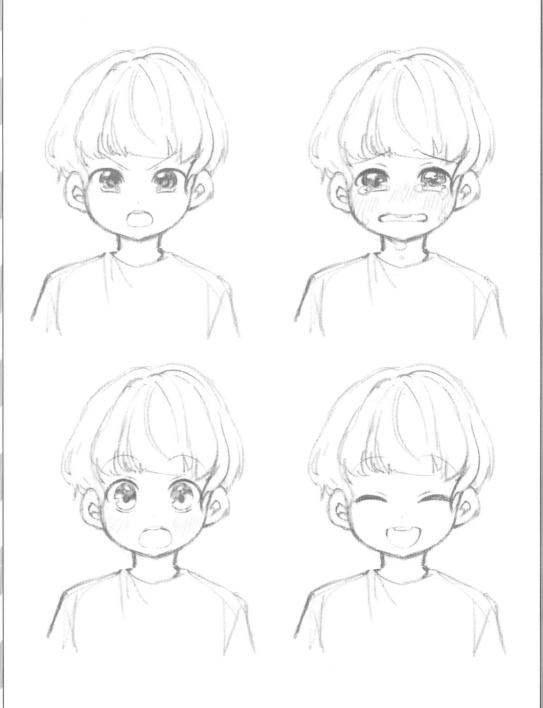

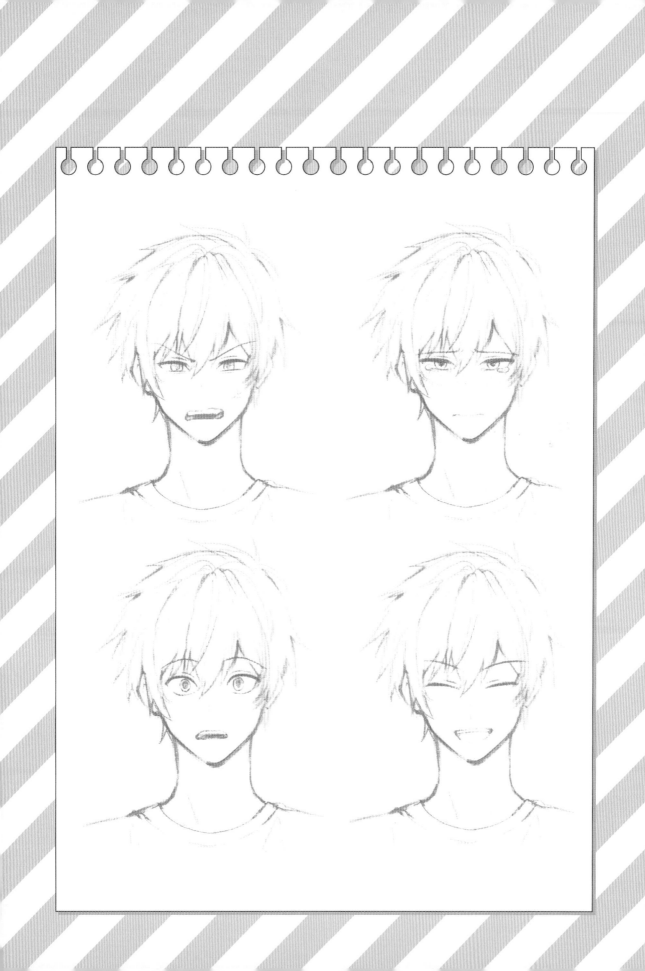

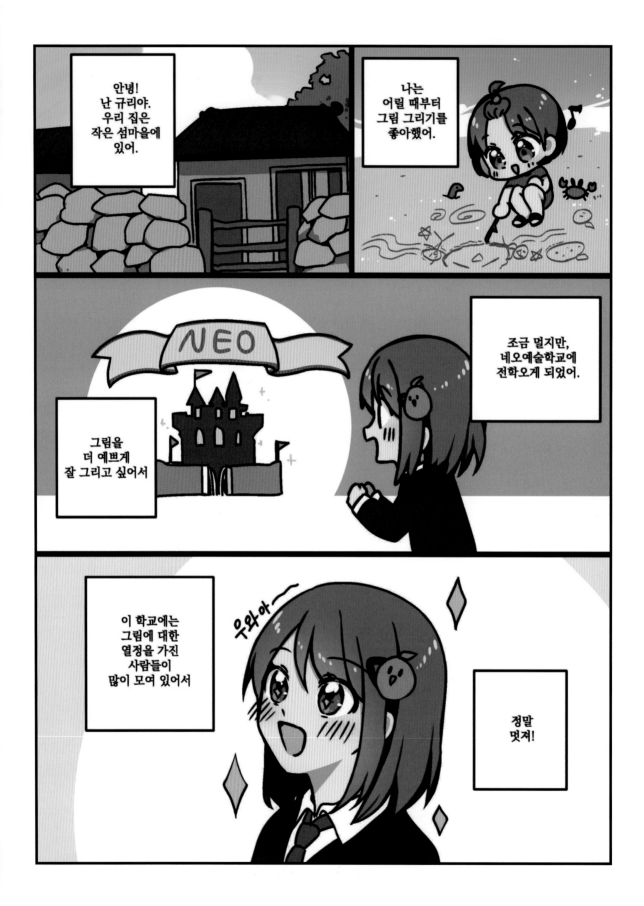

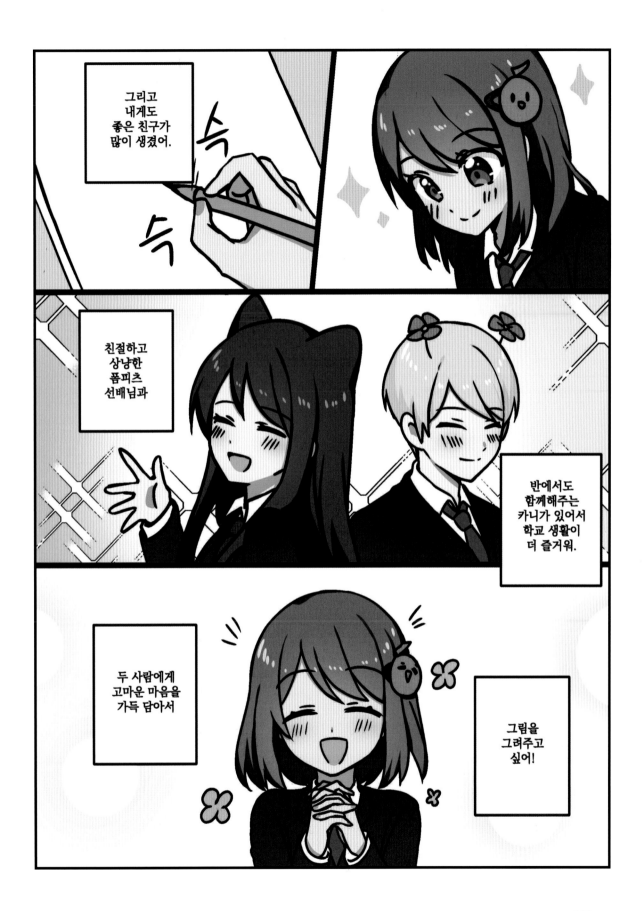

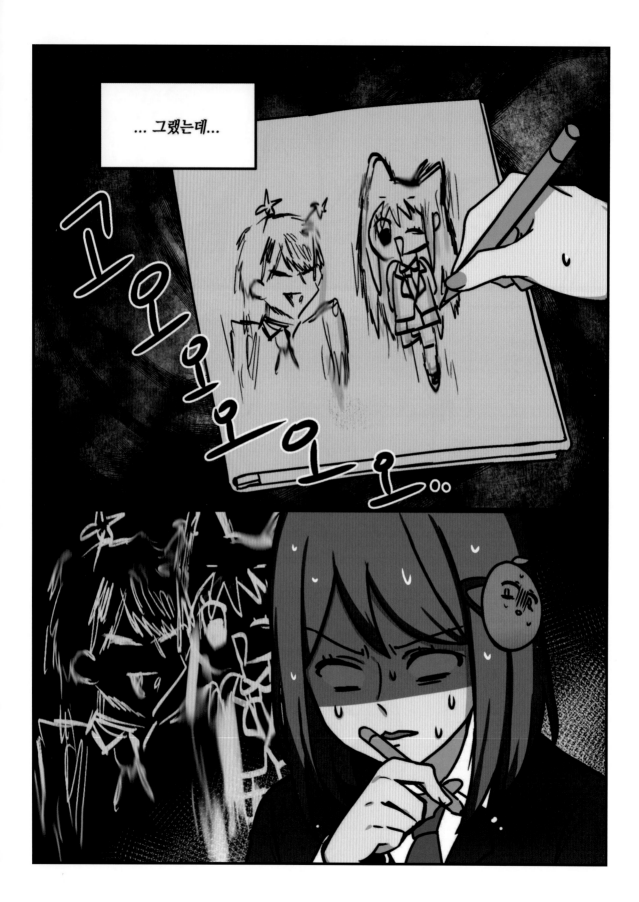

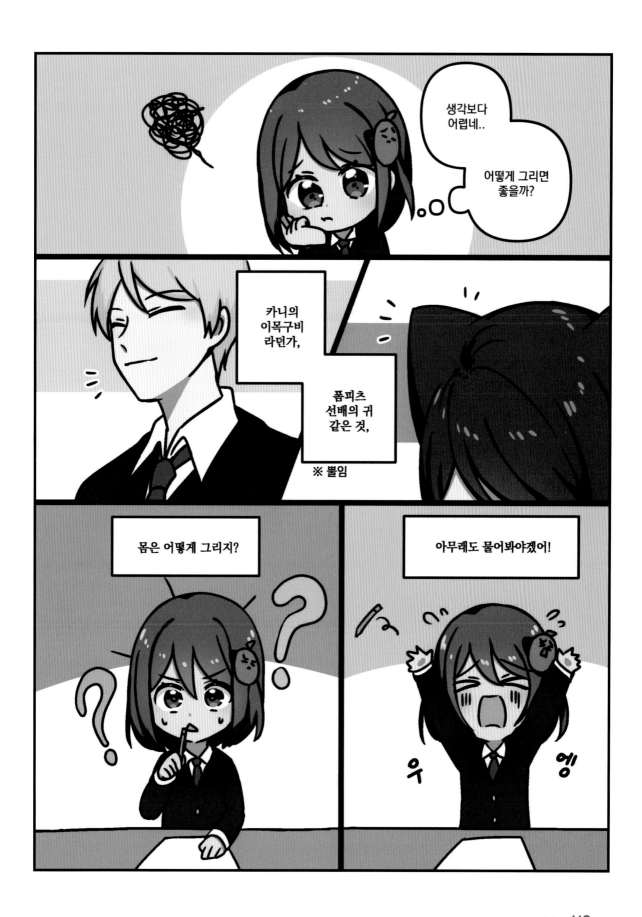

폼피츠×카니
손그림 메이커

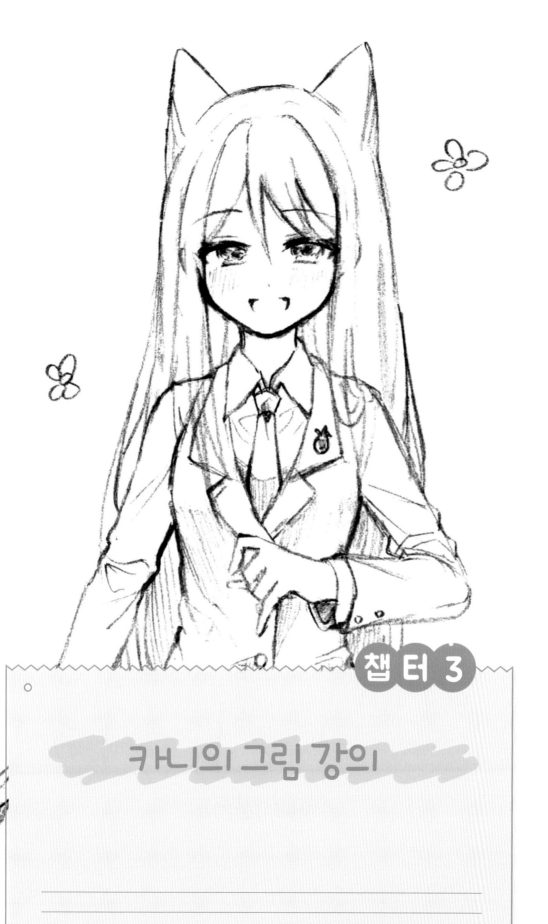

챕터 3

카니의 그림 강의

다양한 구도 그리기

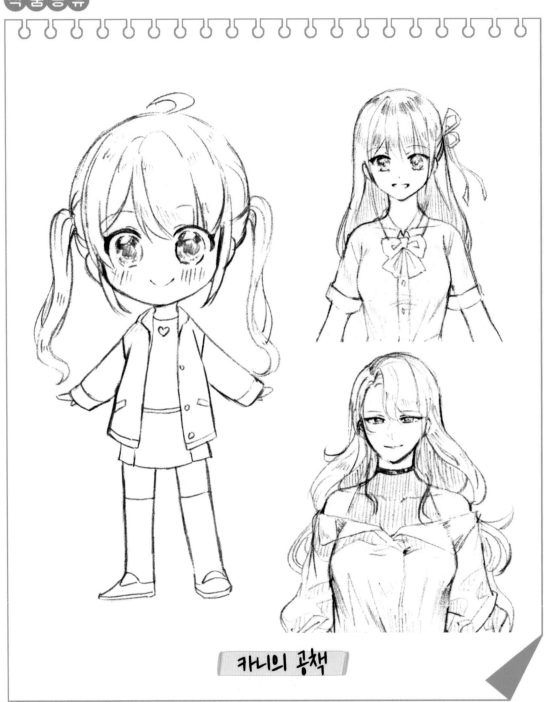

카니의 공책

데포르메는 SD 외에도 MD, LD 등 다양한 표현들이 있어. 그 차이를 한 번 알아볼까?

+ 골격에 따른 차이 +

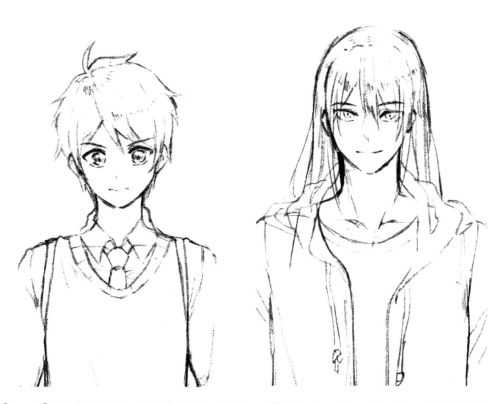

[소년] 가슴과 어깨의 넓이가 좁고 목선이 가느다란 특징이 있어
[청년] 골격이 더 발달하여 전체적인 체격이 커지는 편이야~

캐릭터에 따라 다양한 특징을 가질 수도 있지만, 골격에 차이를 주는 것이 가장 알아보기 쉬워.

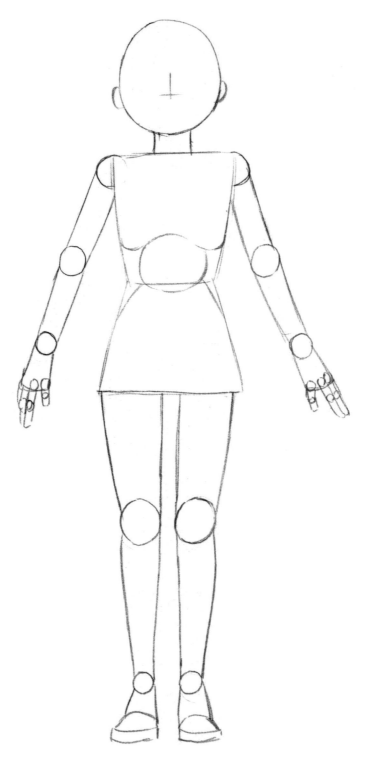

1 우선 LD 형태의 골격부터 잡아볼까? SD 캐릭터를 그릴 때와 동일하게
뼈대를 잡고, 원형을 통해 관절을 표현해주자.

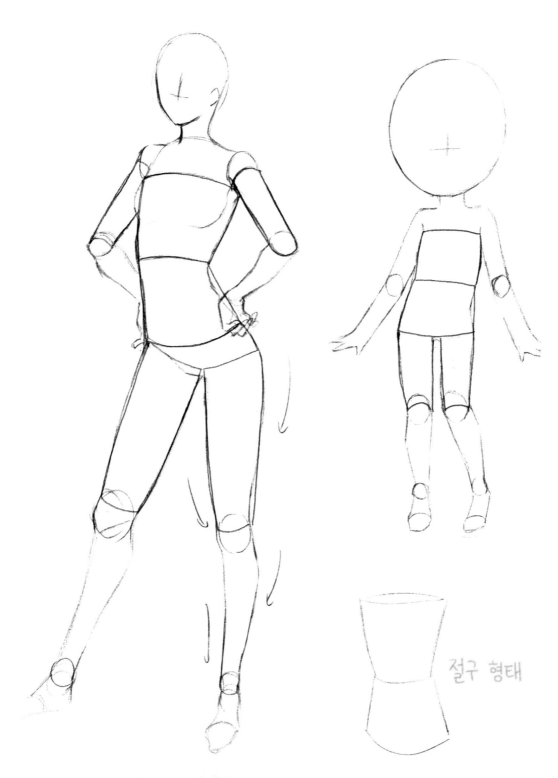

절구 형태

2 관절을 중심으로 인체를 움직여주면 자연스러운 포즈를 연출할 수 있어.
몸은 곡선을 사용하여 그려주는게 좋아.

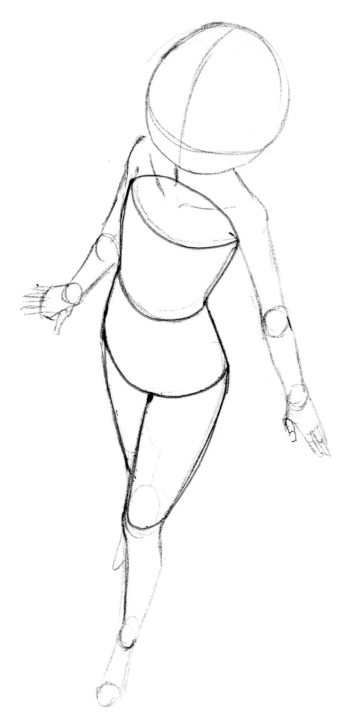

3 절구 형태를 기울이면 쉽게 앵글을 바꿔 표현할 수 있어.

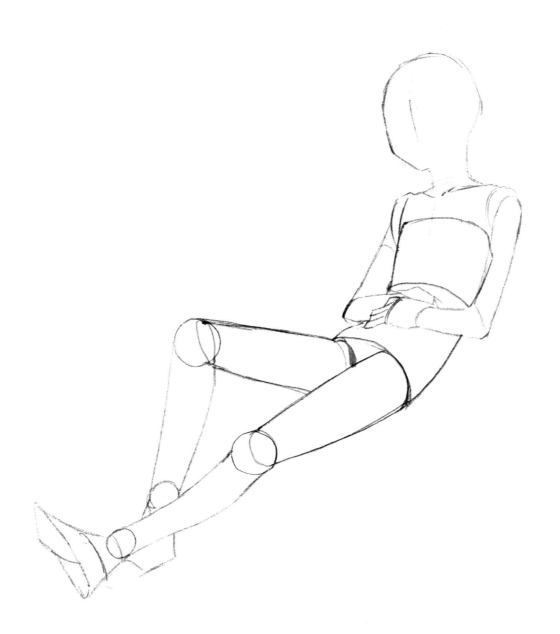

챕터
3
카니의 그림 강의

4 인체를 그릴 때는 이렇게 관절의 위치를 먼저 잡고 시작하는 것이 좋아.
더 완성도 있는 그림을 그릴 수 있는 중요한 방법이지.

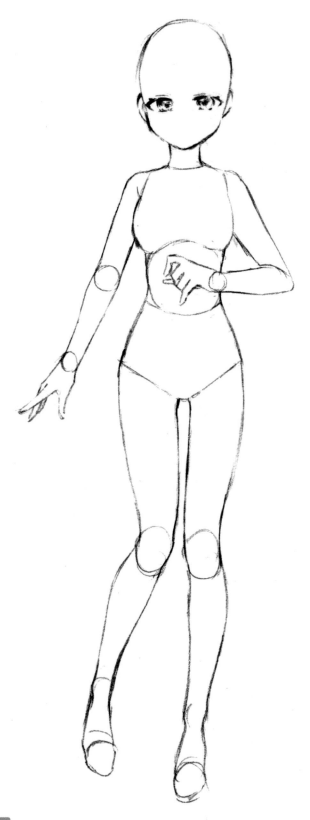

5 예시 그림을 볼까? 관절의 위치를 통해 인체의 포즈를 먼저 잡아주었어.

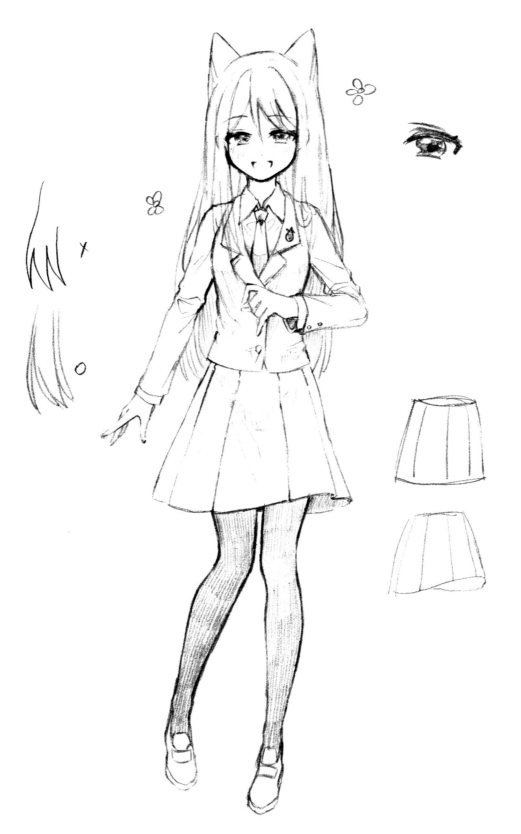

6 그 위에 옷과 머리카락, 장신구 등을 추가하여 그림을 완성하면 더 자연스럽게 그릴 수 있지. 관절이 있는 부분에 옷주름이 생기는 것을 꼭! 기억하자.

Class2
SD 의상 그리기

1 SD 캐릭터에 옷을 입히는
방법을 알아보자.

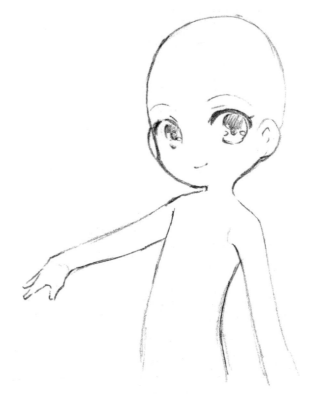

2 간단한 티셔츠를 활용해서 그려볼까?
옷의 헐렁한 부분은 인체와 닿는 면의
아래쪽에 위치하게 돼.

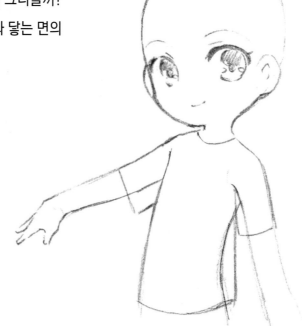

3 이제 옷의 주름을 표현해보자.
옷의 주름은 관절이 자리한 부분에
위치하게 돼. 당겨지는 주름도
그려 넣어주자.

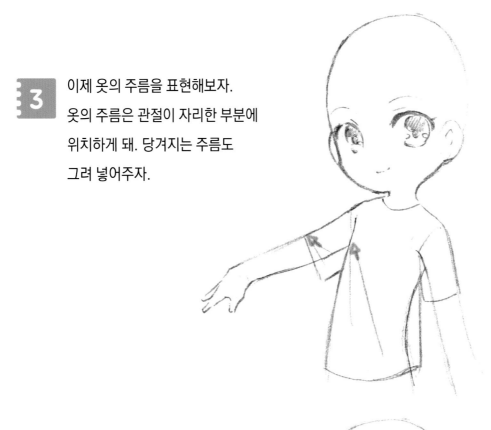

4 SD 캐릭터처럼 간소화된 그림을
그릴 때에는 옷 주름도 꼭 필요한
부분만 그려 넣어주는 것이
자연스럽고 좋아.

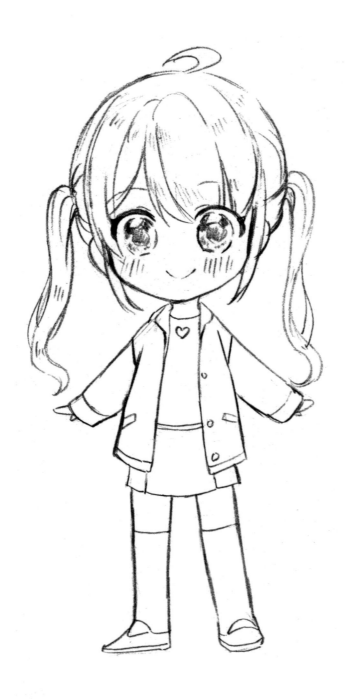

5 SD 같이 등신대가 작은 그림은 큰 옷주름만 표현해주어도 괜찮아.

주로 눈망울과 헤어스타일의 디테일에 신경을 써주는 편이야.

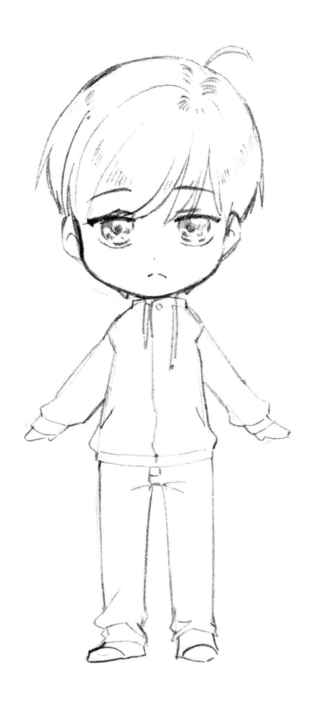

6 비슷한 데포르메 그림이라도 헤어스타일 등을 바꾸어주면 다양하게 표현할 수 있어.

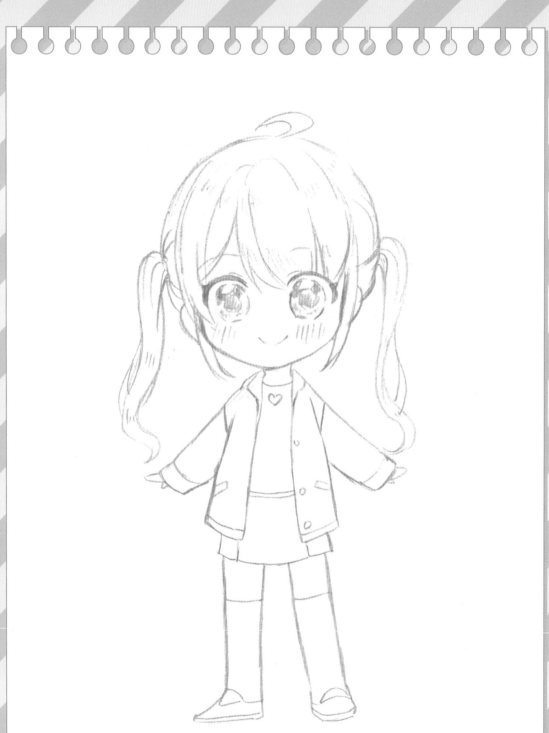

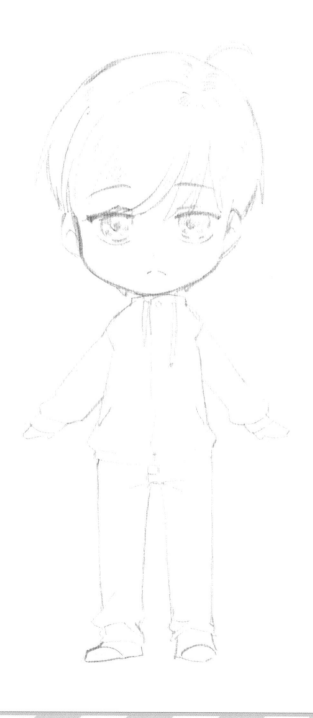

LD 의상 그리기

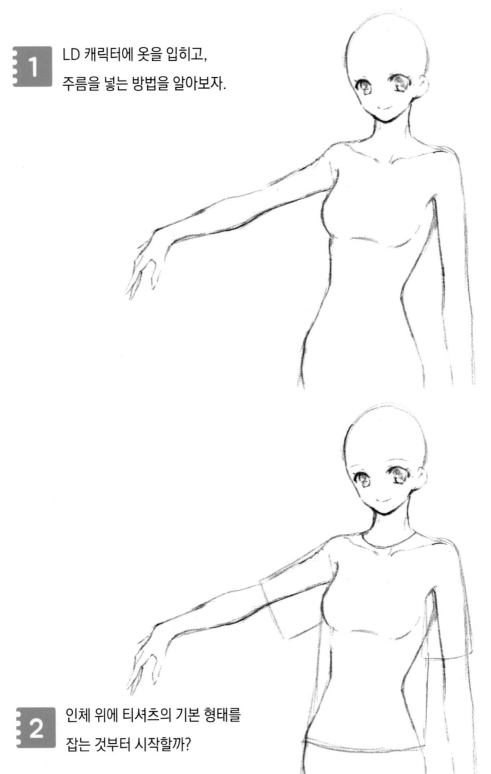

1 LD 캐릭터에 옷을 입히고,
주름을 넣는 방법을 알아보자.

2 인체 위에 티셔츠의 기본 형태를
잡는 것부터 시작할까?

3 캐릭터 옷이 당겨지며 생기는 주름들은
더 진하게 묘사해주는 게 좋아.

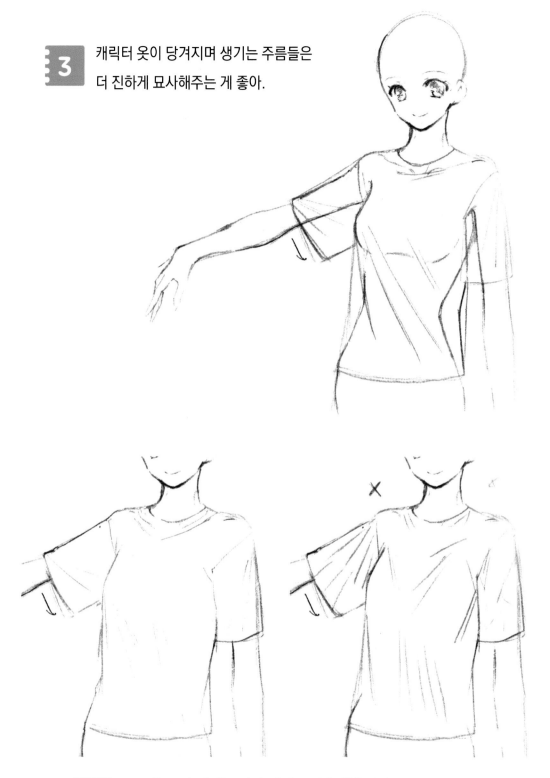

4 주름을 그릴 때에는 선의 강약 조절을 활용하여 부드럽게 묘사해주는 게
좋아. 더 자연스럽고 예쁘게 그릴 수 있어.

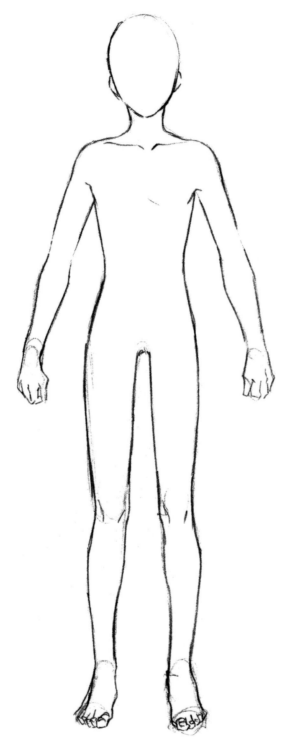

5 정면 형태의 그림에 옷주름을 묘사하는 방법을 알아보자.
관절의 위치와 옷이 당겨지는 방향을 파악하는 게 가장 중요해.

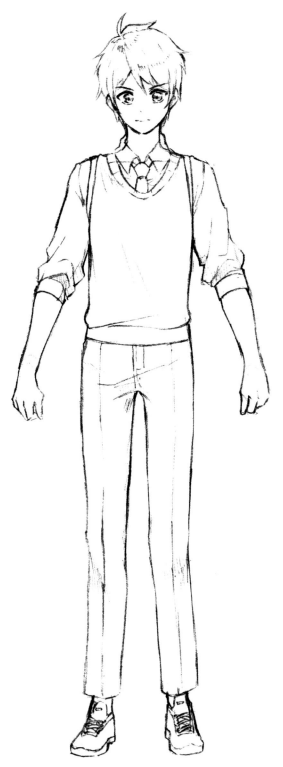

6 셔츠와 조끼처럼 두께 차이를 생각하며 주름을 넣는 것이 좋아. 셔츠는 얇은 재질이므로 주름이 많이 지지만, 조끼는 두꺼운 재질이라 묘사를 많이 할 필요가 없지.
바지 지퍼 주름과 무릎의 음영을 추가하여 그려보자.

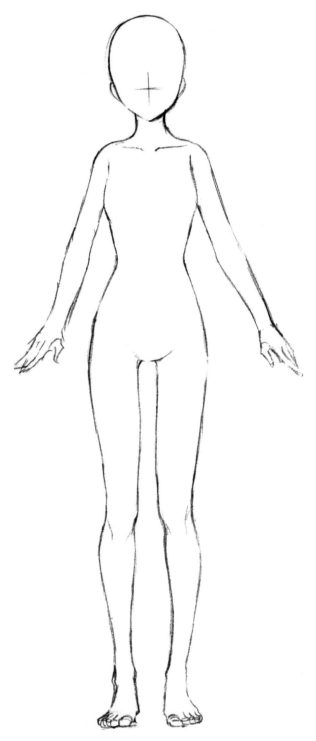

7 여성의 인체는 남성 인체에 비해 더 부드러운 곡선을 가지고 있어.
유의하며 의상을 그려보자.

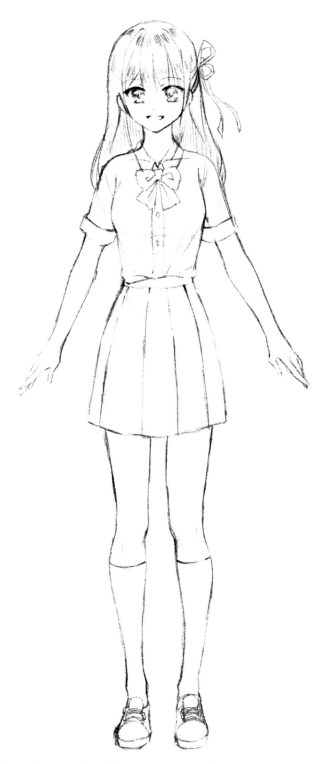

8 셔츠 아랫부분을 치마 안으로 넣어 입은 형태이므로 당겨지는 주름을 넣어주면 돼. 어깨 관절의 재봉선도 잊지 말고 그려주자.

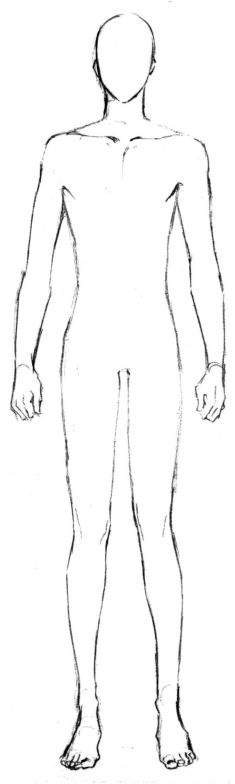

9 골격이 큰 캐릭터의 옷주름은 어떻게 넣는 것이 좋은지 같이 알아볼까?

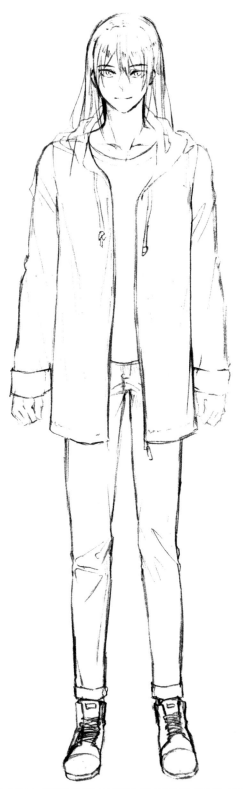

10 어깨가 넓고, 하체가 긴 특징에 유의하며 그려보자.

주름이 너무 지저분하게 보이지 않도록 깔끔하게 정리하며 넣는 것이 좋아.

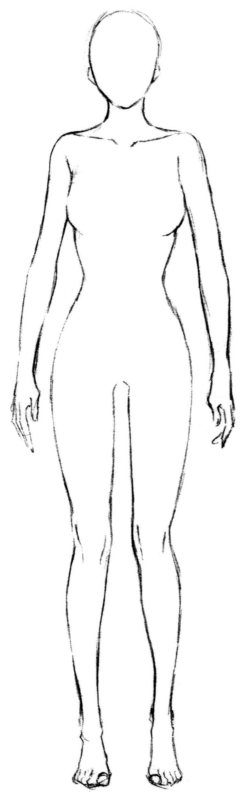

11 부드러운 굴곡을 가진 인체에 옷을 입히고, 주름을 넣어볼까?

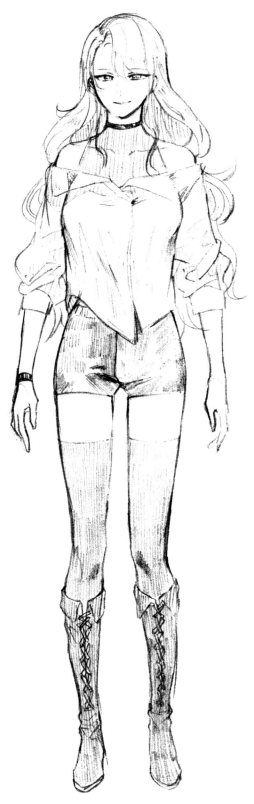

12 의상의 재질에 따라 주름의 깊이와 음영을 다르게 하면 더 예쁜 그림을 그릴 수 있어.

질감을 묘사할 때는 선의 방향과 음영을 적극적으로 활용하는 게 좋아.

소녀와 소년 캐릭터를 그려보자!

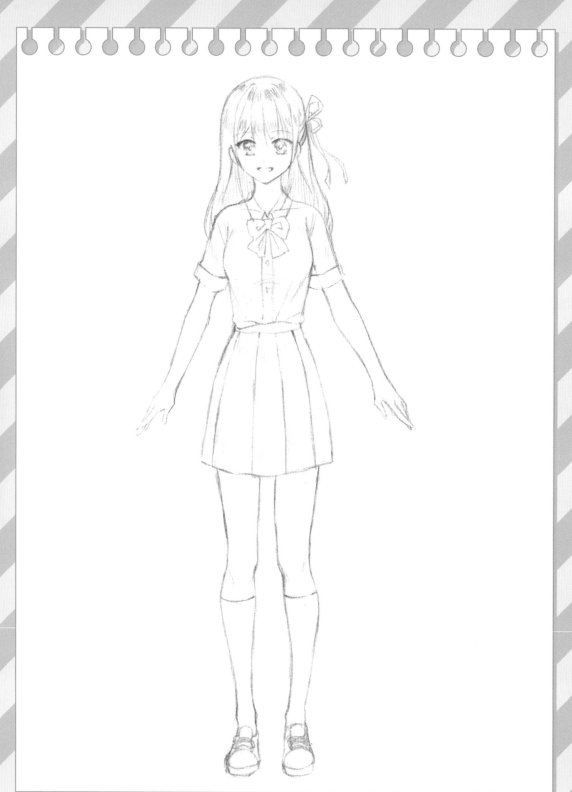

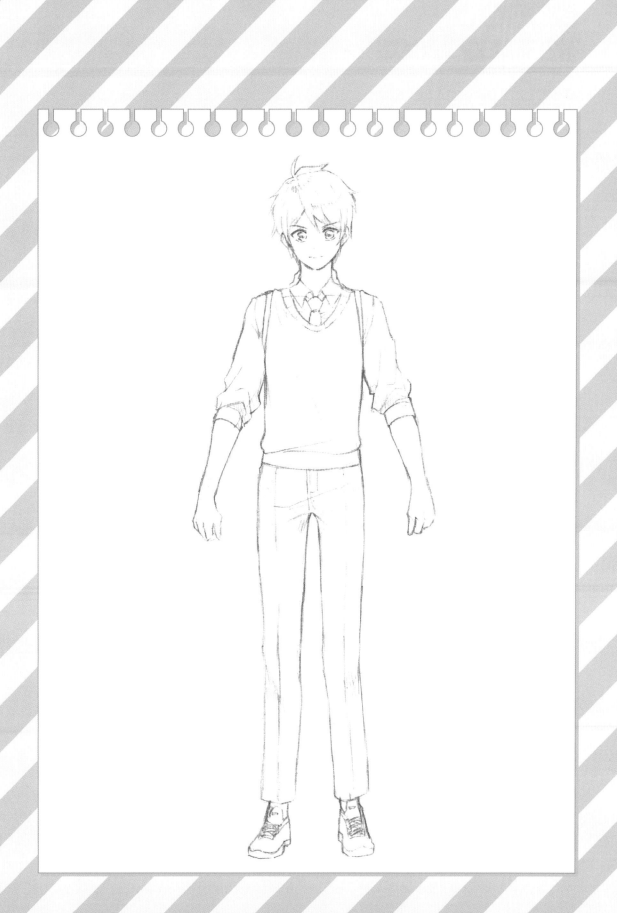

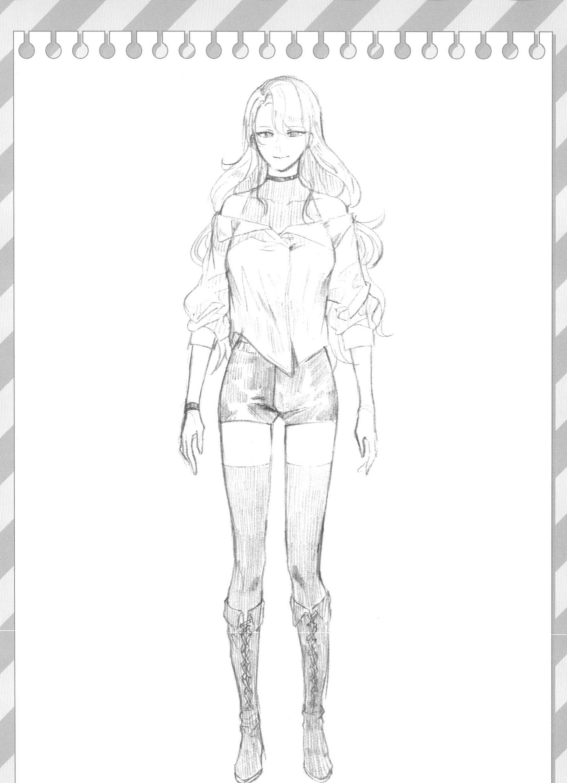

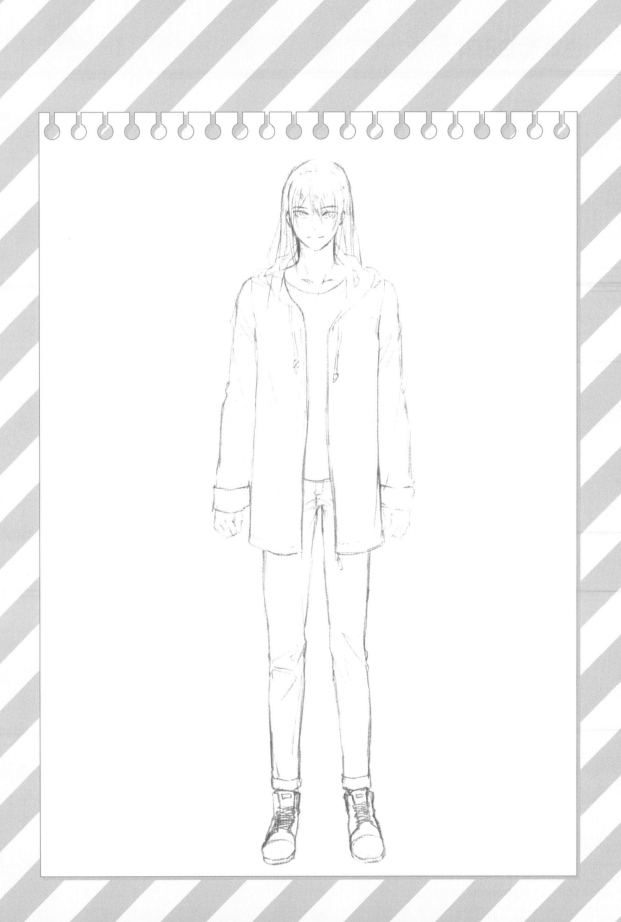

손과 발 그리기

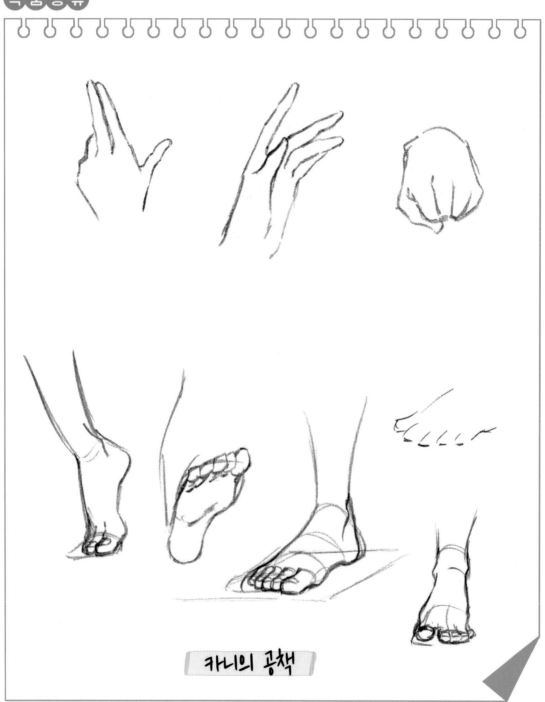

카니의 공책

손과 발을 더 예쁘고, 쉽게
그릴 수 있는 방법은 없을까?
같이 알아보자!

+ 연령에 따른 차이 +

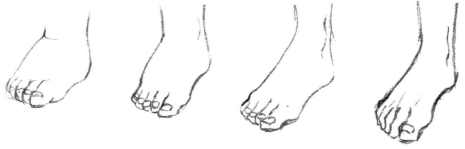

[아기] 살이 통통하고, 뼈대가 짧은 형태로 이루어져 있어.
[성인] 성인에 가까울수록 관절과 뼈대가 도드라지는 특징이 있지!

캐릭터의 나이에 따라 손과 발 묘사를 바꾸어 표현하면,
더 디테일한 그림을 그릴 수 있어.

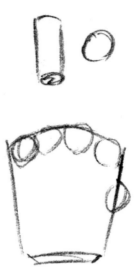

1 손등을 그리고, 손가락의 위치를 잡는 것부터 시작하자.
손가락은 원통 형태로 그린다고 생각하면 쉬워.

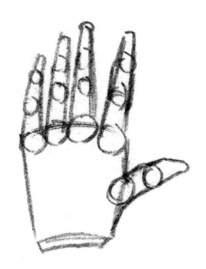

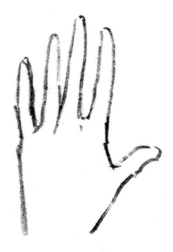

2 손가락은 끝으로 갈수록 가늘어지는 특징을 가지고 있어.
원통을 길게 이어붙인다고 생각하면 돼.

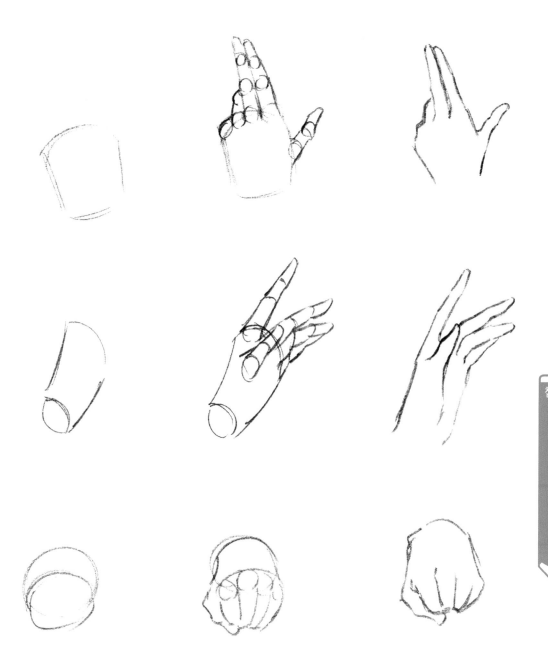

3 이처럼 손등을 먼저 그리고, 그 끝에 손가락을 붙여준다는 느낌으로
그려주면 어떤 모습이든 표현할 수 있어. 다양한 형태로 그려보자.

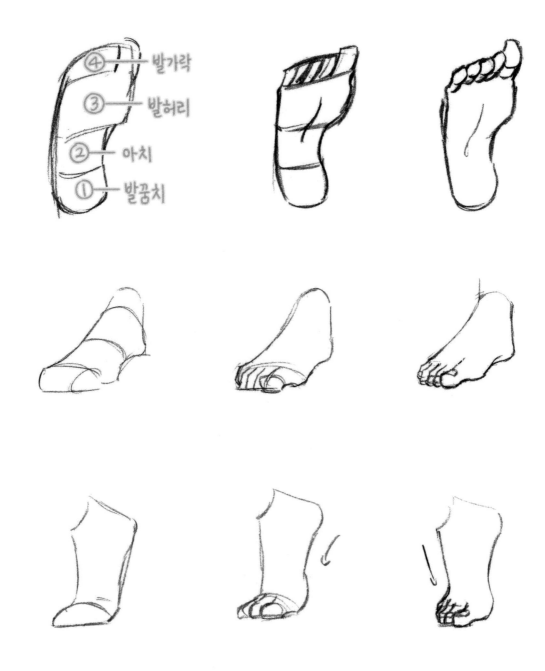

④ —— 발가락

③ —— 발허리

② —— 아치

① —— 발꿈치

4 발은 크게 발꿈치와 아치, 발허리와 발가락 네 부위로 이루어져 있어.

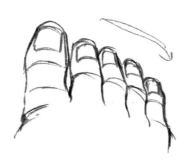 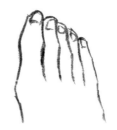

5 발가락을 그릴 때에는 엄지발가락의 위치를 잡고, 나머지 발가락을 그려주는 게 좋아. 손가락과 다르게 발가락은 너무 길게 그리지 않도록 주의해야돼.

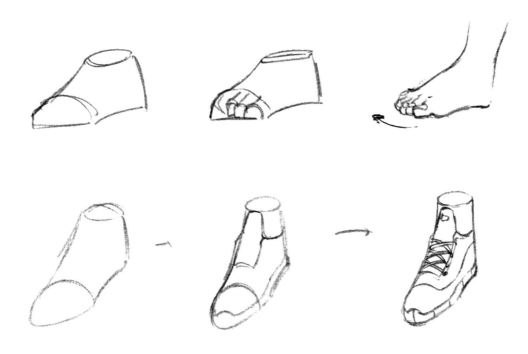

6 신발을 그릴 때에도 이 방법을 유의하며 그리는게 좋아.
엄지발가락이 위치하는 곳부터 둥글게 이어 그려주면 돼.

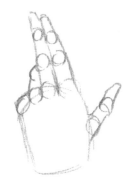
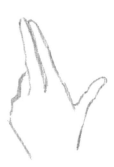

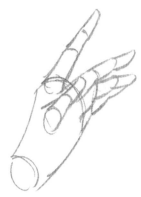
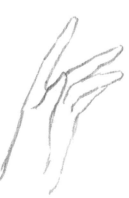

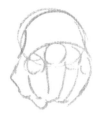
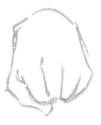

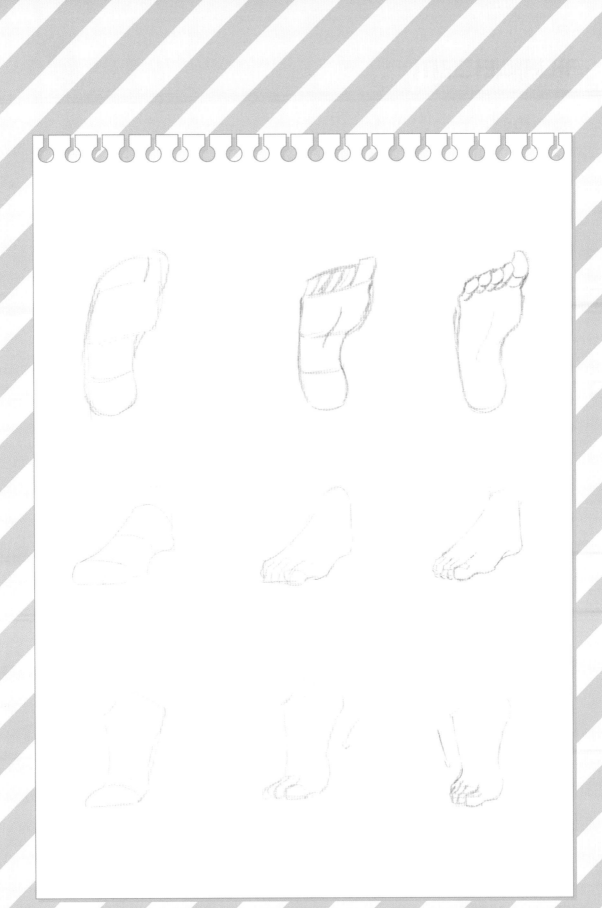

작품공유

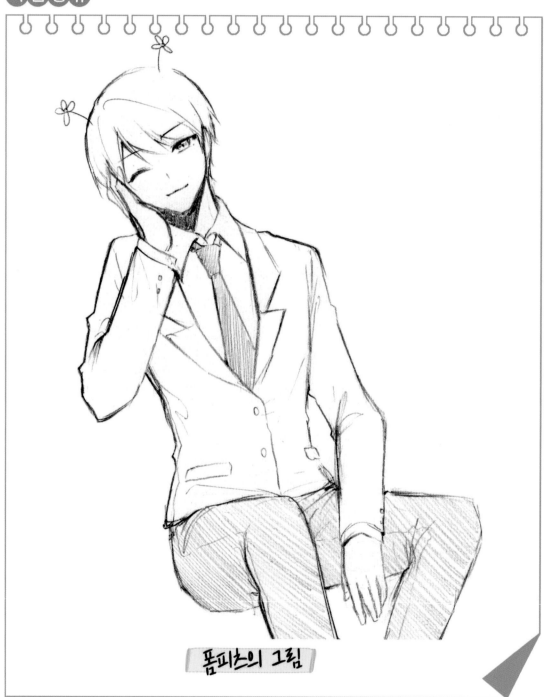

폼피츠의 그림

캐릭터를 그릴 때 중요하게 살펴봐야 할 것들을 복습하며 같이 그려보자!

+ 러프 스케치 +

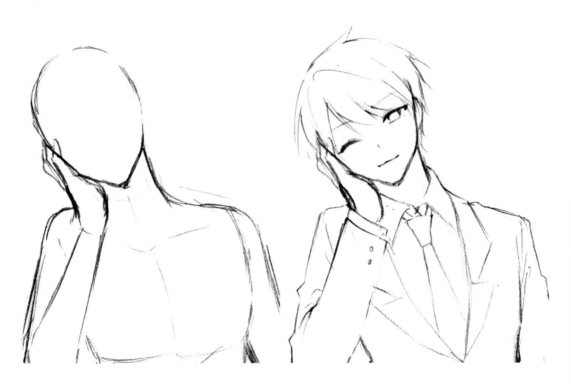

그림을 그리기 앞서 어떤 골격으로 진행할지 인체를 잡아준 뒤에 의상과 헤어스타일을 추가하면서 디테일 작업에 들어가자!

카니는 우리에 비해 키와 골격도 크고 날카로운 눈매를 갖고 있어!

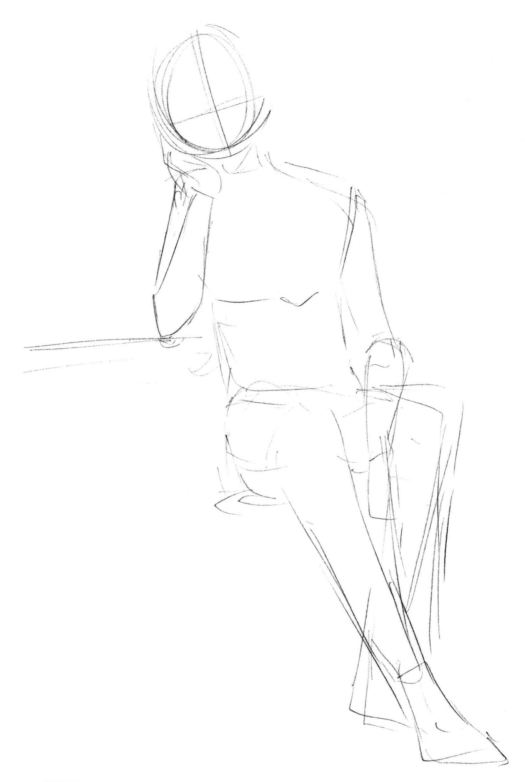

1 십자선을 활용하여 얼굴의 위치를 잡고, 그 아래에 몸을 이어 그려주자.
관절과 발, 손의 위치와 포즈에 신경쓰며 대략적인 스케치를 하면 돼.

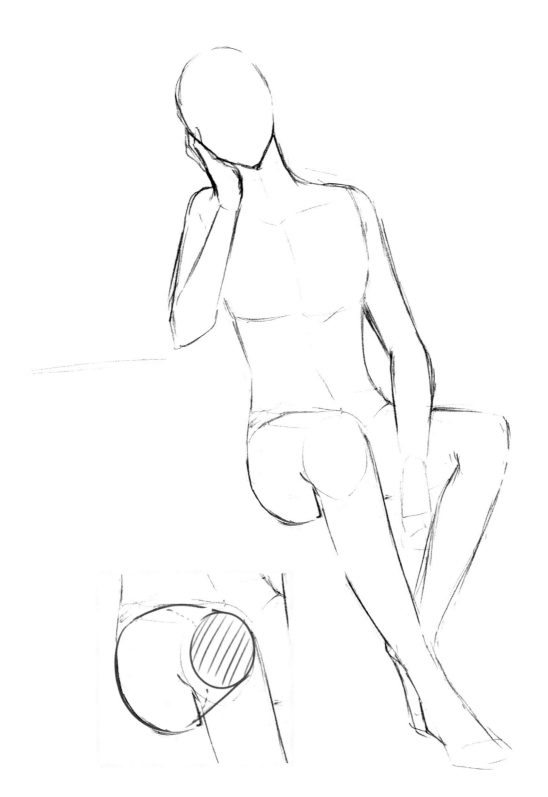

2 스케치한 인체를 다듬고, 잔선을 지워주었어. 다리와 같이 앵글이 들어간
부분은 보이지 않는 부분을 도형으로 표현한 후 그려주는 것이 좋아.

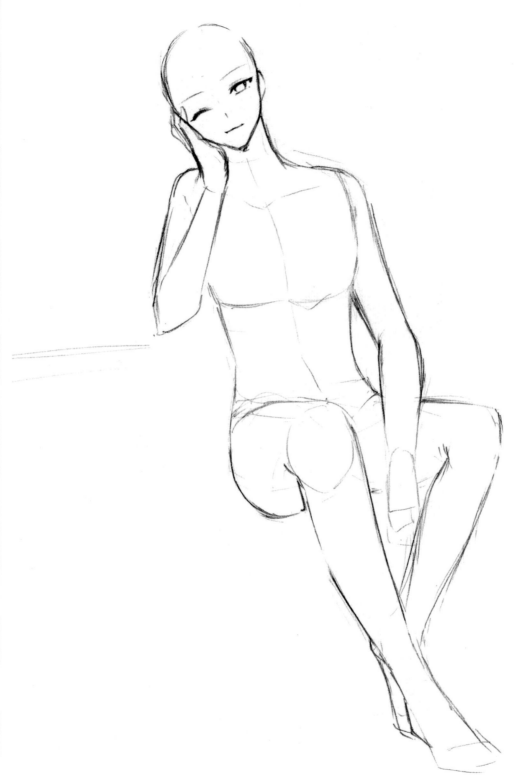

3 십자선을 그렸던 위치에 유의하며 이목구비를 그려주자.
장난스러운 느낌을 줄 수 있도록 연하고 날렵한 눈썹을 활용했어.

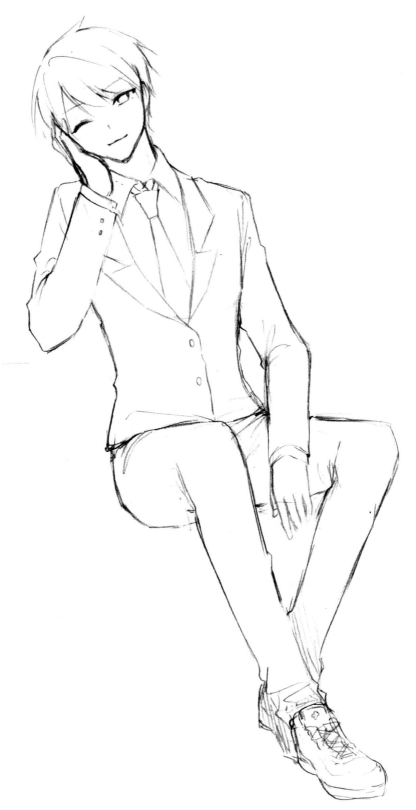

4 이제 의상을 입혀볼까? 교복 자켓과 넥타이, 셔츠의 카라를 그리고 옷이 당겨지는 부분과
관절 부분에 주름을 넣었어. 바지 밑단의 접힌 부분을 묘사해서 더 자연스럽게 연출했지!

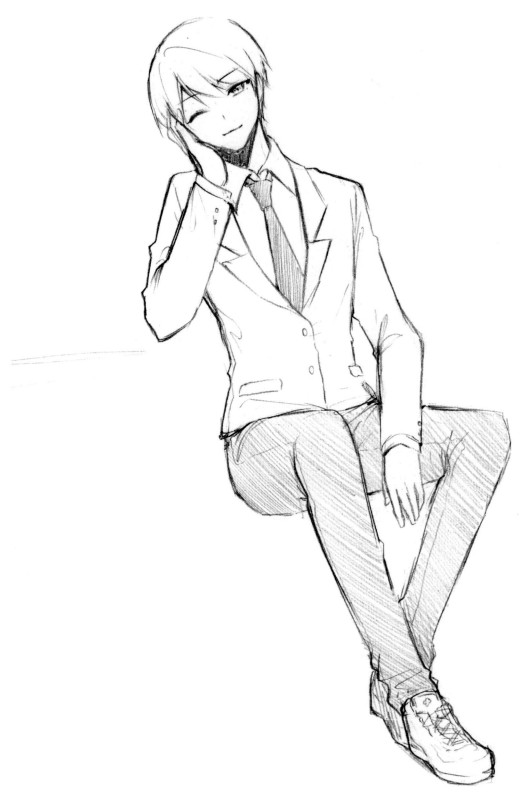

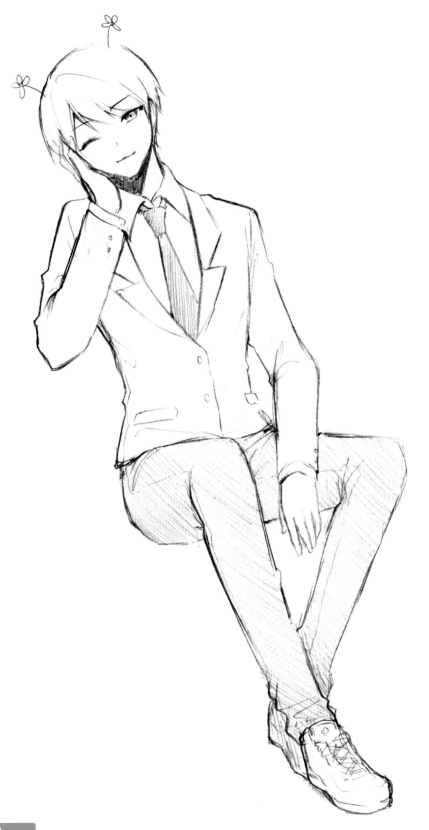

6 마지막으로 머리카락에 꽃을 그려주면 완성이야! 어때, 어렵지 않지?

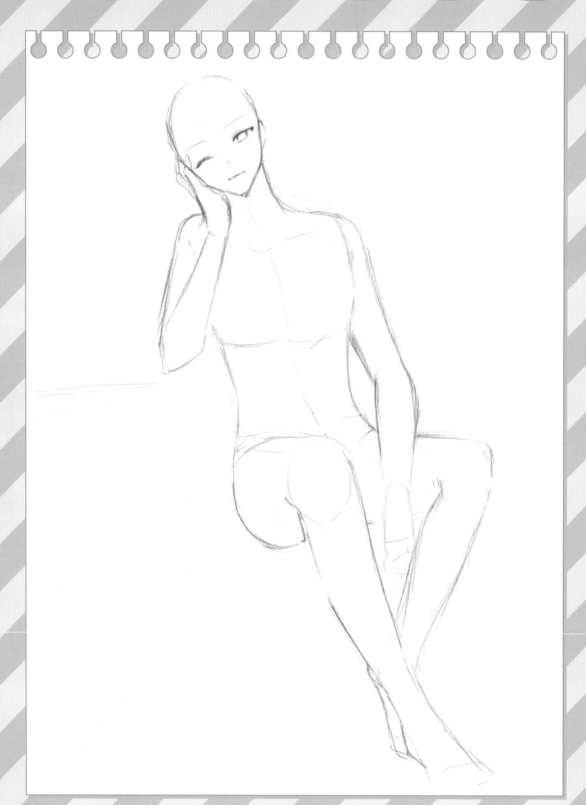

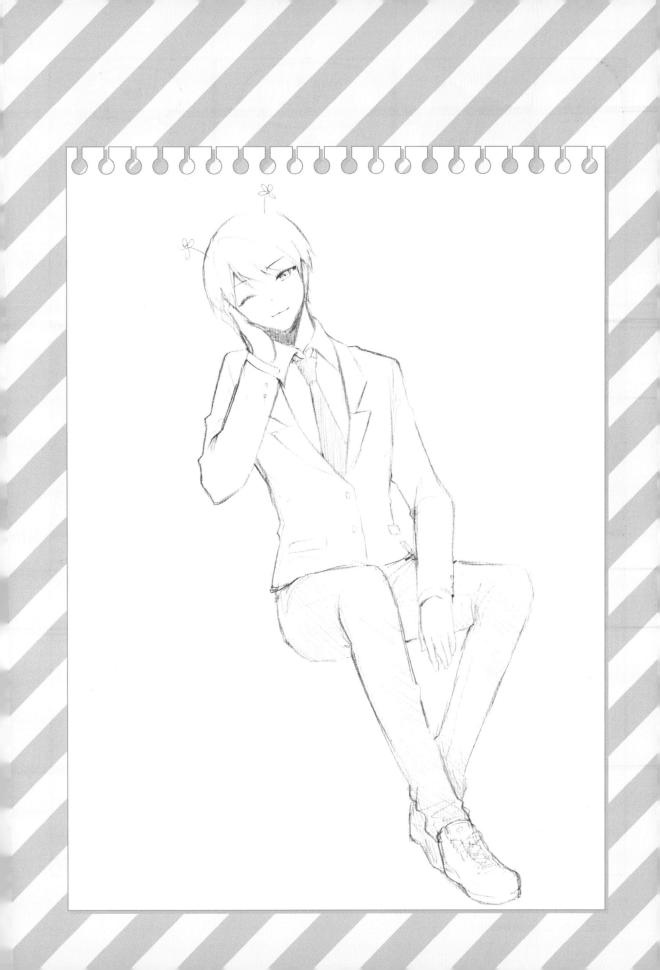

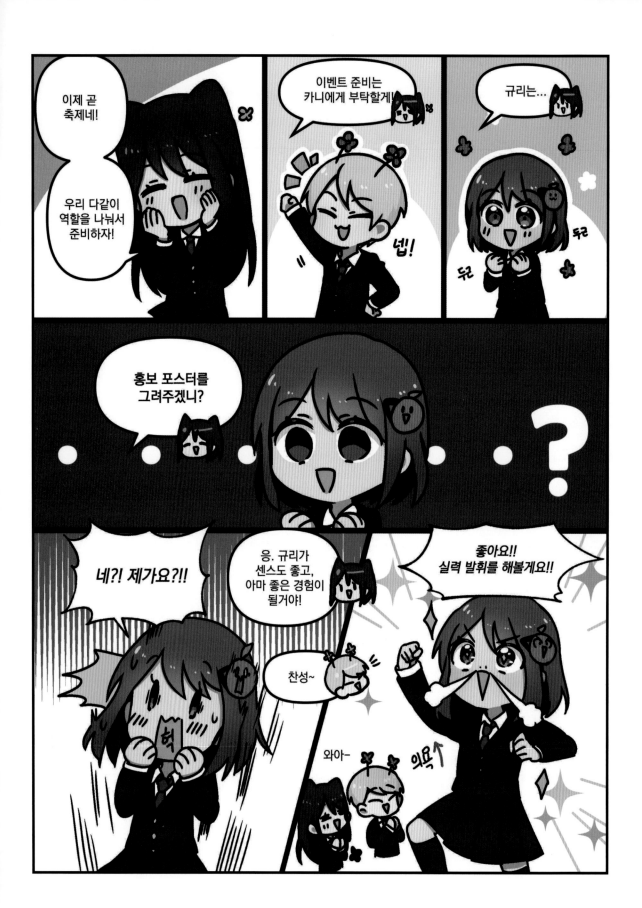

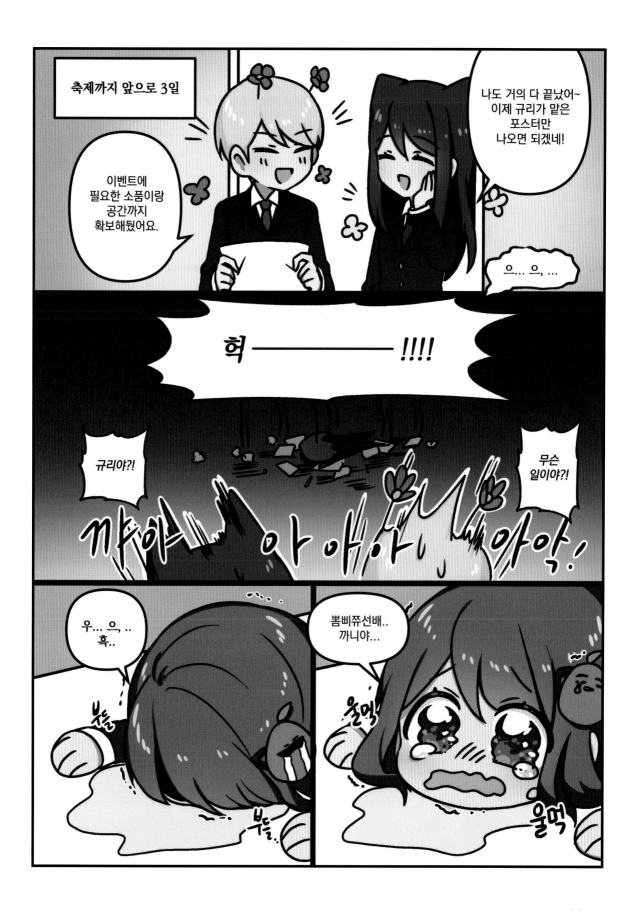

폼피츠×카니
손그림 메이커

다양한 컨셉으로 그림 그리기

계절별 테마 SD 그리기

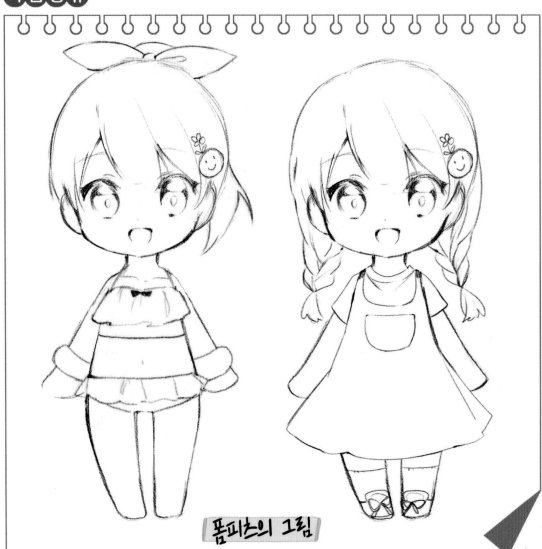

원피스의 그림

같은 캐릭터지만 머리 모양과 의상을 다르게
그린다면 전혀 다른 느낌을 연출할 수 있어.
계절을 테마로 삼아 그려볼까?

계절이 느껴지는 옷을
디자인하고, 그리는 방법을
알아보자!

+ 의상 그리기 +

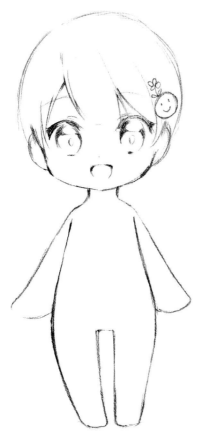

기름종이를 이용해 같은 그림에 다양한 의상을 그려보았어!

같은 캐릭터를 전혀 다른 느낌으로 표현할 수 있는
가장 좋은 방법이지!

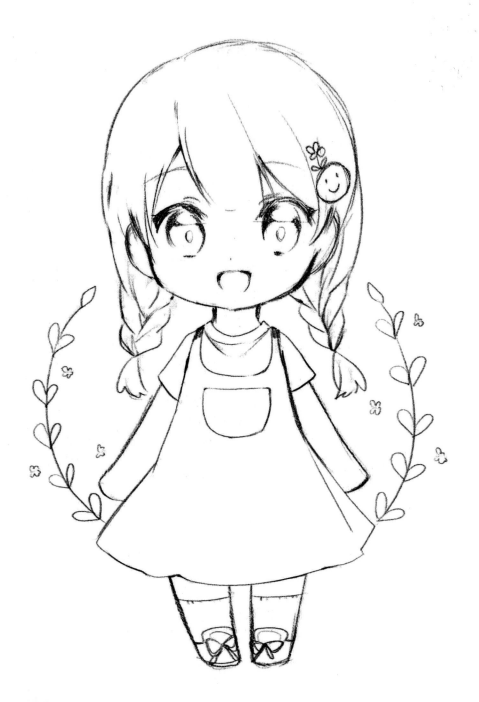

1 사계절의 시작! 따뜻하고 생기 넘치는 봄 느낌이 물씬 풍기도록 옷을
디자인해볼까? 소품으로 풀잎을 그려서 디테일한 부분을 보충해주었어.
발랄한 분위기의 규리가 되었네!

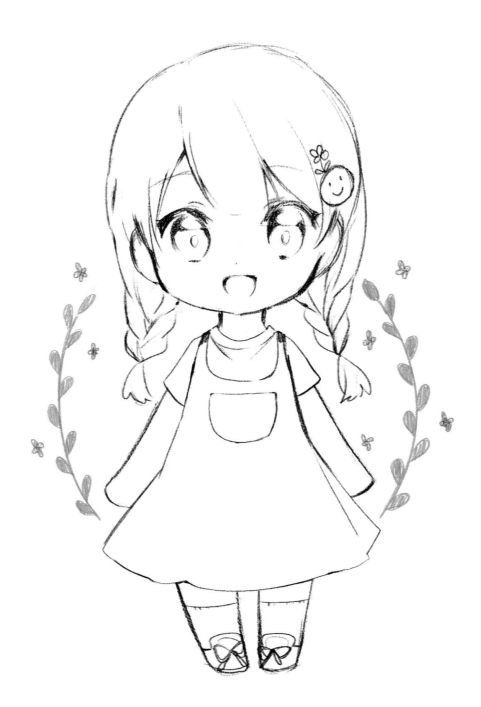

2 소품에 색연필을 활용하여 색을 입히는 것도 좋은 방법이야.
풀잎에는 초록빛을, 주변의 꽃송이는 붉은 색을 칠해주었어.

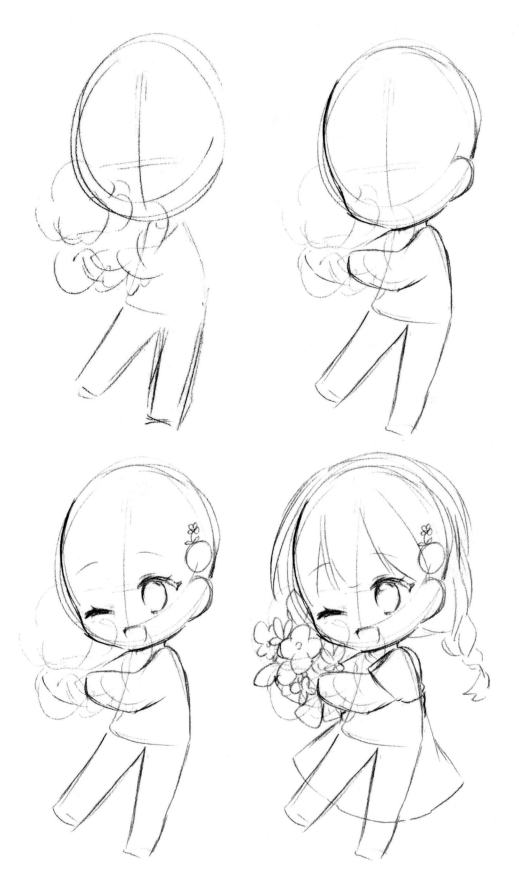

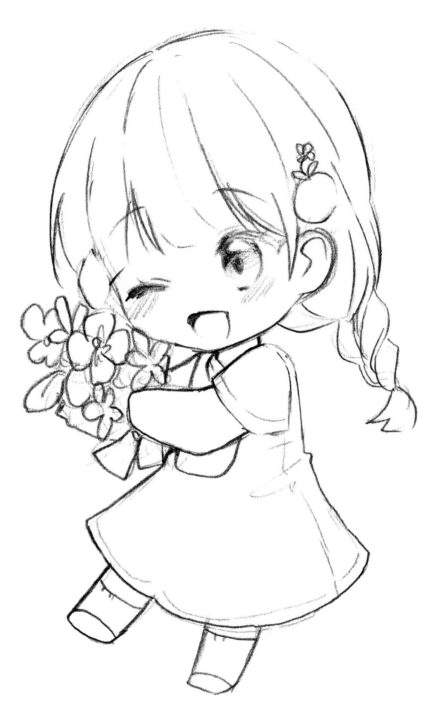

3 동세와 표정, 소품을 활용하면 주제와 잘 어울리는 그림을 그릴 수 있을거야.

밝은 표정이 화사한 봄에 잘 어울리는 규리가 되었네!

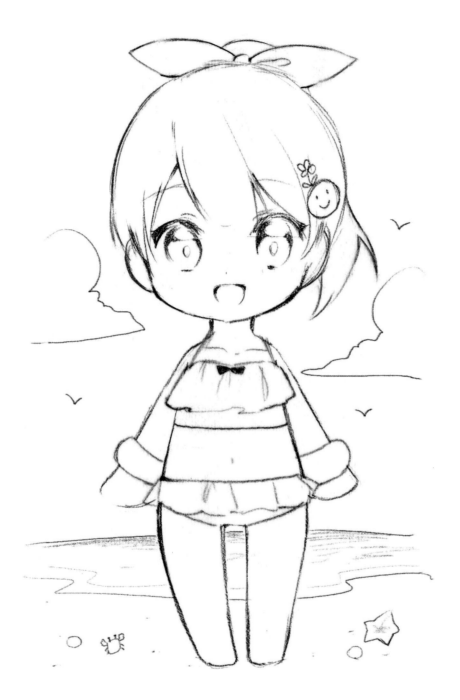

4 여름하면 가장 먼저 떠올릴 수 있는 것! 해변에 어울리는 옷을 디자인해보자.
캐릭터의 성격을 고려해서 귀여운 디자인의 수영복을 입혀주었어.

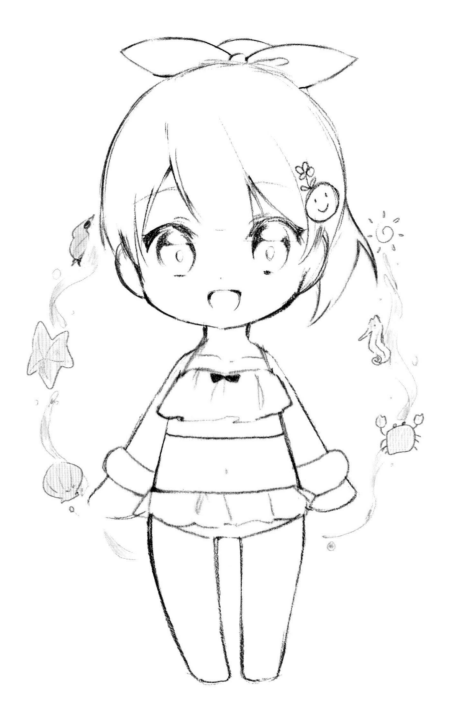

5 풀잎과 꽃을 활용했던 것처럼, 조개와 불가사리 같은 바닷 속 친구들을
이용한 소품을 추가해주었어.

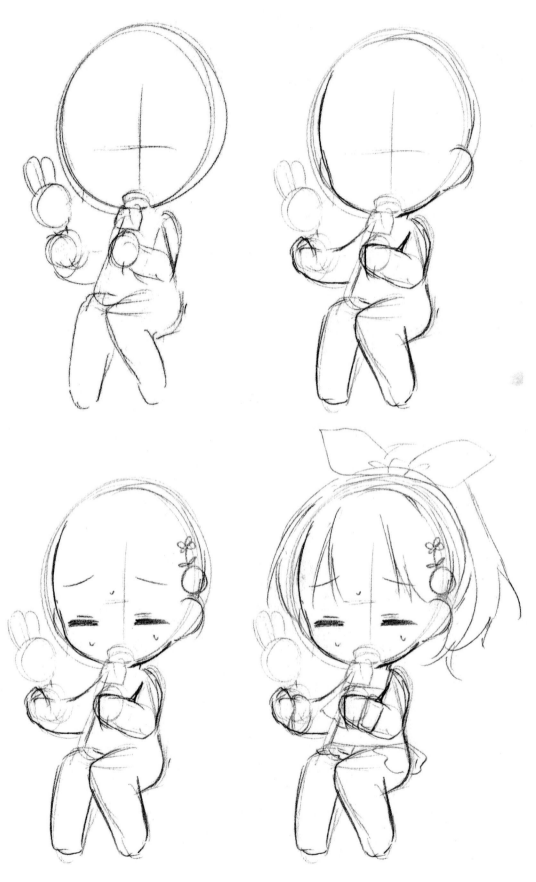

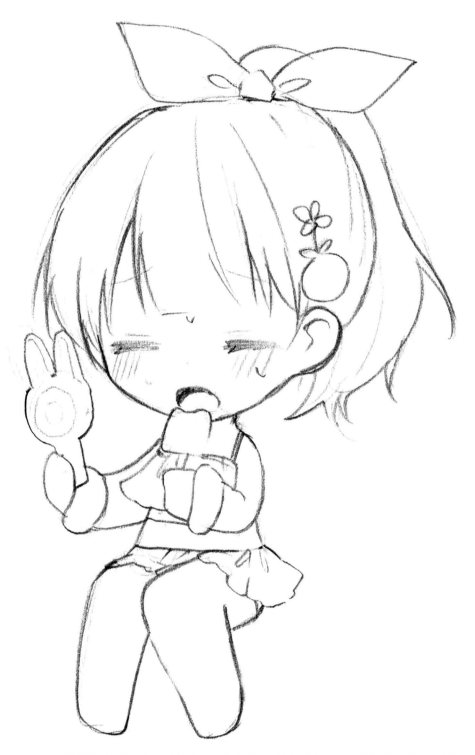

6 여름에 어울리는 소품으로 미니선풍기와 아이스크림을 추가해서 더운 느낌을 표현했어. 캐릭터의 표정과 소품으로 분위기를 연출하는 게 중요해!

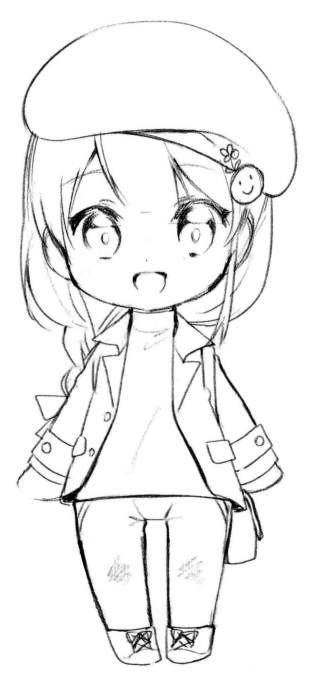

7 가을은 따뜻하고 부드러운 느낌으로 디자인했어. 작은 가방과 모자로
포인트를 주고, 땋은 머리 끝에 리본을 달아 귀여운 이미지를 연출하자!

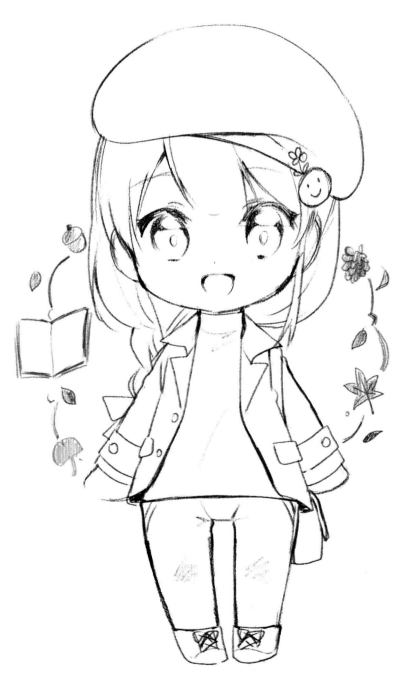

8 가을은 독서의 계절이라고 하지? 책과 단풍잎을 사용해서 디테일한
요소를 추가해주었어!

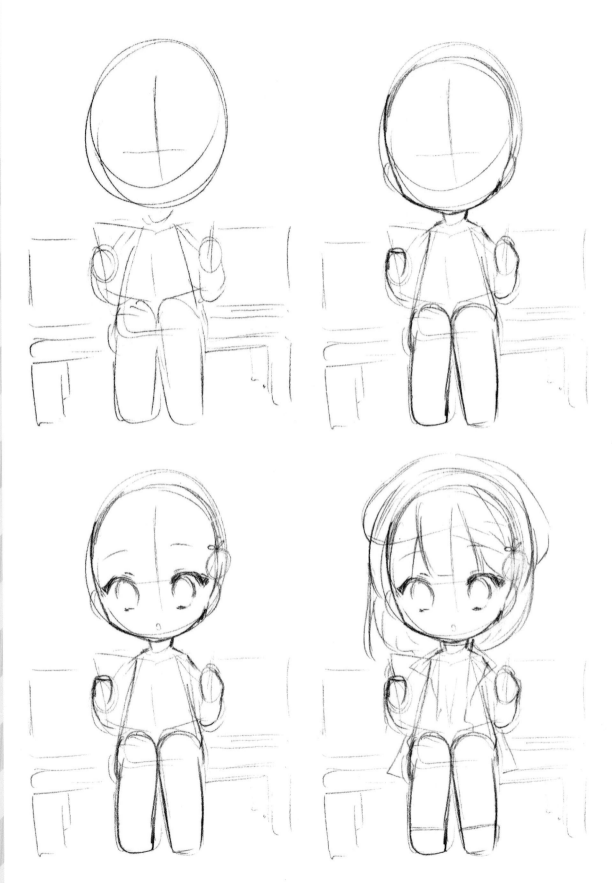

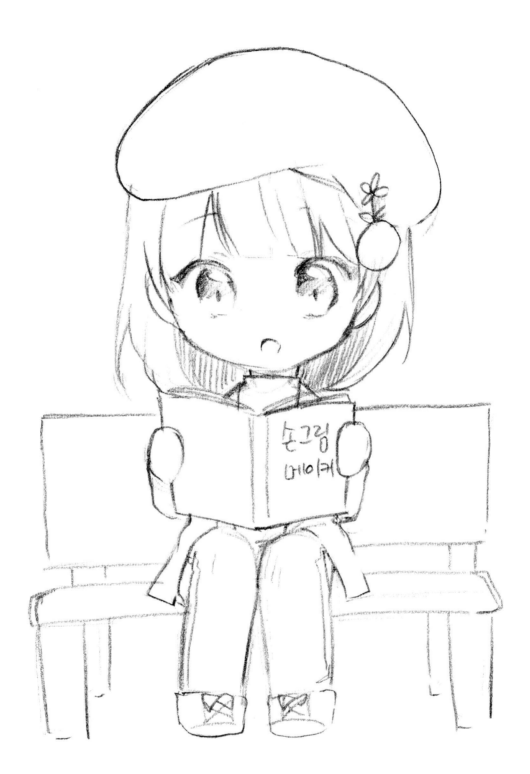

9 가을 벤치에 앉아 독서를 하고 있는 규리를 그려주었어.
따라 그리며 앉아있는 모습의 표현 방법을 익혀보자!

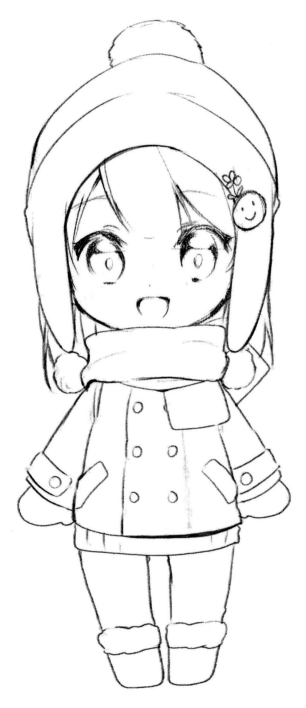

10 겨울은 따뜻한 코트와 어그부츠, 방울이 달린 모자와 목도리를 활용해서 디자인했어. 여름과 대비되는 디자인이지?

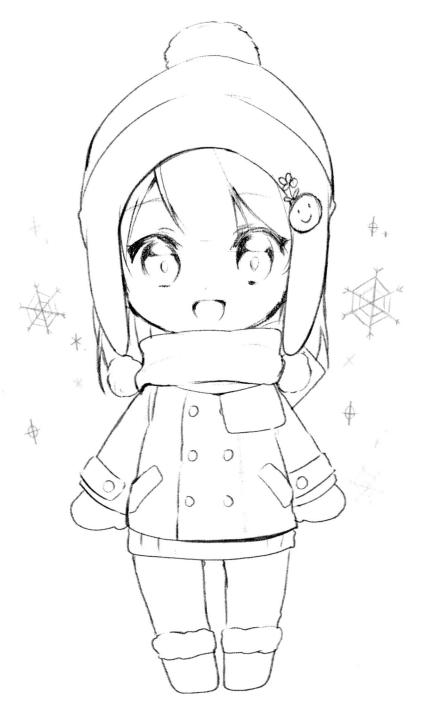

11 눈과 얼음 결정을 소품으로 활용해서 테마 분위기에 맞는 연출을
더해주면 좋아!

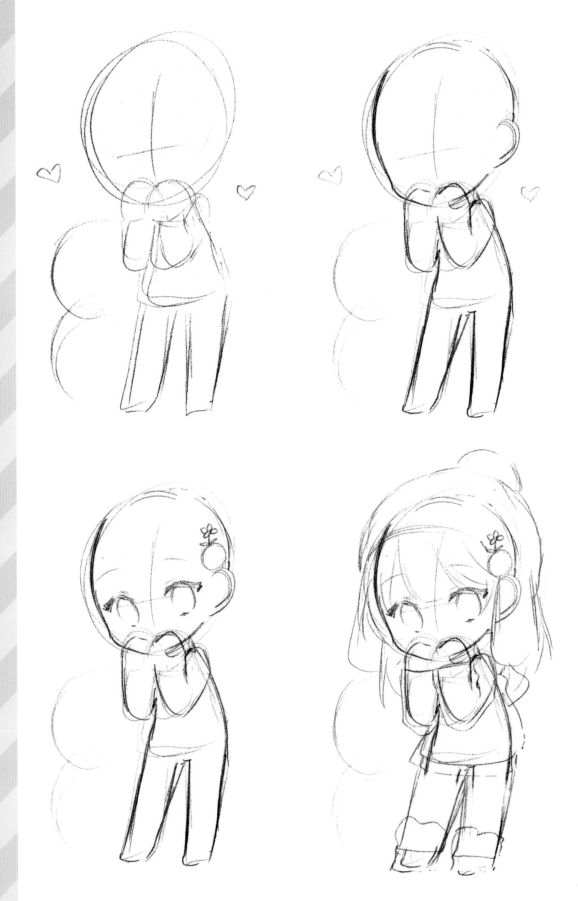

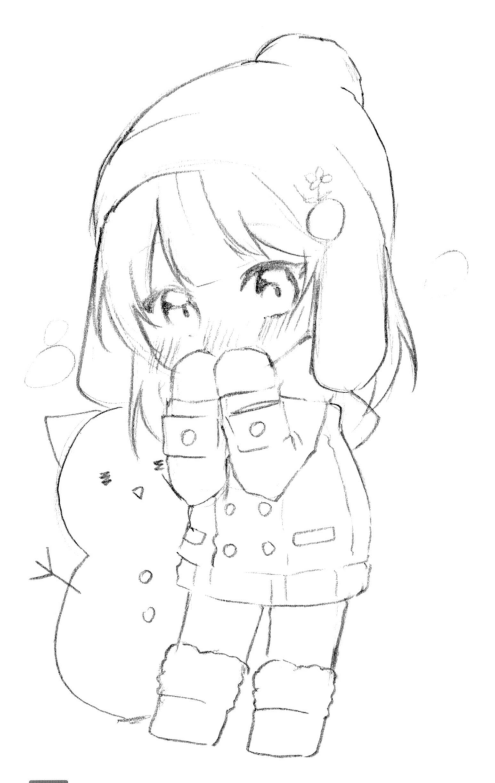

12 과정을 참고해 겨울 코트와 어그부츠를 신고 있는 규리를 완성해보자!

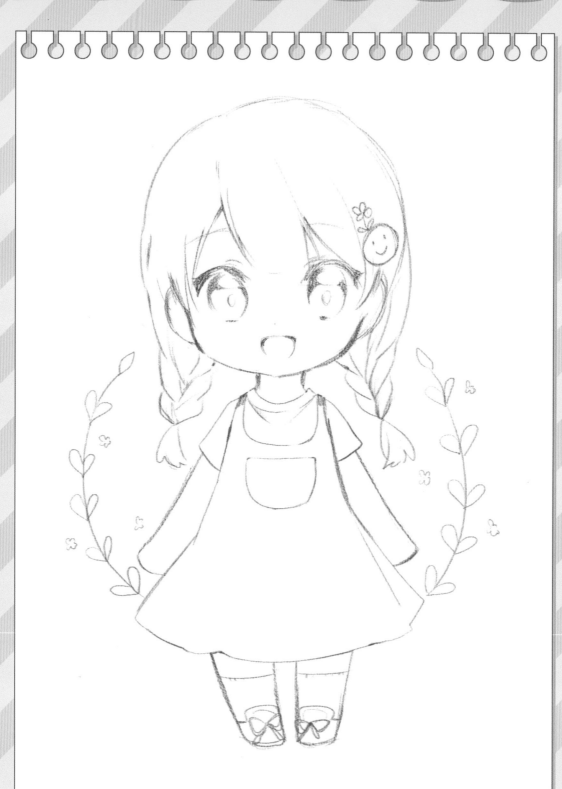

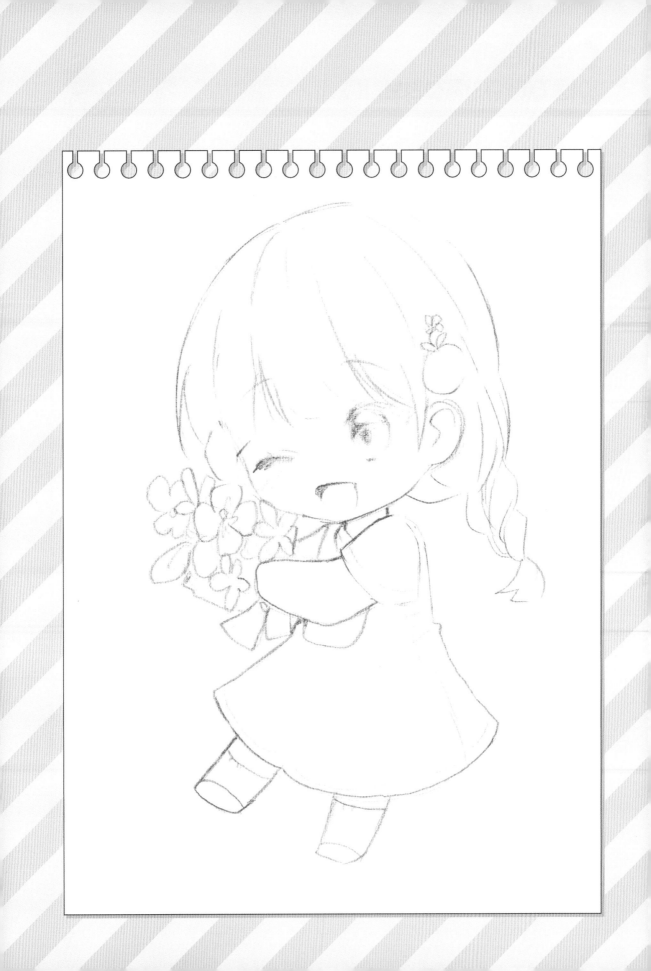

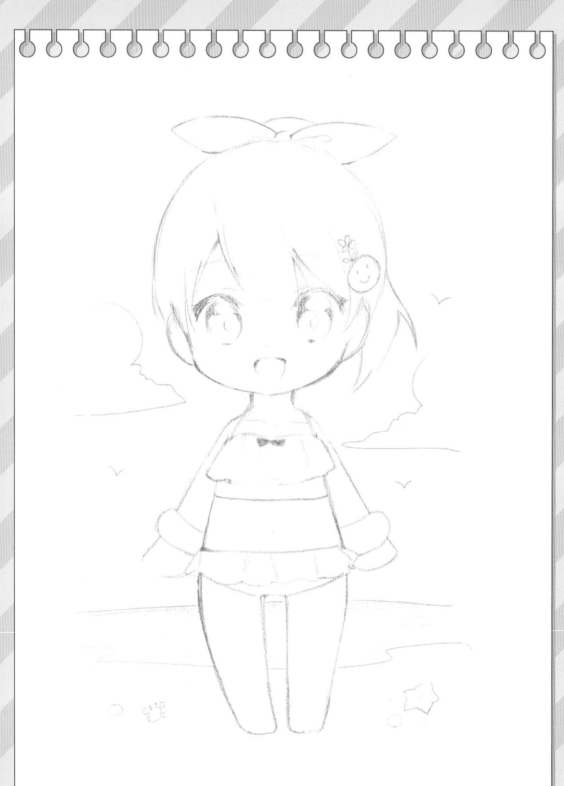

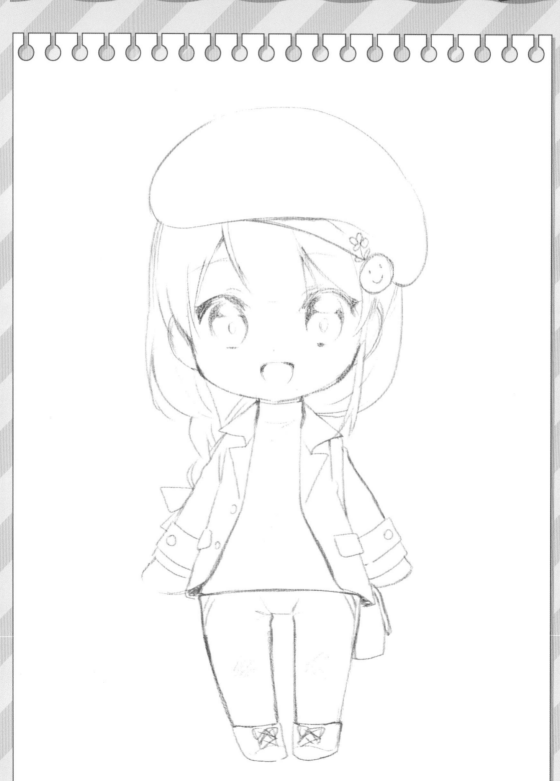

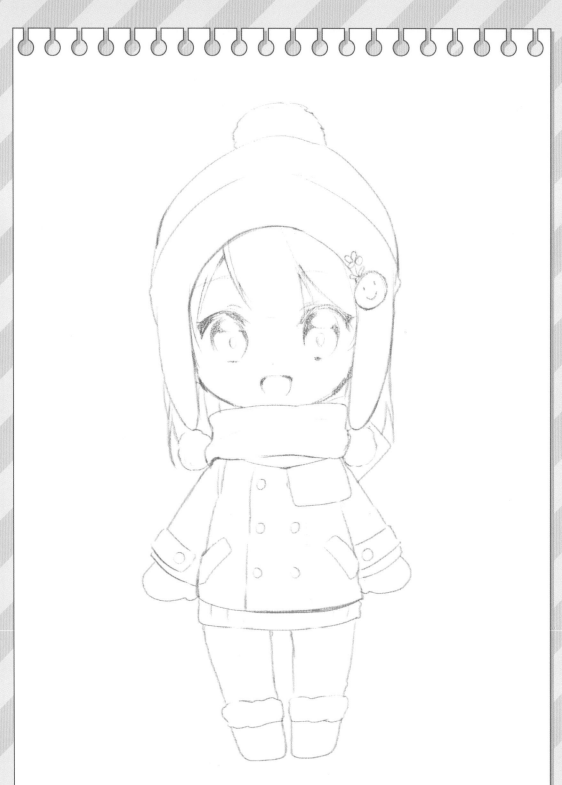

다양한 의상 테마 그리기

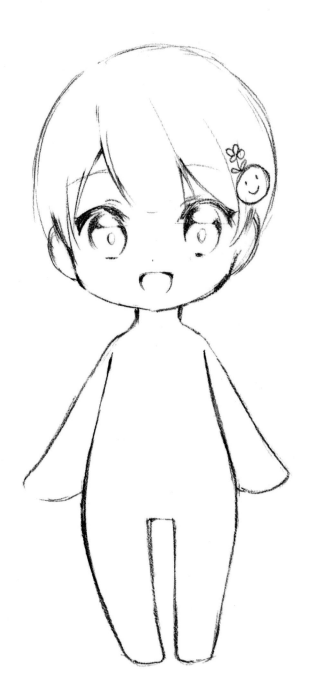

1 캐릭터의 개성과 컨셉에 맞는 의상을 그려보자!

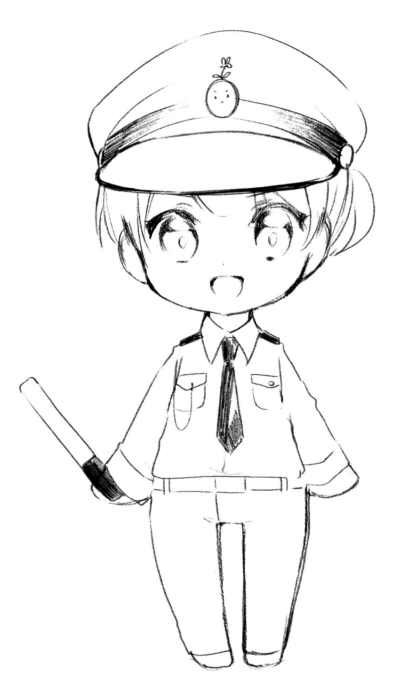

2 경찰관 제복을 입은 규리야! 경찰관 뱃지와 모자를 그려 디테일을 살리면
더 좋겠지? 의상에 맞는 소품을 추가하면 더 퀄리티 있는 그림을 완성할 수 있어!

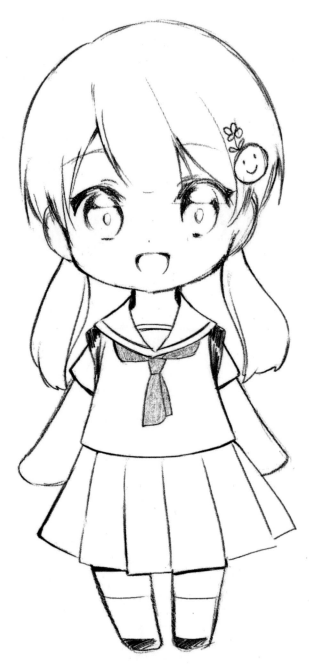

3 세일러복 스타일의 교복이야! 학생 가방을 추가하고, 머리를 양갈래로 묶어
귀엽고 발랄한 분위기로 연출했어.

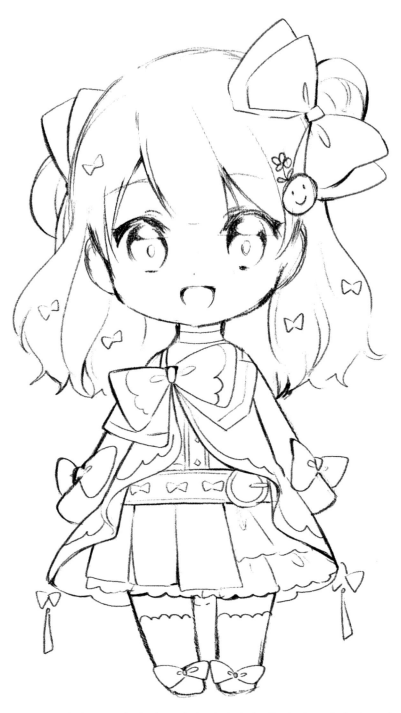

4 프릴이나 소품이 많이 들어간 의상이야. 옷의 실루엣이 더 풍성하고
소품이 큰 것이 특징이지. 컨셉에 맞는 디자인 요소를 추가해주면 좋아!

볼펜으로 선 그리기

작품공유

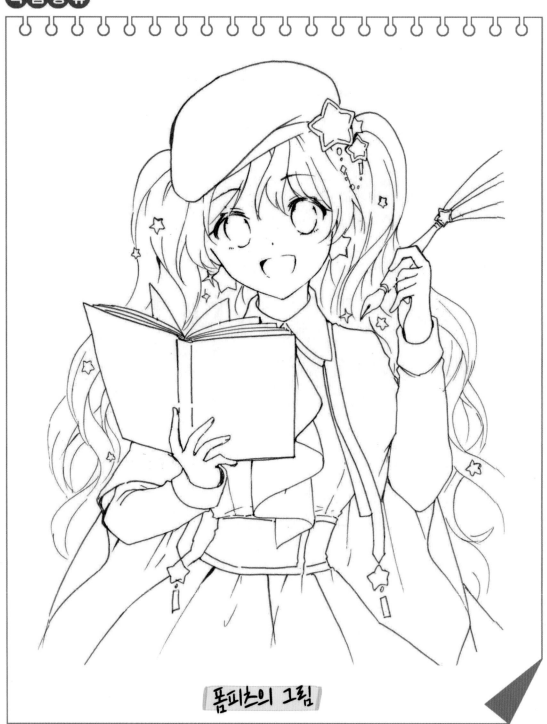

폼피츠의 그림

시선을 한번에 사로잡을 수
있는 컨셉을 활용하면 캐릭터가
더 돋보일 수 있겠지?

+ 볼펜으로 선을 그려보자 +

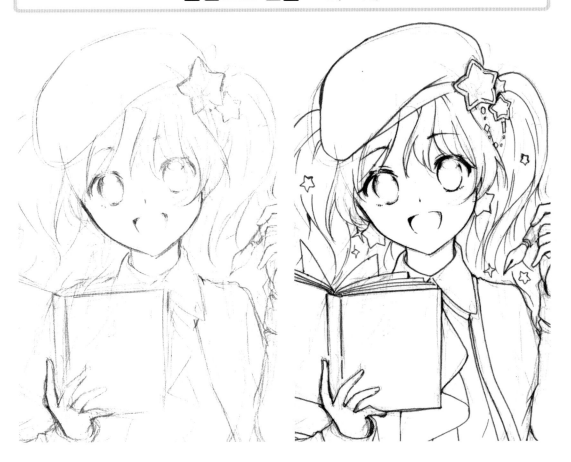

러프부터 선화까지 그리는 방법을 참고해보자!

다양한 그림을 참고해서 자신이 표현하고 싶은
주제에 맞는 그림을 그려보자!

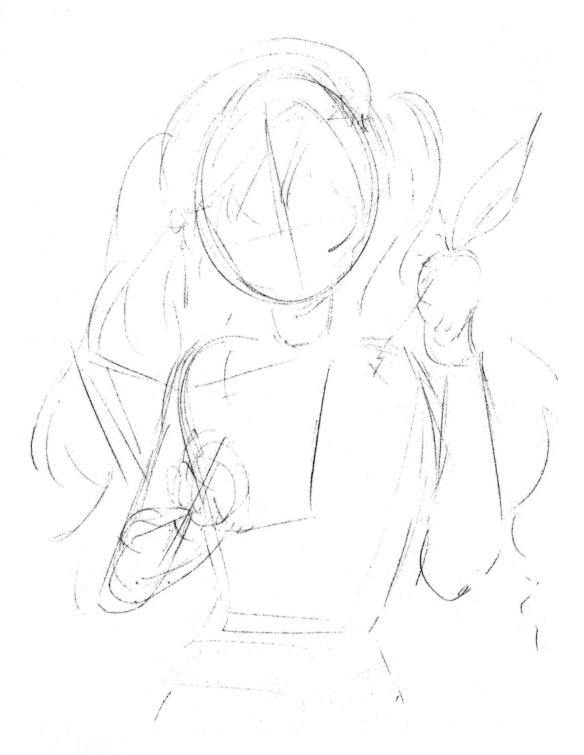

1 키워드로는 별과 마법사를 잡았어.
소품으로 깃털펜과 책을 추가하고, 인체의 대략적인 틀을 그려보자!

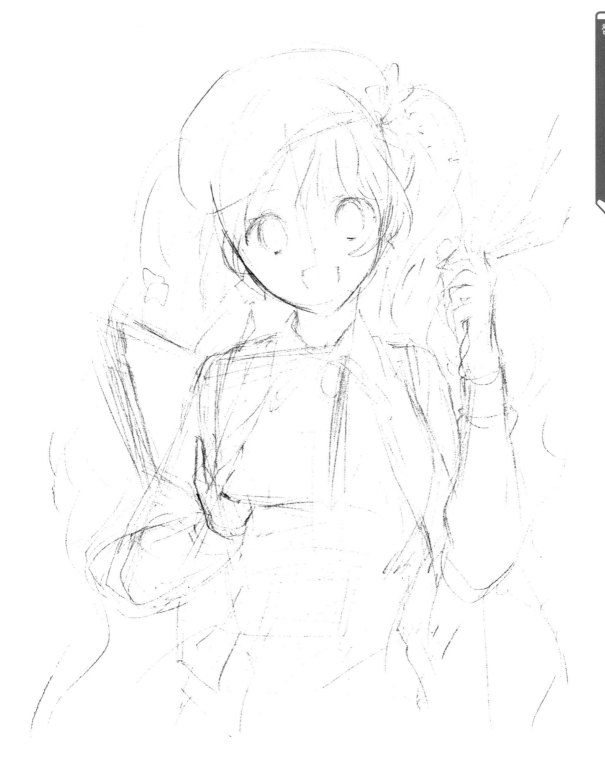

2 큰 흐름과 디자인을 잡았으니, 러프 스케치를 시작하자! 표정은 발랄하고
활기차게 그리고, 손의 대략적인 형태도 그려넣었어.

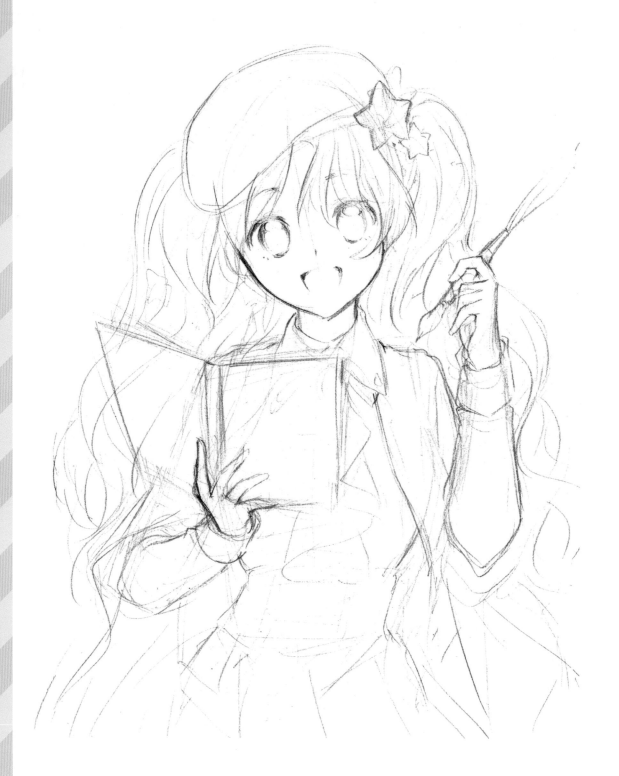

3 스케치 선을 정리하고, 마지막으로 점검하는 차례야! 선화를 진행하면 수정하기 어려우니까, 꼼꼼하게 확인하는 게 중요해.

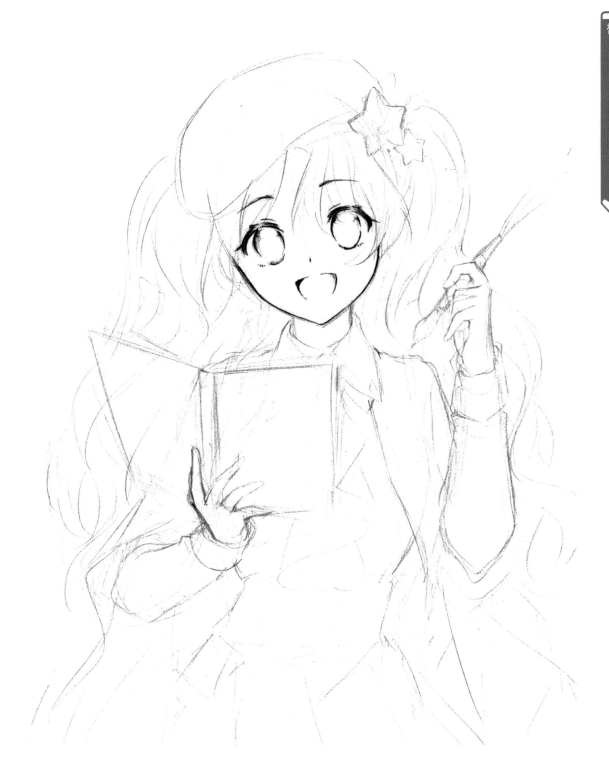

4 갈색 펜을 사용해서 선화를 진행하는 과정이야. 먼저 얼굴의 선화를
진행하며 캐릭터의 인상을 또렷하게 잡아주자!

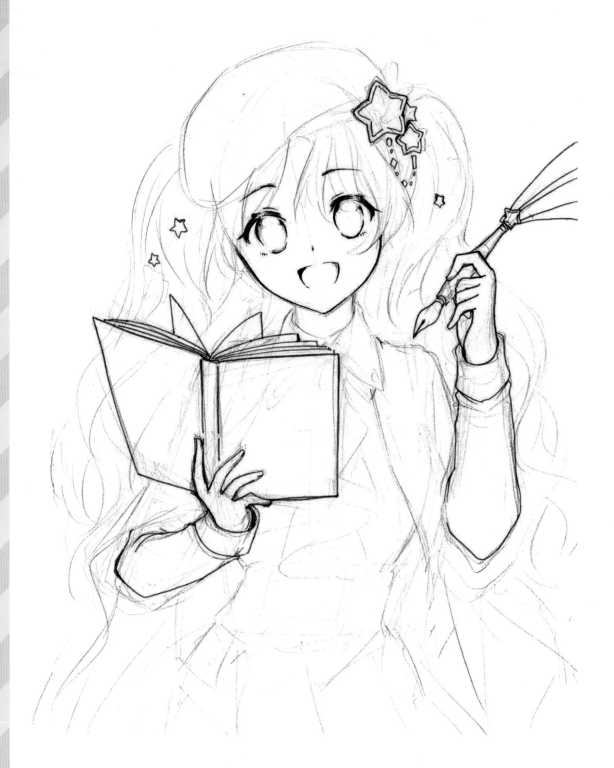

5 다음으로 손과 소품들의 선화를 진행했어. 옷이나 머리카락 위에 자리하는 소품들을 먼저 그리면 선이 겹쳐 지저분해지는 것을 방지할 수 있지.

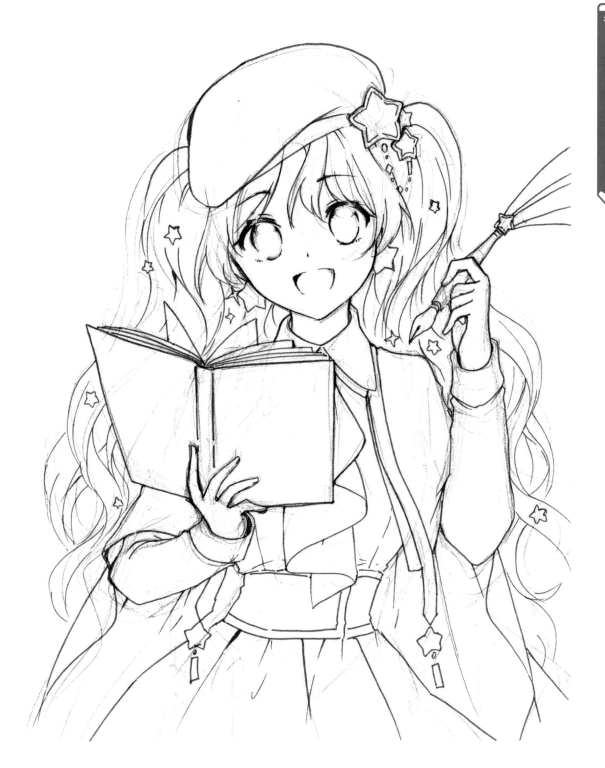

6 마지막으로 의상과 머리카락의 선화를 진행했어. 디테일한 요소가
뭉개지지 않도록 주의하는 게 좋아.

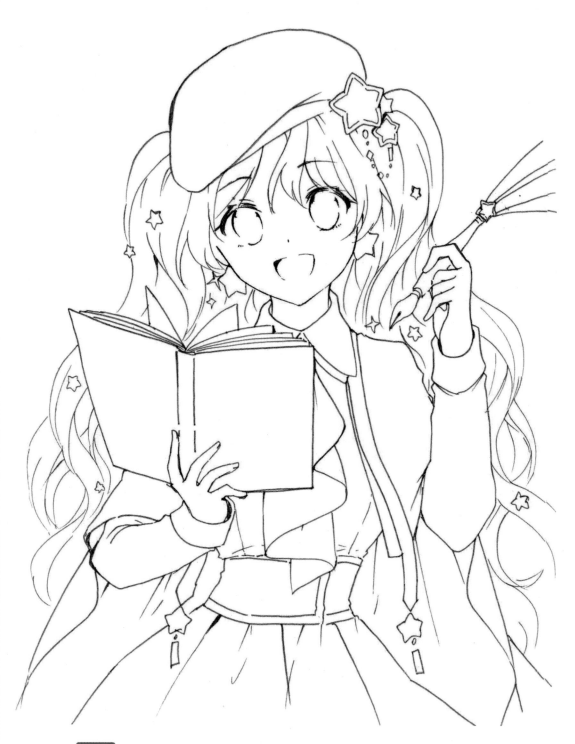

7 선화를 모두 완성했다면 지우개로 깔끔하게 샤프선을 지워주자!

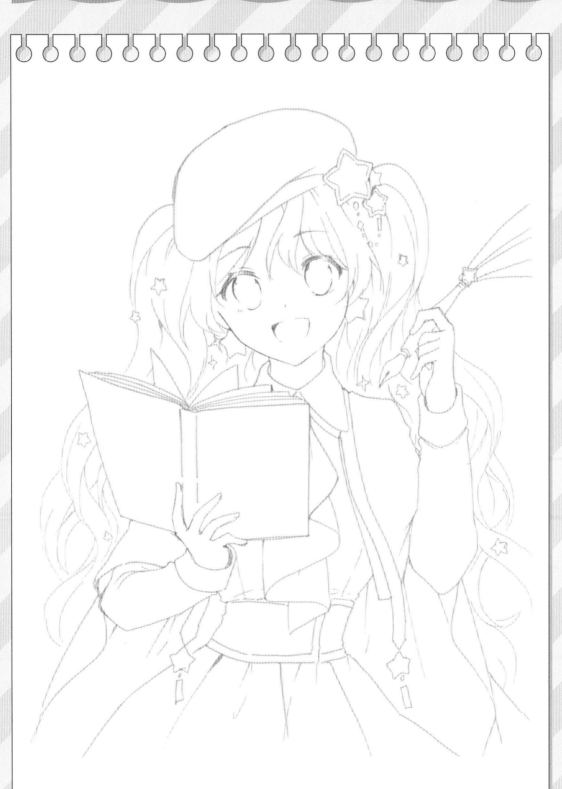

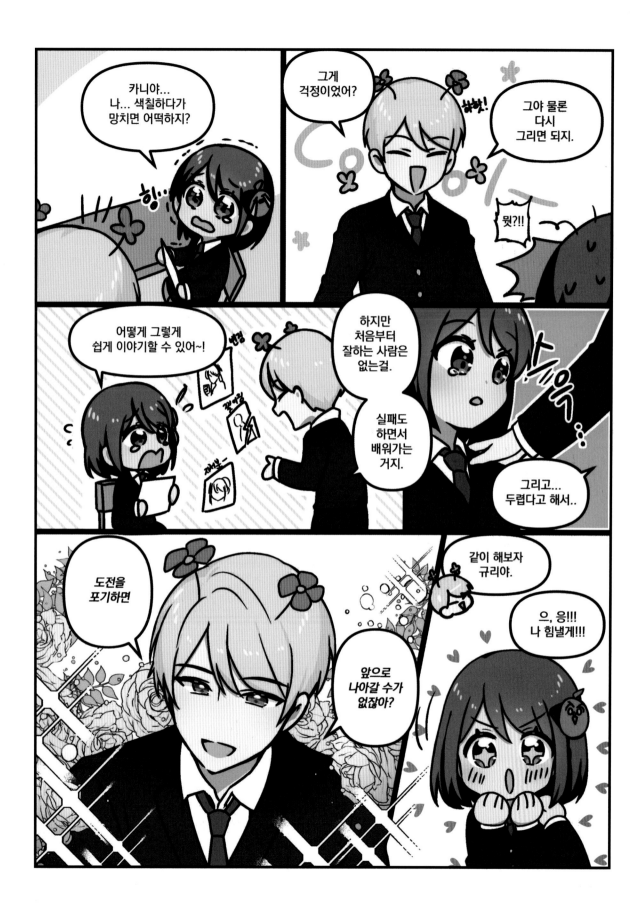

폼피츠×카니
손그림 메이커

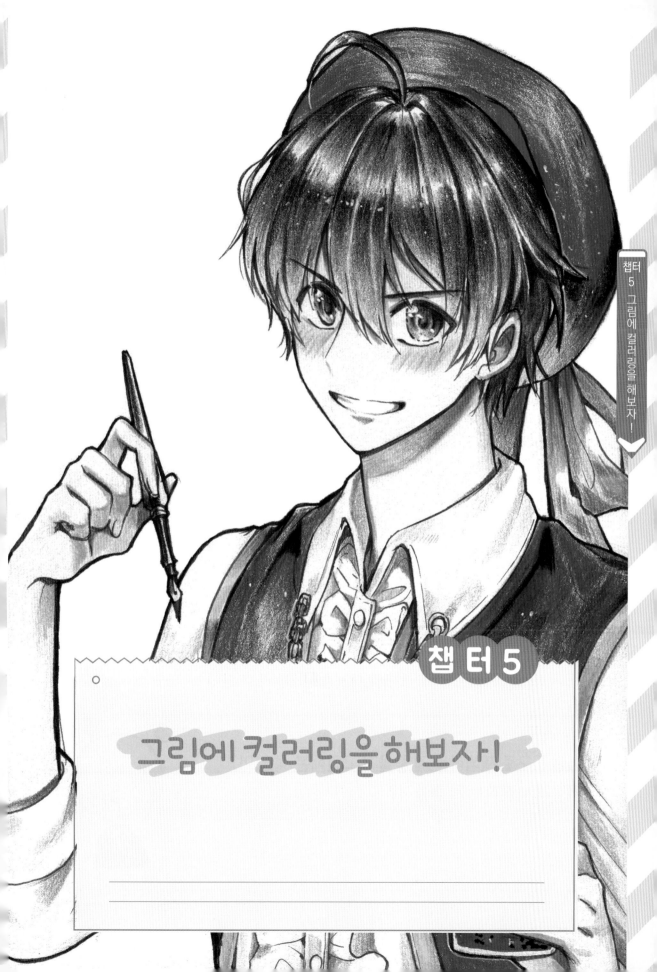

챕 터 5

그림에 컬러링을 해보자!

다양한 도구로 색칠해보자

작 품 공 유

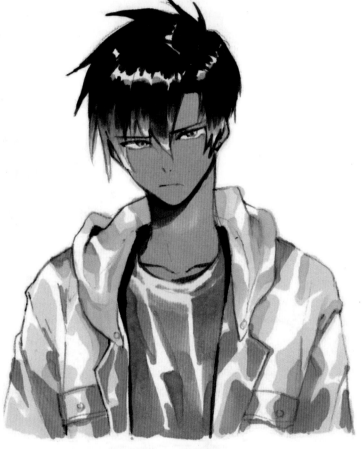

카니의 그림

어떤 도구로 채색하는 게 좋을지 고민해본 적 없어?
어떻게 색칠하는 게 좋을까?

먼저 색연필과 사인펜을 사용해서 채색한 그림이 차이를 알아보자!

+ 채색도구의 차이 +

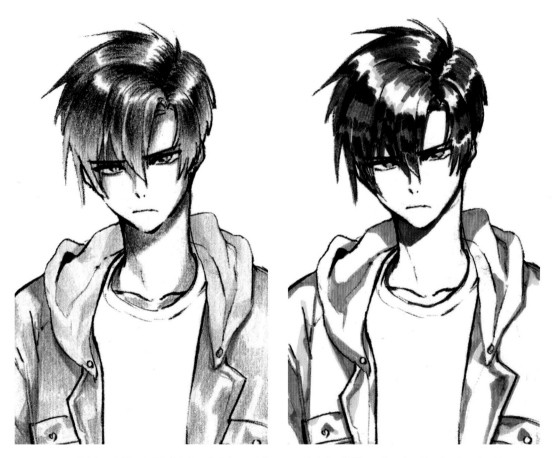

색연필은 섞임이 자연스럽고, 사인펜은 색의 대비가 강해!

주변에서 쉽게 찾을 수 있는 간단한 도구들로 연습하며 시작하는 게 좋아!

사인펜으로 색칠하기

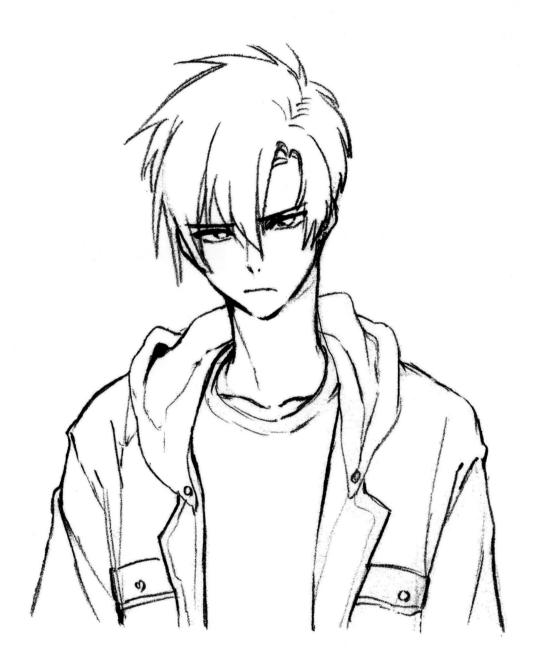

1 선화 작업까지 마무리 된 그림을 준비하자, 그 위에 색을 칠할거야!

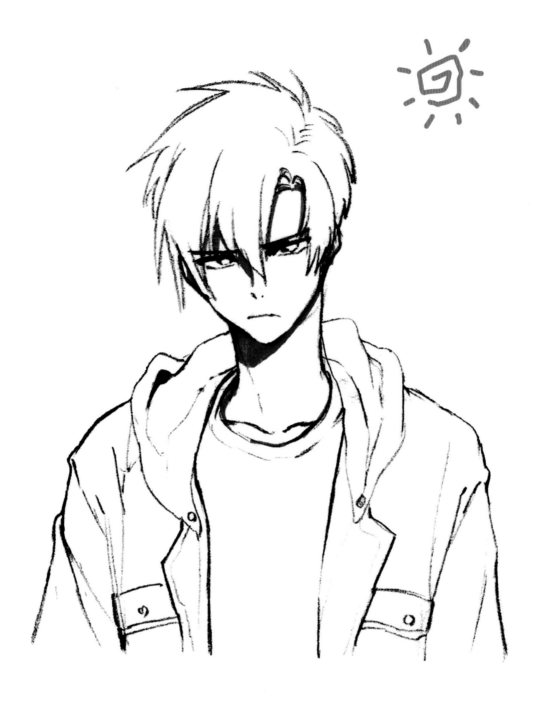

2 목 아래와 머리카락 그림자가 생기는 이마 부분에 색을 칠해주었어.

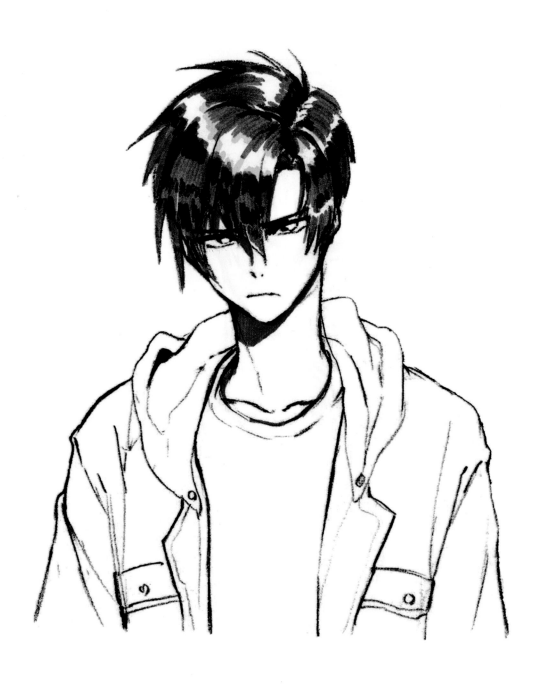

3 다음으로 머리카락에 색을 칠해볼까? 어두운 색을 칠하고, 밝은 노란색을 사용해서 하이라이트가 더 돋보이게 칠해주었어.

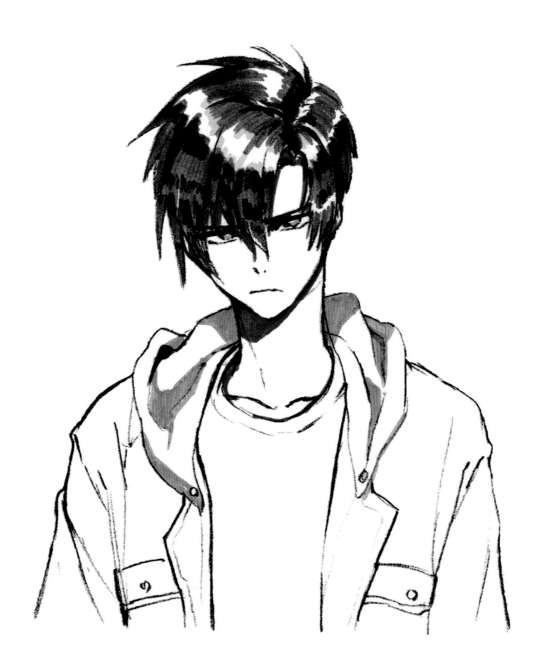

4 이제 자켓 모자 부분에 명암을 넣을거야. 주름이 지는 부분에 맞추어 색을
칠해보자! 진해지는 부분 위주로 칠하면 쉬워.

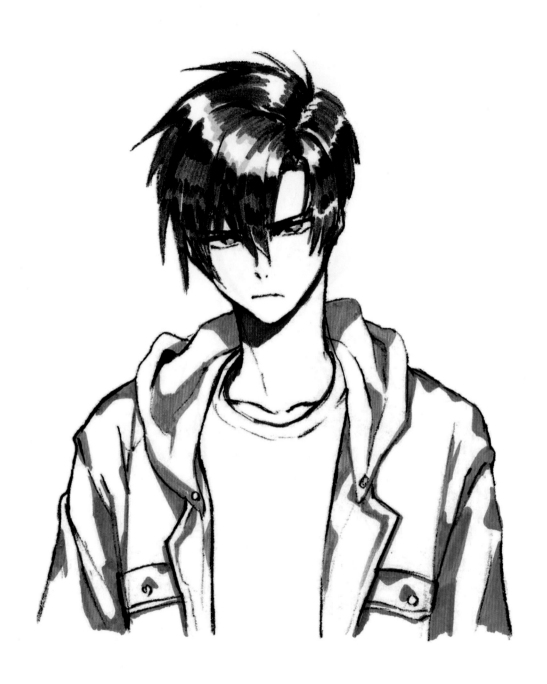

5 모자와 동일하게 자켓 부분에도 명암을 넣어주자. 여기도 그림자가 지는 부분 위주로 채색하면 돼!

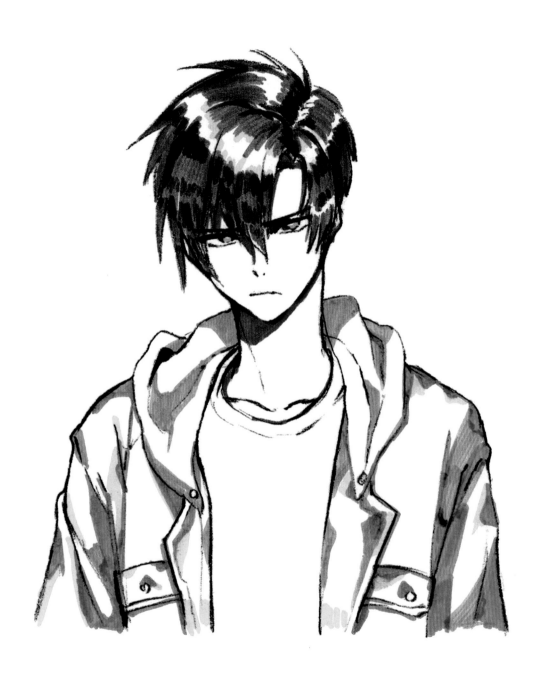

6 머리카락을 칠할 때처럼 포인트 컬러를 넣어서 색감을 다양하게 꾸며주었어.
밝아지는 부분 위주로 색을 칠해주는 게 좋아.

색연필로 색칠하기

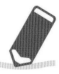

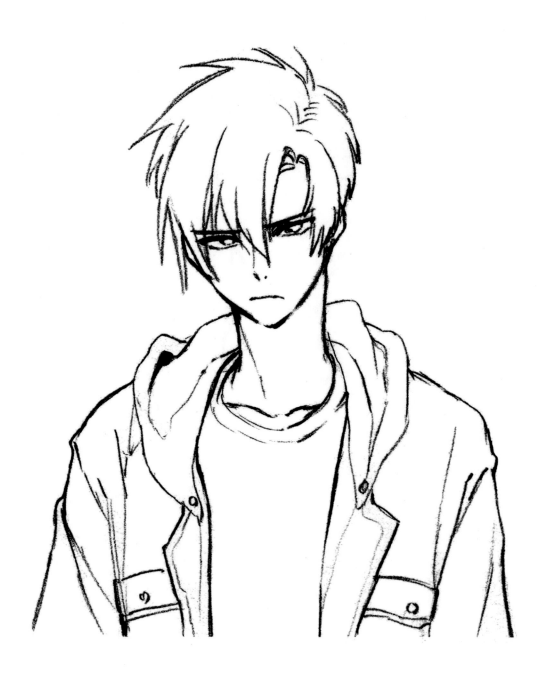

1 이번엔 다른 도구인 색연필로 채색하는 과정을 알아보자!

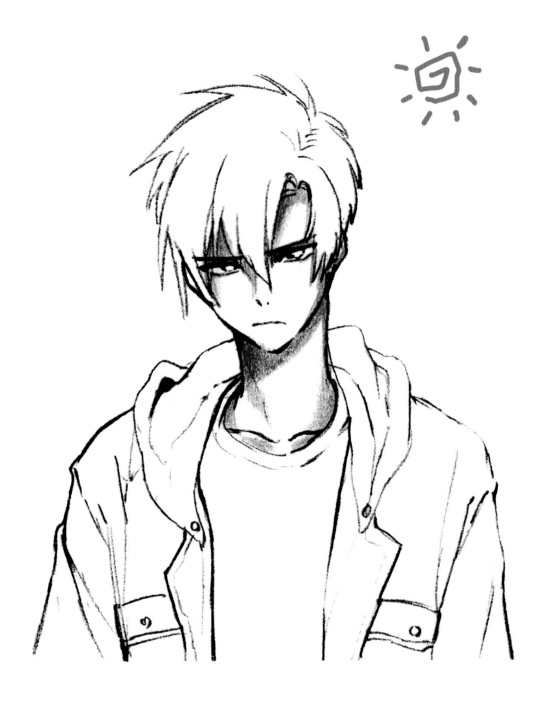

2 사인펜으로 칠했을 때처럼 먼저 피부와 목 아래에 음영을 넣어주었어.

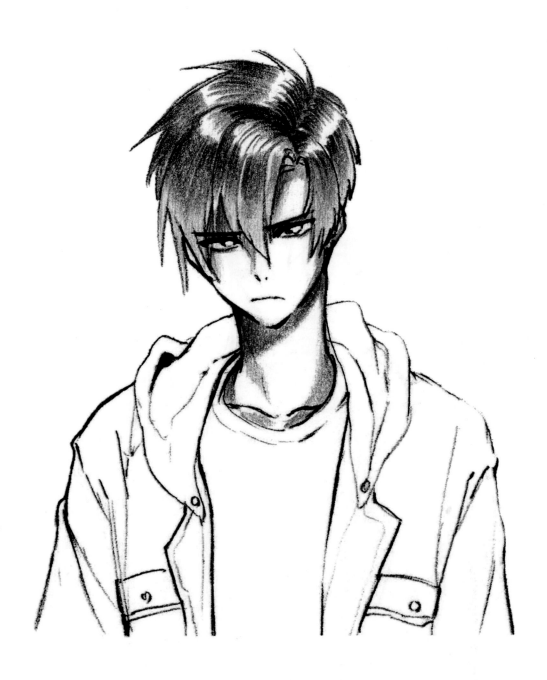

3 다음으로 머리카락을 채색해야겠지? 진하게 나오는 사인펜과 달리, 색연필은 더 부드럽게 명암을 넣어 묘사할 수 있는 특징을 가지고 있어. 어두운 색과 밝은 색을 섞어 그라데이션을 표현해보자!

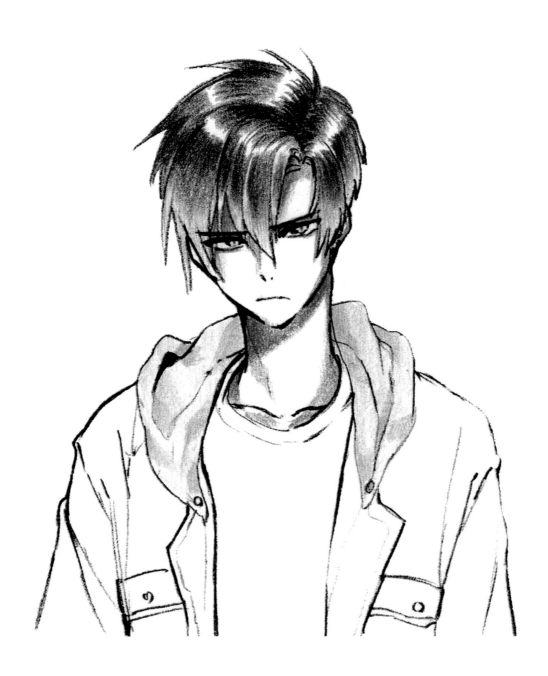

4 모자 부분에도 색을 칠해볼까? 옷 주름이 생기는 부분을 더 진하게 칠하는 것으로 명암을 표현할 수 있어! 사인펜보다 훨씬 부드러운 느낌이 들지?

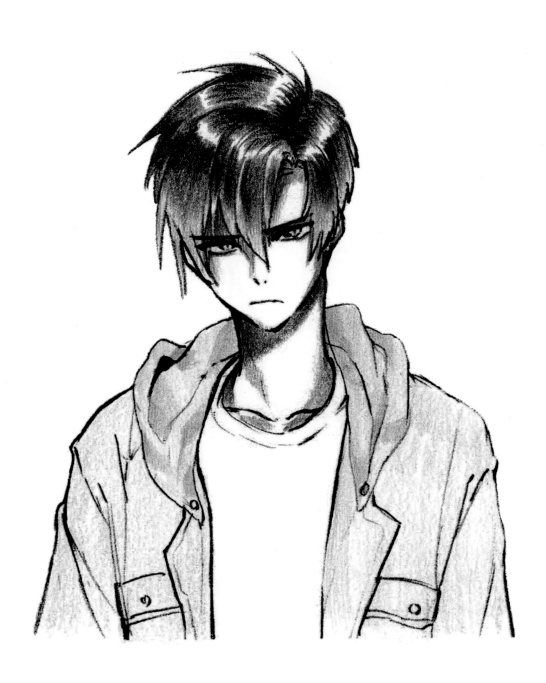

5 먼저 연한 색으로 자켓 부분에 전체적으로 색을 넣었어!
이 위에 더 진한 색연필을 사용해서 명암을 넣어줄거야.

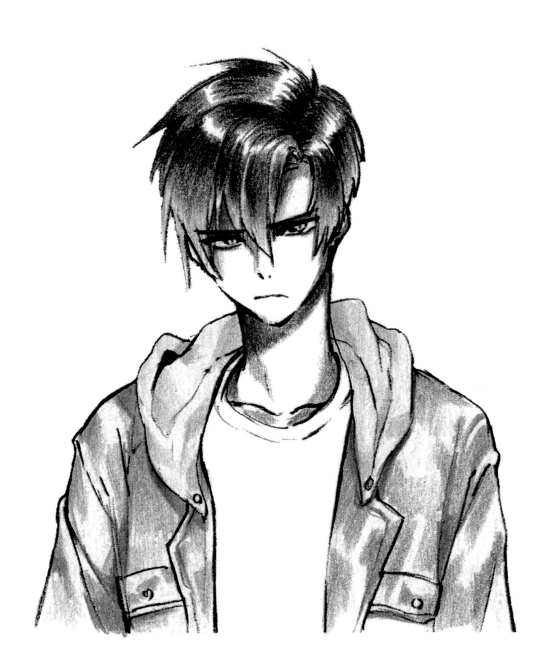

6 더 진한 파란색 색연필을 사용해서 옷 주름과 그림자가 지는 부분을
칠해주었어. 선명하면서도 부드러운 느낌으로 색을 칠할 수 있지!
옷의 질감도 표현할 수 있어.

마카로 색칠하기

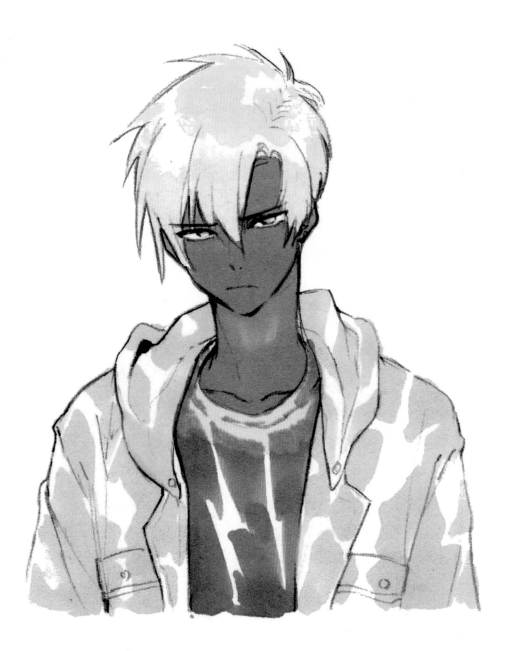

1. 마카도 색연필처럼 진한 색을 쌓으며 명암을 넣으면 돼. 하지만 사인펜이나 색연필보다 더 쉽게 번지기 때문에 조심해서 다루는 게 좋아.

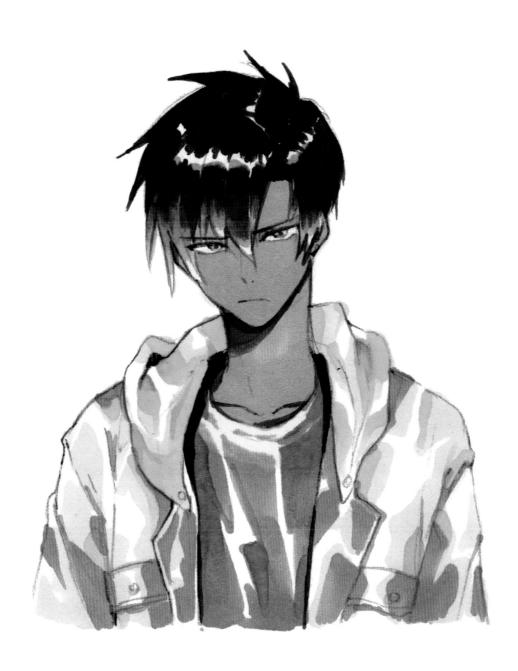

2 밑색 위에 진한 색으로 명암을 넣어 밝은 부분과 어두운 부분을 나누어주자.
머리카락도 마찬가지야! 어두운 부분과 밝은 부분을 나누어 칠하고, 중간톤을
추가하면 더 완성도 있는 그림을 그릴 수 있어. 눈 부분에 묘사도 잊지 말고 그려주자.

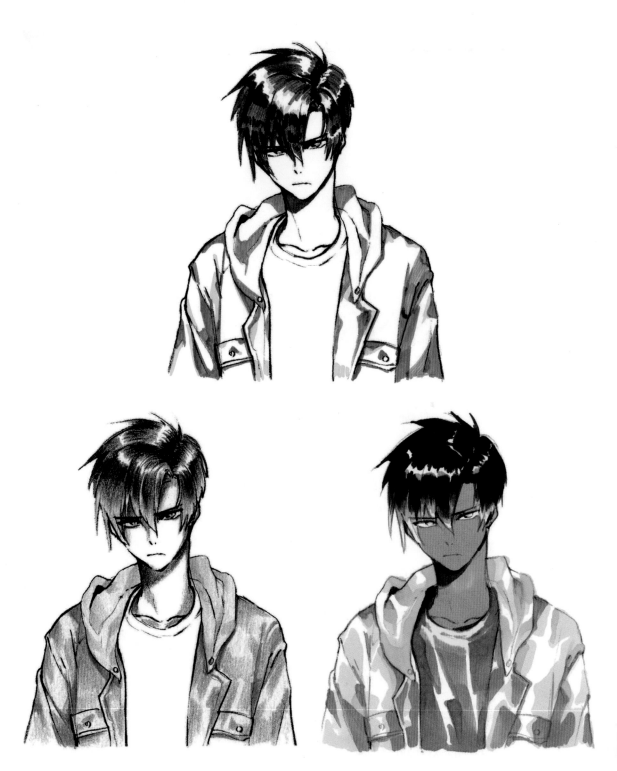

3 다른 도구로 채색했을 때의 차이점을 한눈에 볼 수 있지? 어떤 느낌으로 표현하고 싶은지 고민해보고, 그에 맞는 도구를 선택하는 게 중요해.

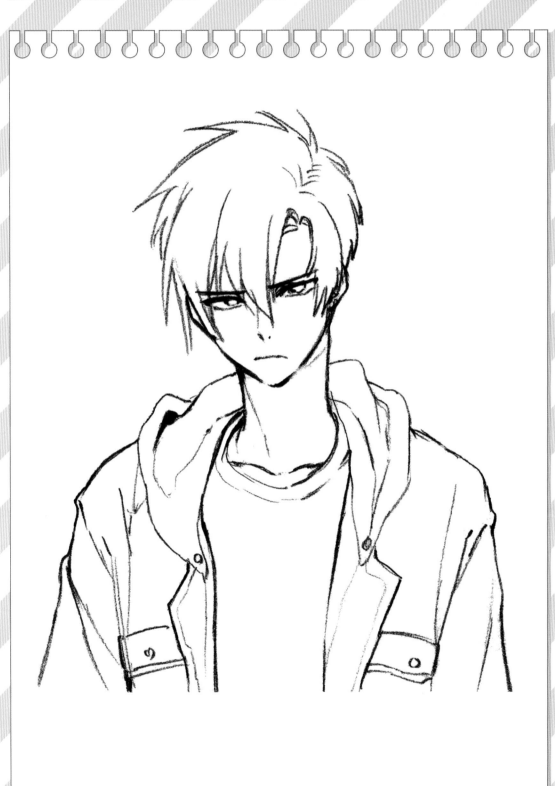

마카로 색칠하기 응용편

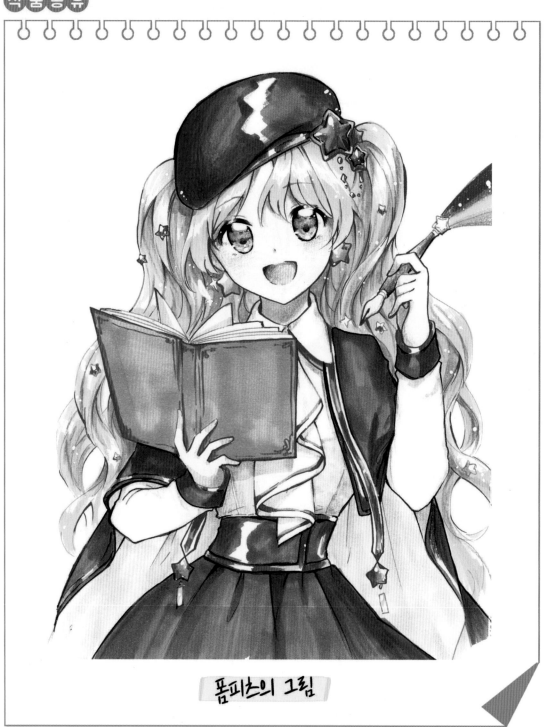

폼피츠의 그림

마카로 컬러링을 진행할 때
어떤 점을 포인트로 삼는지
과정 하나하나를 보여줄게~

+ 진행과정 +

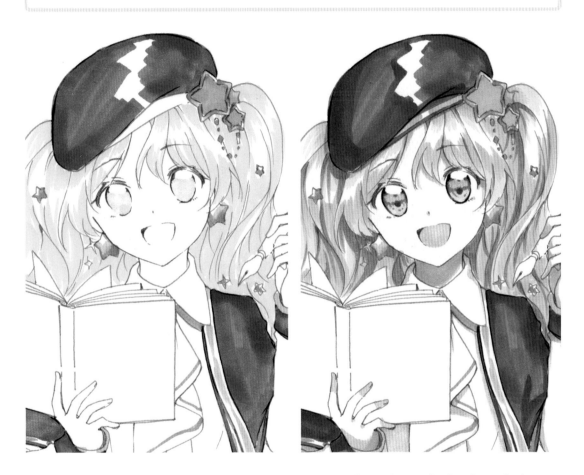

마카는 연한색을 깔아준 뒤에 점차 진하게 묘사해주는 거야!

바탕 색상을 결정해준 뒤에 점차 어떤 색으로
이끌어 나갈지 처음부터 설계하는 것이 중요해!

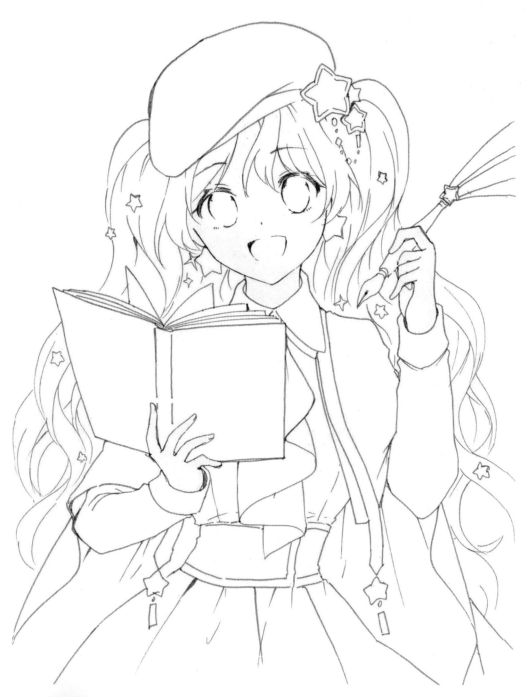

1 갈색으로 진행된 선화 위에 옅은 노란색으로 피부색을 입혀주었어.

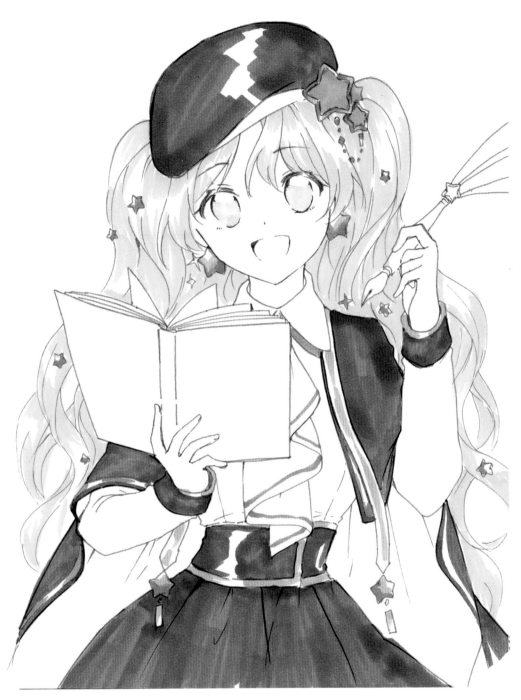

2 테마컬러는 파랑, 보조색은 노랑으로 기본 밑색을 깔아주고
영역별로 어떤 색을 쌓아나갈지 알 수 있게 구분해 주자.

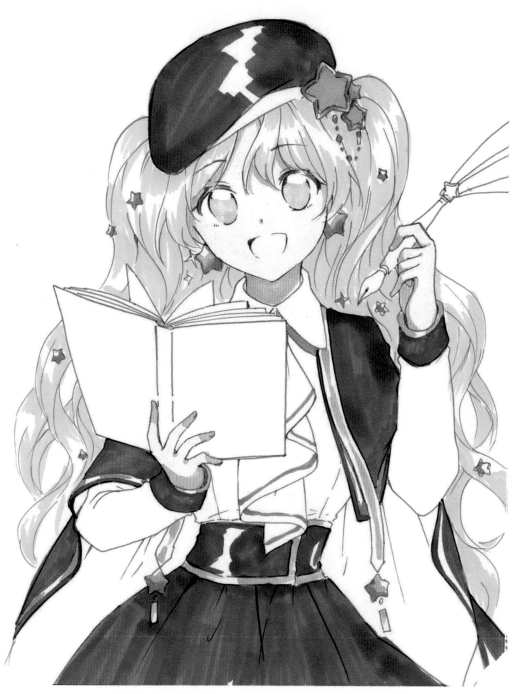

3 그 다음은 빛의 방향을 알 수 있게 피부의 음영을 칠해주었어.

얼굴과 목, 책을 잡고 있는 손과 펜을 잡은 손까지 칠했어.

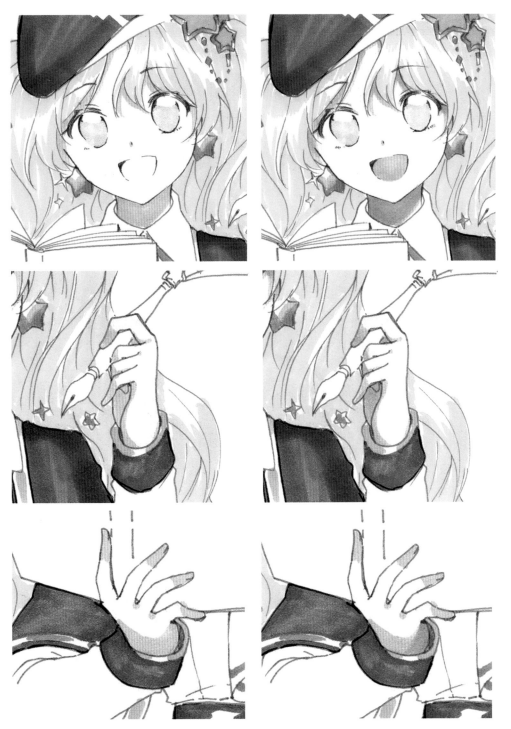

4 2차 음영으로는 좀 더 붉은색을 사용해보자! 한 단계 어두운 묘사와 더불어 눈가와 입 안쪽도 붉은색으로 칠해주었어.

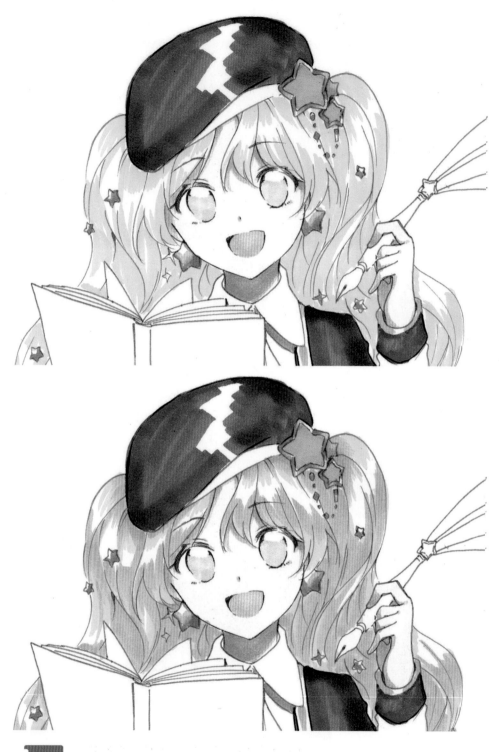

5 기본 밑색을 칠한 것보다 더 짙은 노란색을 사용해서 머리에 음영을 넣었어.

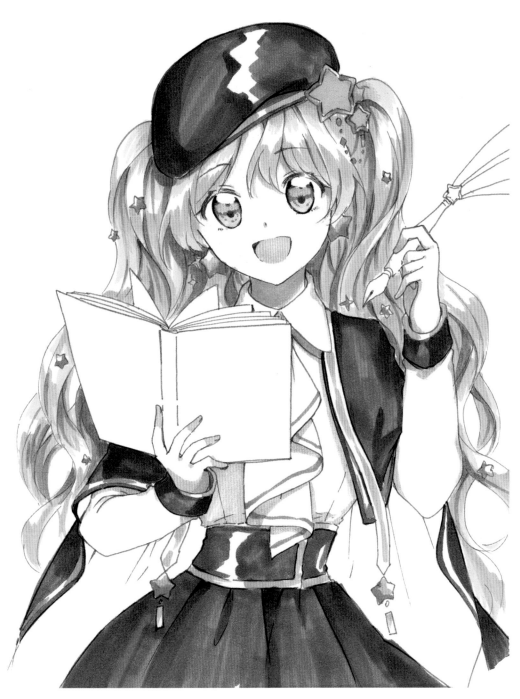

6 눈과 머릿결 모두 3단계 음영을 넣어 색상을 풍부하게 해주자!
머릿결의 흘러내리는 형태를 생각하며 면이 겹치는 영역을 칠했어.

7 금색 장신구에 주황빛을 넣어 음영을 더 칠해주었어!

테마컬러감에 맞게 책은 주황색으로 칠했어.

8 망토의 안쪽면을 분홍색으로 칠해주자,
어두운 영역이라도 탁해지지 않게 작업하는게 중요해!

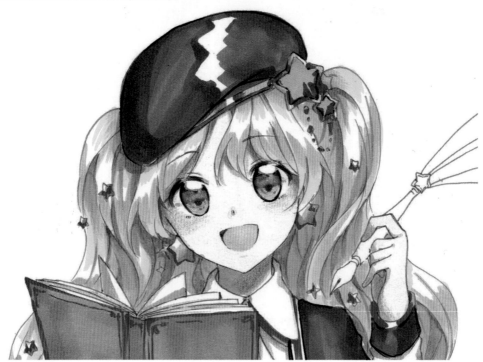

9 색연필을 이용해 눈동자의 푸른색과 노란색 그리고 홍조를 표현했어.

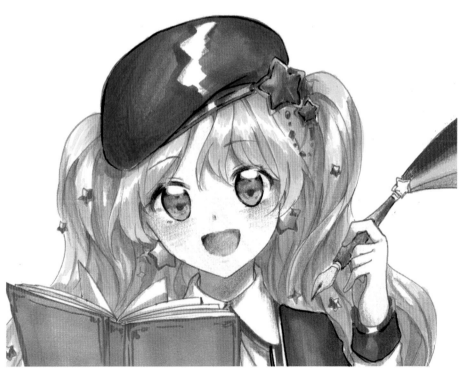

10 펜에 무지개를 칠해 소품의 특징을 담아내주자. 홍조를 더 짙게 칠해주고
모자와 별장식의 음영을 색연필로 부드럽게 표현해주었어. 머리카락도
전체적으로 색연필 묘사를 추가해 부드러운 질감을 살려주었어.

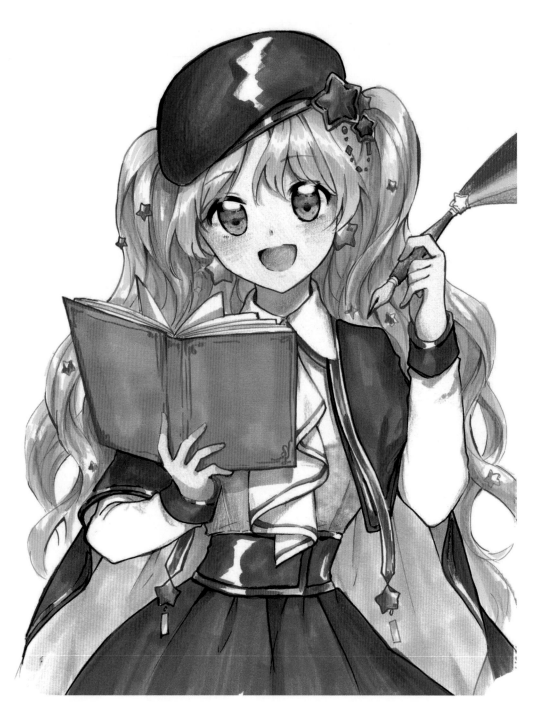

11 조금 더 짙은 색 펜을 이용해 전체적으로 선을 뚜렷하게 만들어 주었어.
각 부분의 구분이 더 잘되는 것 같지?

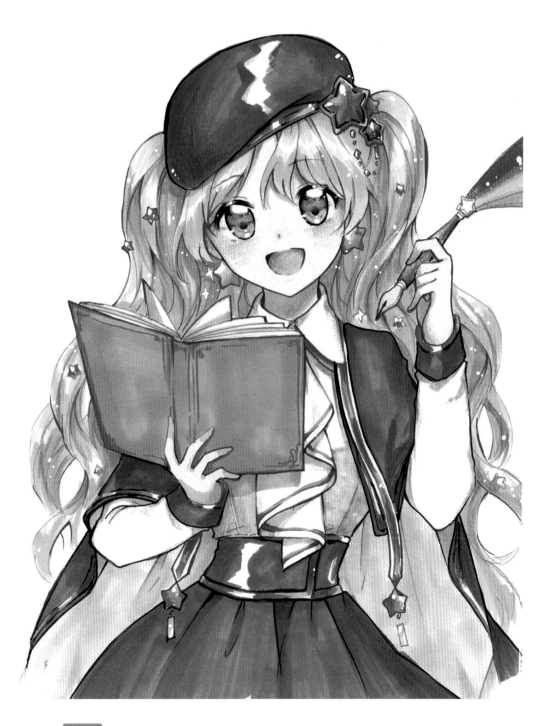

12 마지막으로 화이트를 이용해 밝은 빛을 표현해 주면 완성이야!

색연필로 색칠하기 응용편

작 품 공 유

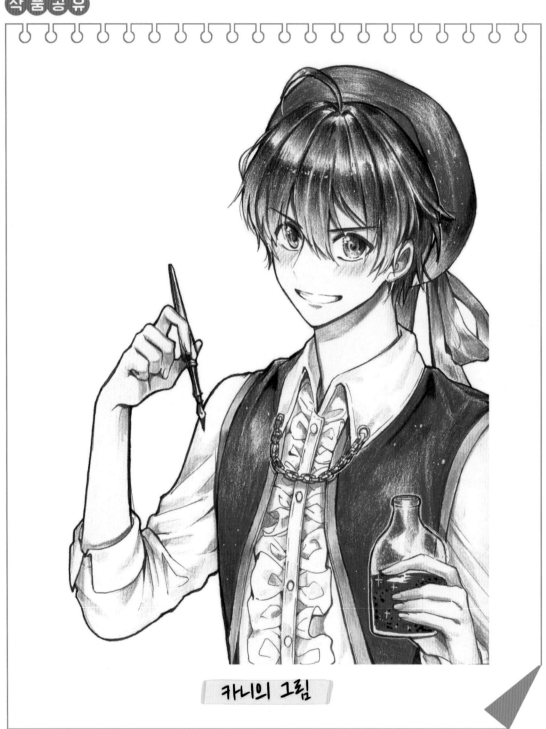

카니의 그림

부드러운 채색이 특징인
색연필! 다루는 방법을 좀 더
자세히 알아보자.

✛ 진행과정 ✛

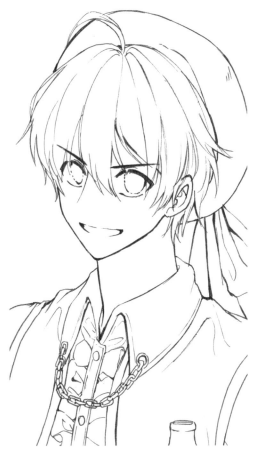

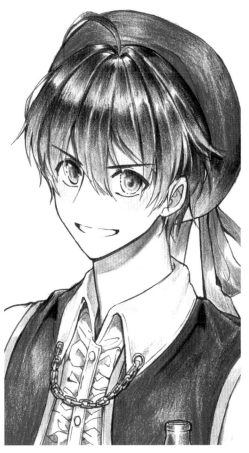

그라데이션을 주로 활용하는 색연필 채색 과정을 살펴보자~

색연필을 활용하여 채색하고 화이트로 다듬어서
그림을 마무리할 거야!

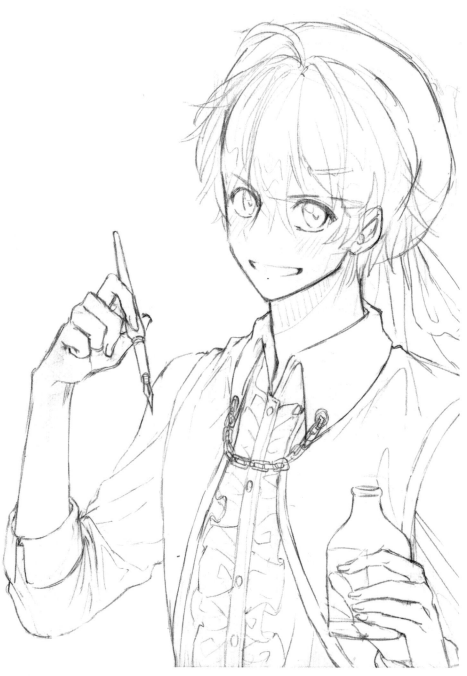

1 러프 작업을 마무리한 그림으로 선화 작업을 시작해보자.

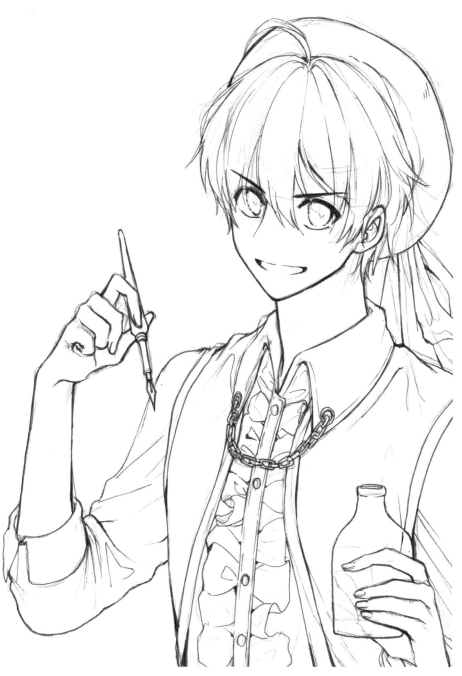

2 펜을 이용해서 깔끔하게 선화를 진행했어. 채색과 선화가 자연스럽게 어우러지도록 붉은 계열의 펜을 사용했지. 그림의 멋진 포인트가 될 거야!

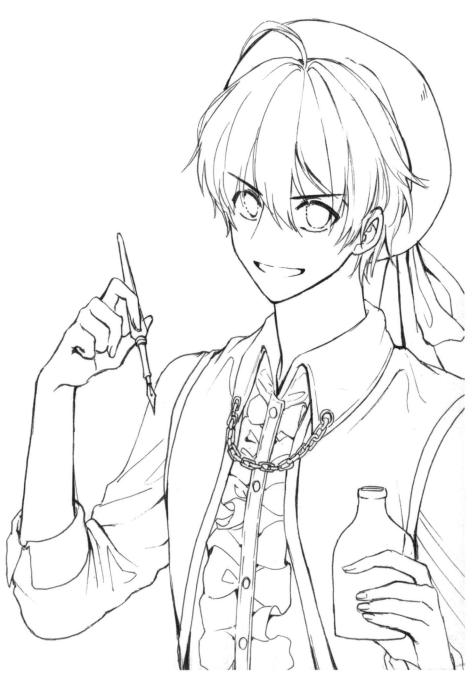

3 연필로 그렸던 러프 스케치를 깔끔하게 지우면 선화 과정은 완성이야!
선화가 번질 수 있으니, 펜이 충분히 마르고 난 다음에 지워야해.

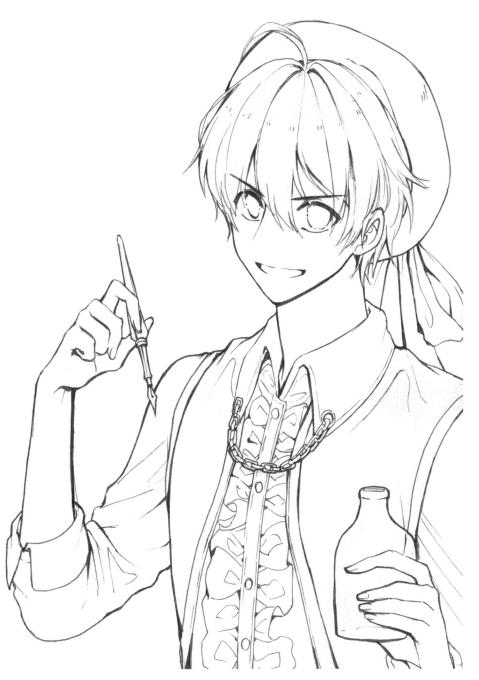

4 채색의 가장 기본 단계인 밑색을 넣는 과정이야. 밑색이 어두우면 명암을 넣기 어려워지니까, 밝은 색을 사용하는게 포인트야!

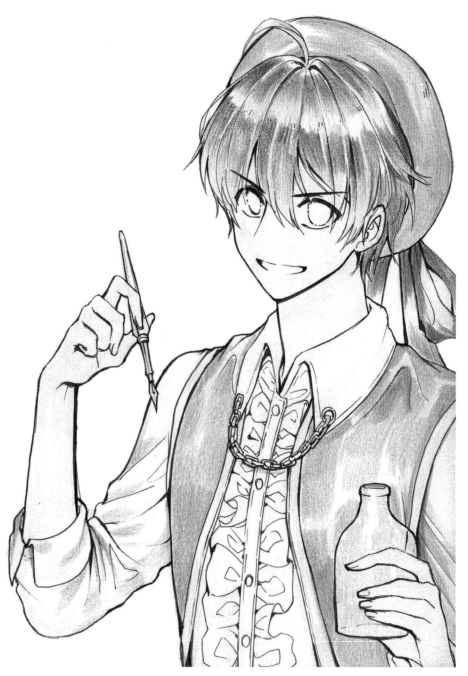

5 진한 색을 사용해서 명암의 기초 단계를 잡는 과정이야. 색이 너무 진하고 탁해지지 않도록 배색을 잘 하는게 중요해. 그라데이션 효과를 활용하면 더 좋겠지?

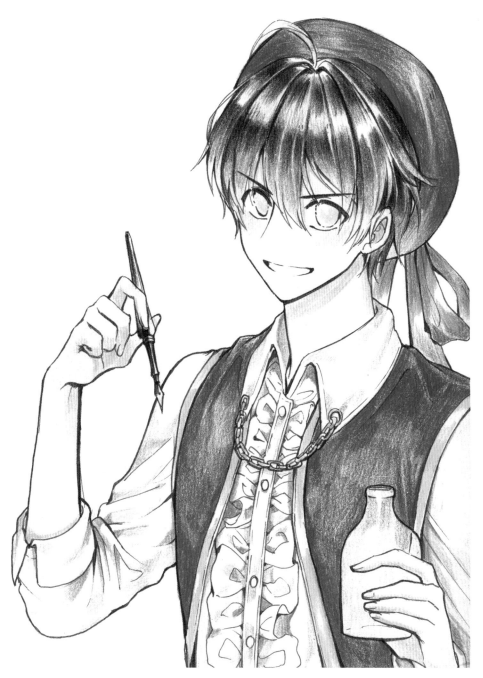

6 의상의 진해지는 부분에 색을 덮어주었어. 진한 색상 아래로 그라데이션 묘사를 넣었던 부분이 보이니까 더 자연스럽지? 얼굴과 셔츠 부분에도 명암을 넣어주자.

7 앞에서 배웠던 눈동자 꾸미는 방법을 활용해서 눈을 묘사하고 어깨 주름 부분에 검은색을 사용해서 명암을 넣었어. 잉크와 펜은 뚜렷한 색감을 위해 사인펜으로 칠했지!

8 얼굴의 홍조를 포함해서 얼굴에 명암을 한 단계 더 넣었어.

이목구비를 뚜렷하게 묘사하면 인물의 인상을 더 생기있게 표현할 수 있지.

9 완성된 그림을 확인하고, 잔 머리카락을 좀 더 추가해서 자연스러운 실루엣을
만들어주었어. 머리카락에 닿는 부분의 모자 리본에 음영을 넣어 그림자를
명확하게 표현해 주자!

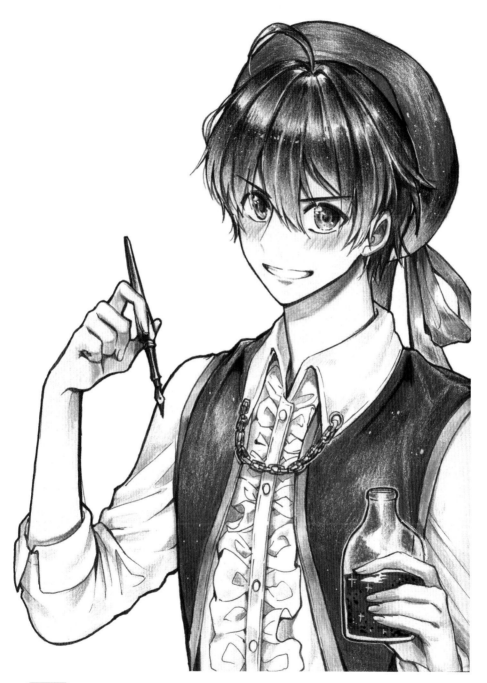

10 화이트를 가볍게 콕콕 찍어주면 반짝이는 효과를 연출할 수 있어!

과하지 않게 톡톡 찍어주는 것이 중요해. 옷과 머리카락, 눈동자같은 부분에

활용해보자!

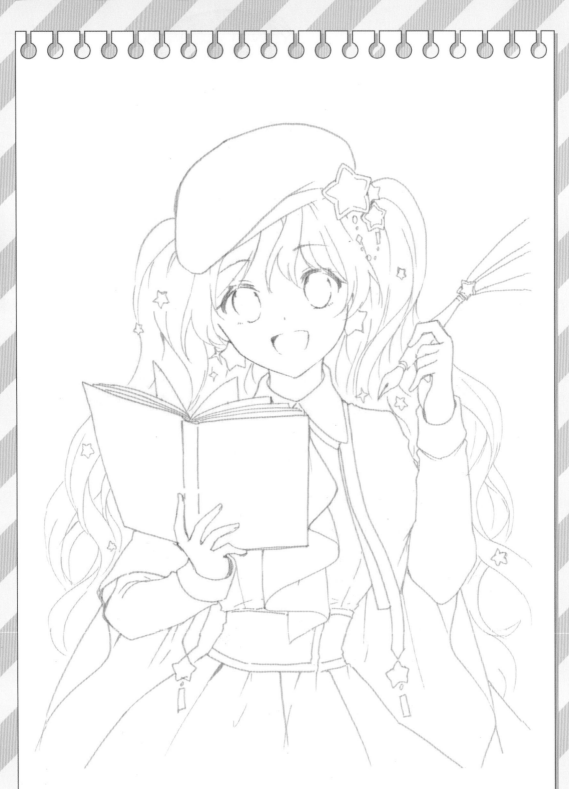

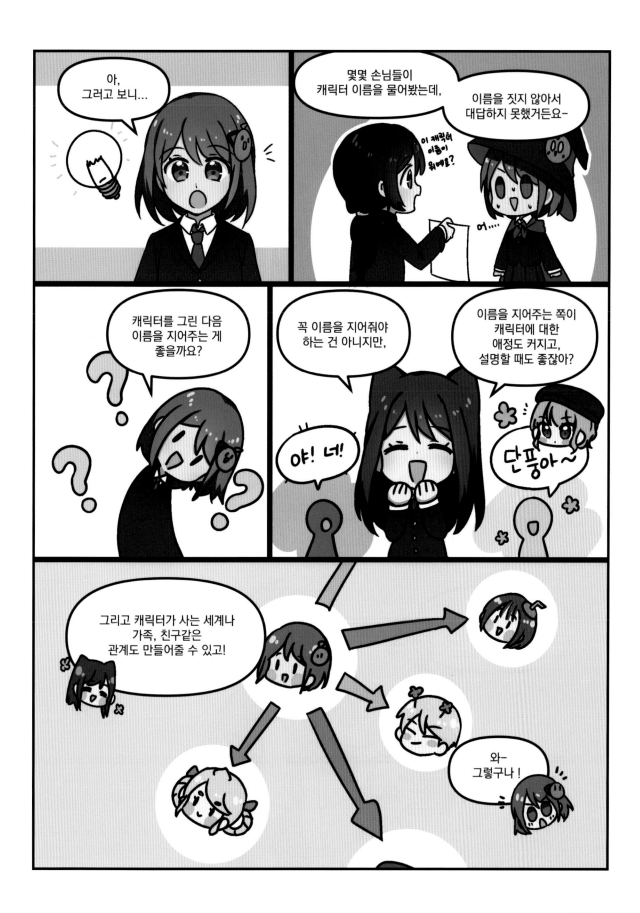

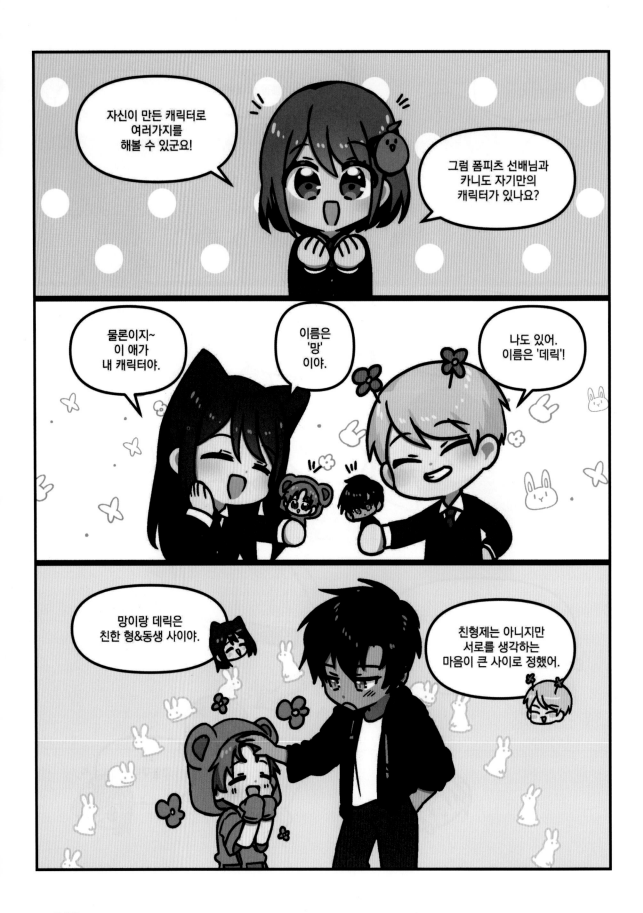

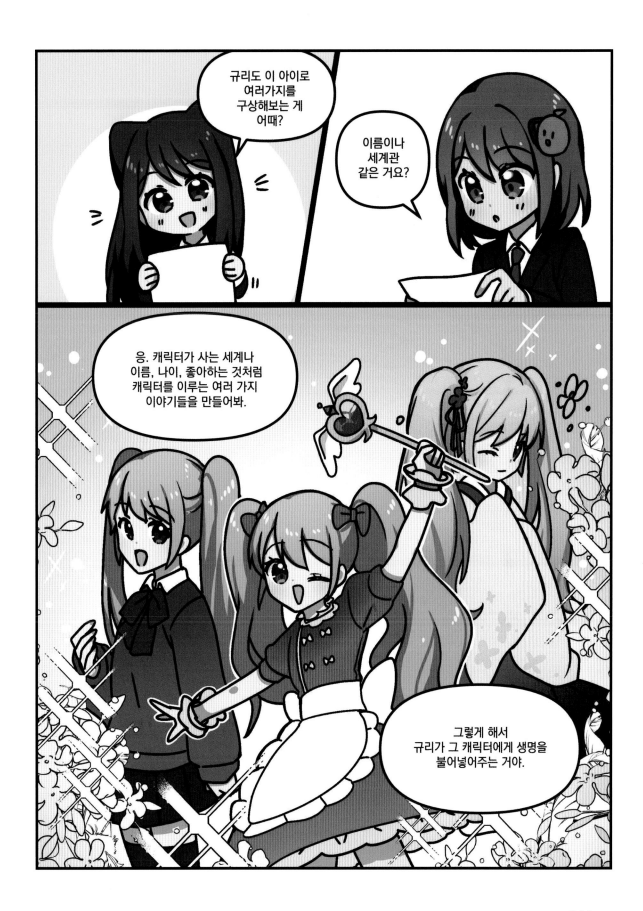

폼피츠x카니
손그림 메이커

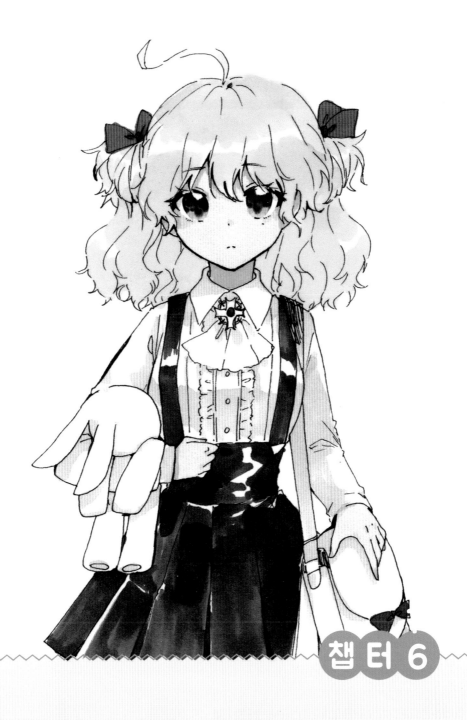

챕 터 6

오리지널 캐릭터 제작하기

소품 활용하기

작 품 공 유

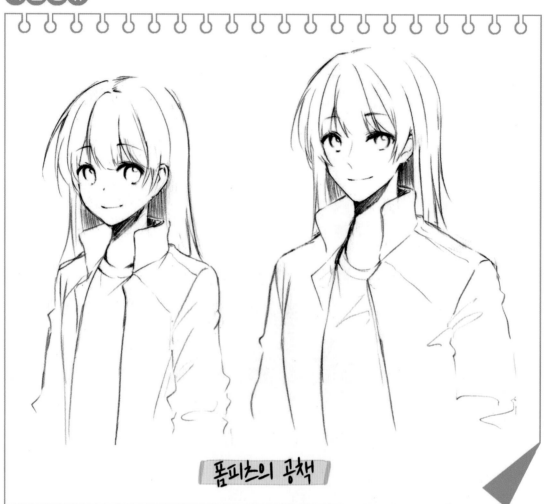

폼피츠의 공책

동일한 캐릭터지만 연령대에 차이를 주면
다른 느낌을 표현할 수 있어!

여러 소품을 사용해서
캐릭터의 개성을 표현해
보자.

+ 인상의 변화 +

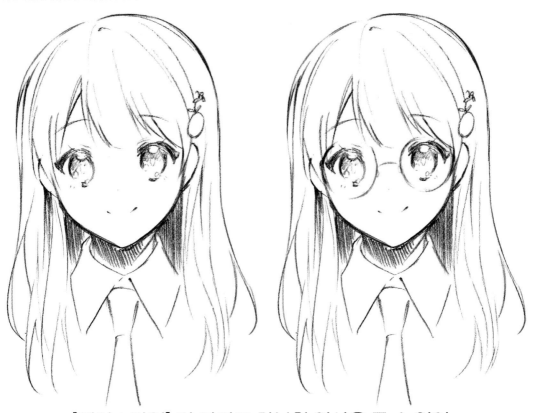

[헤어스타일] 긴 머리로 차분한 인상을 줄 수 있어
[소품] 안경을 그리면 캐릭터의 인상을 쉽게 바꿔줄 수 있지!

안경 이외에도 밴드나 안대, 머리 리본 등을
활용하는 것도 좋아.

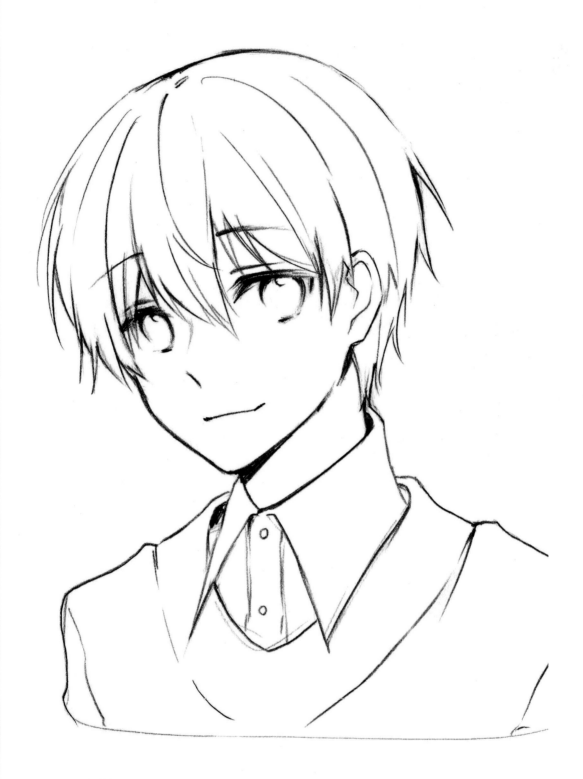

1 다양한 악세사리 활용법을 알아보자!

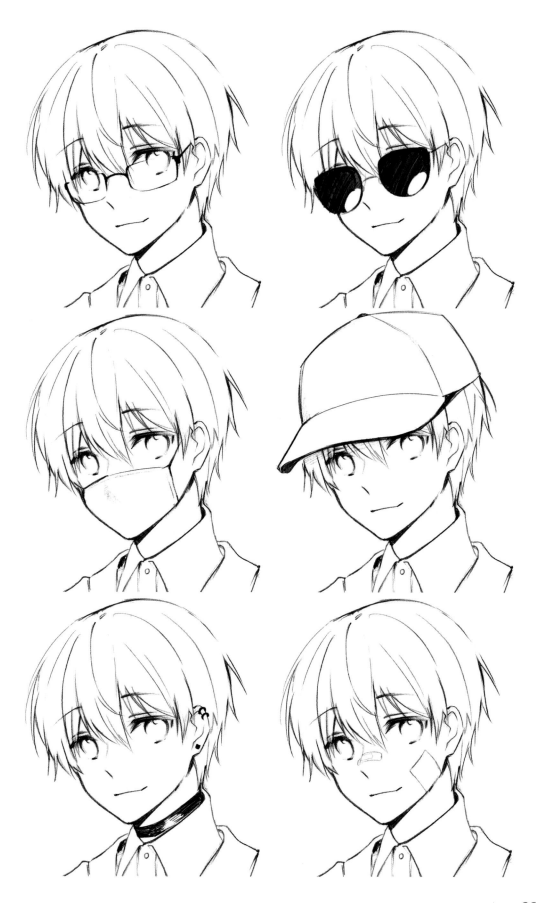

창작 캐릭터를 만들어보자 (폼피츠 편)

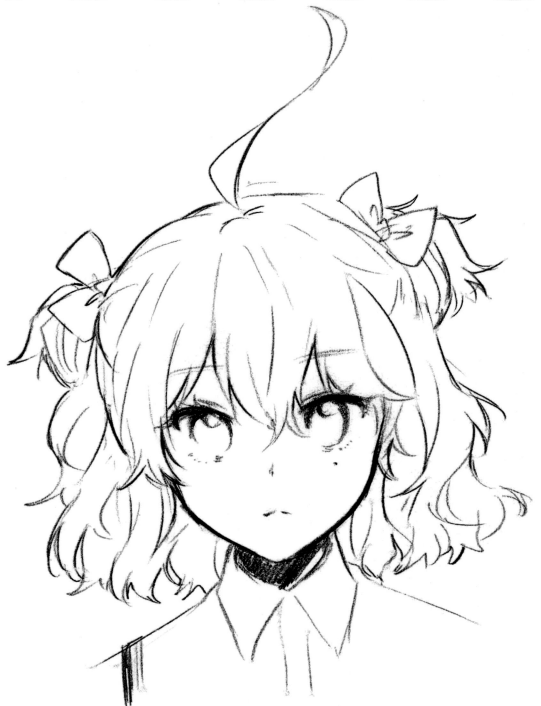

1 원하는 캐릭터의 디자인부터 시작해보자.

짧은 단발머리와 양갈래를 가진 아이야. 리본과 눈물점을 포인트로 넣었어.

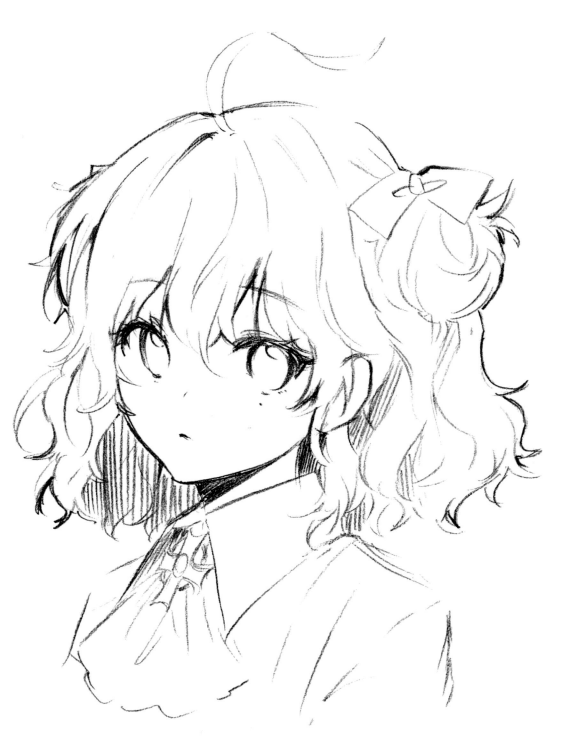

2 캐릭터의 눈매는 너무 올라가지도, 내려가지도 않는 느낌으로 그려주었어.

포인트가 되는 머리카락은 자유분방하게 움직이는 것으로 하면 재미있을 것 같아.

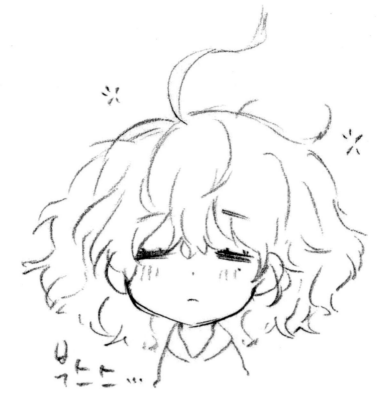

3 부스스한 머리카락을 가진 캐릭터로 디자인했기 때문에
리본을 자주 사용한다는 설정이야.

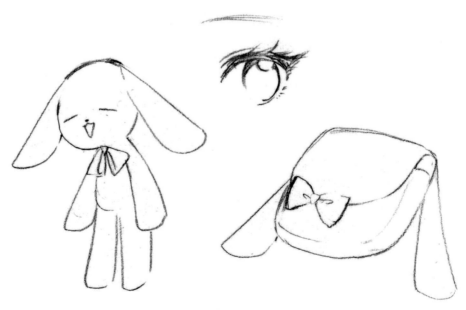

4 속눈썹은 풍성한 편이고 눈 밑에 눈물 점이 있어.
토끼 인형과 가방을 활용해서 귀여운 느낌을 표현할거야.

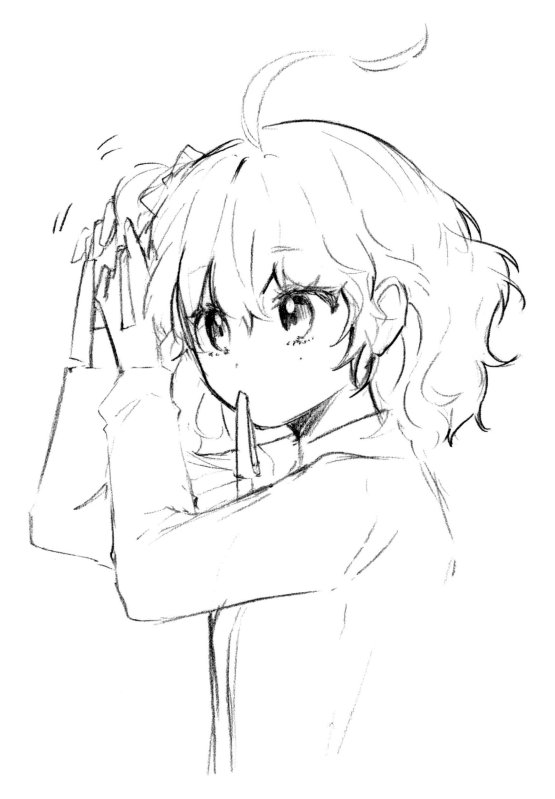

5 캐릭터의 특징을 설정하고 나면, 인물의 자연스러운 모습을 표현할 수 있어.
동세와 행동을 활용해서 그려보자.

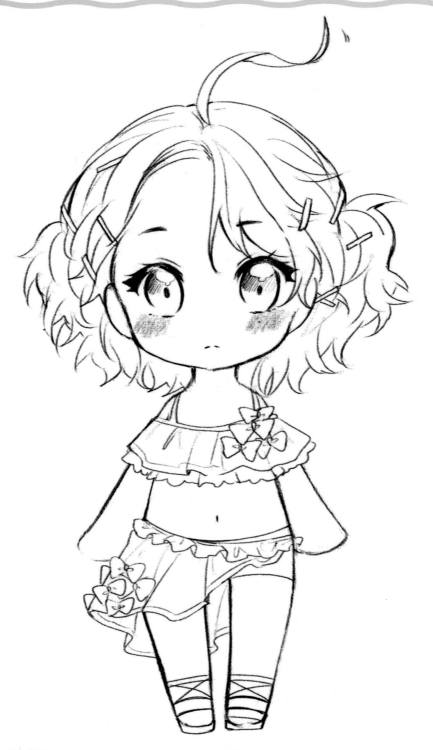

1 이번에는 SD 캐릭터로 디자인해보자. 머리카락에 핀을 많이 추가하고,
수영복의 리본으로 포인트를 더했어.

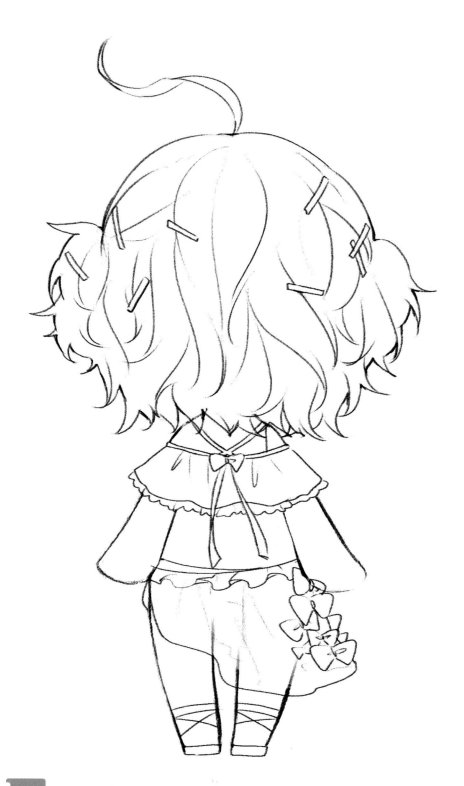

2 캐릭터의 뒷면도 디자인하면 의상의 표현을 구체적으로 그릴 수 있어.

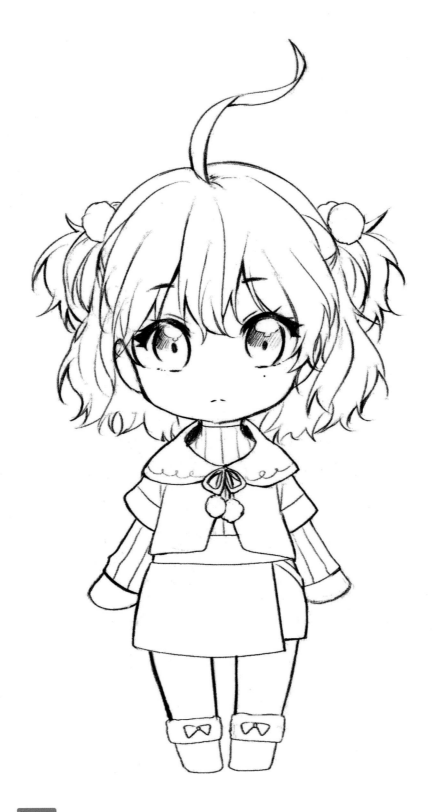

3 겨울 느낌의 의상을 디자인해볼까? 따뜻한 느낌의 옷과 방울 머리끈이 포인트야.

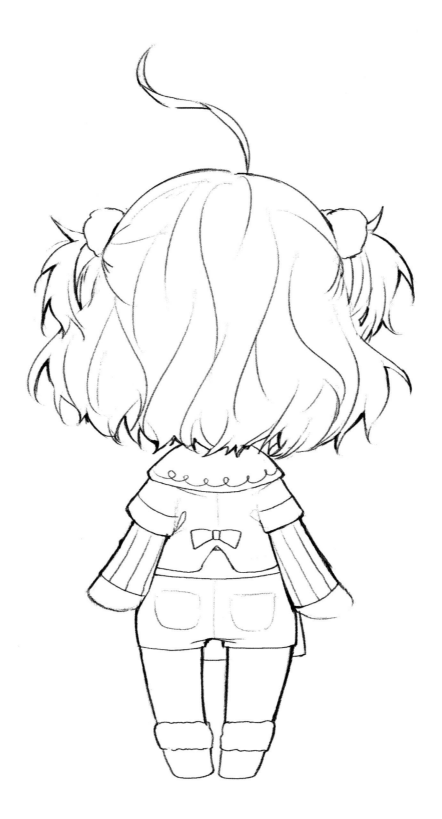

4 의상의 디테일한 구조를 정해주면 다양한 각도의 그림을 그릴 수 있어.

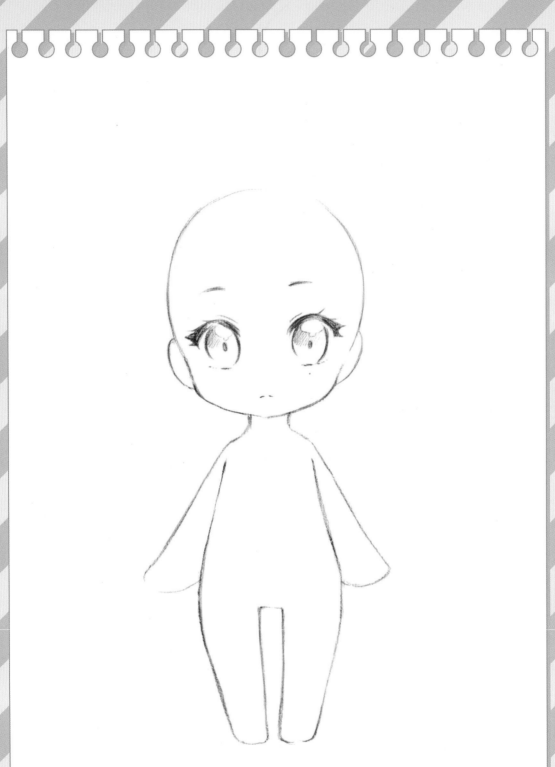

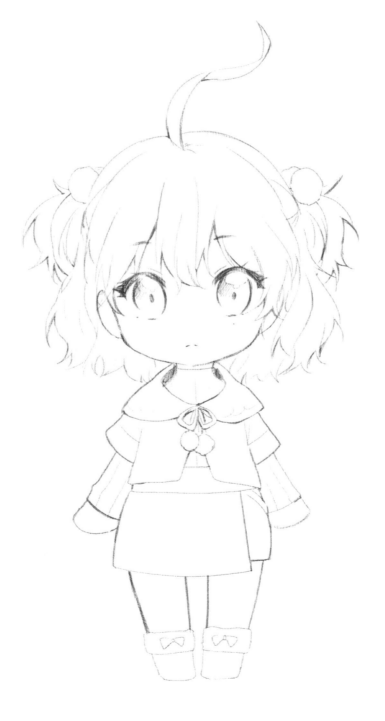

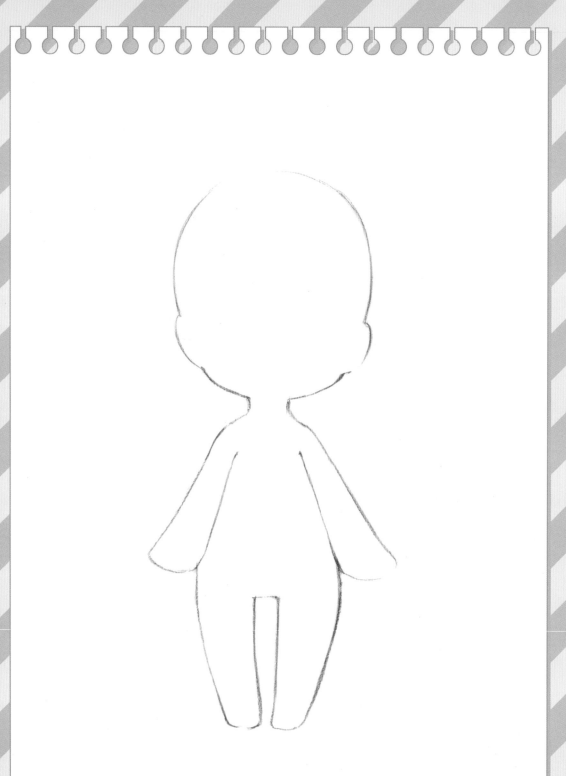

배색 활용하기

작 품 공 유

폼피츠의 공책

배색을 어떻게 하느냐에 따라 전혀 다른 인상과
특징을 가질 수 있어.

잘 어우러지는 배색에는
어떤 것들이 있을까?

＋ 색 조합에 따른 차이 ＋

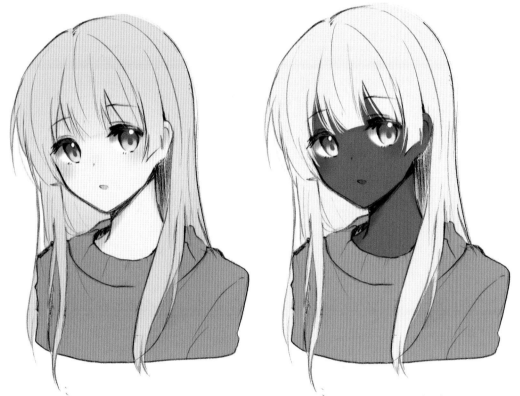

배색에 따라 바뀌는 느낌의 차이를 한눈에 볼 수 있어.

캐릭터의 성격과 설정에 맞는 색상을
고르는게 좋아

더 예쁜 배색 알아보기

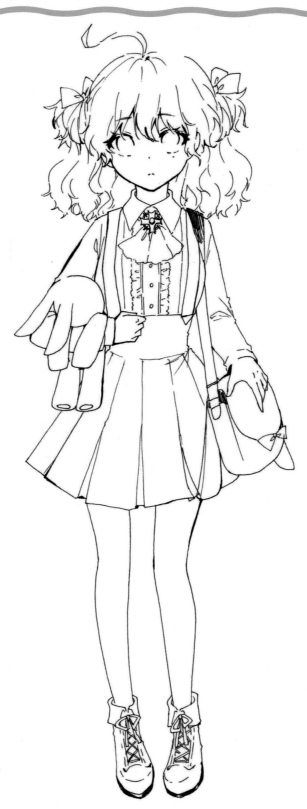

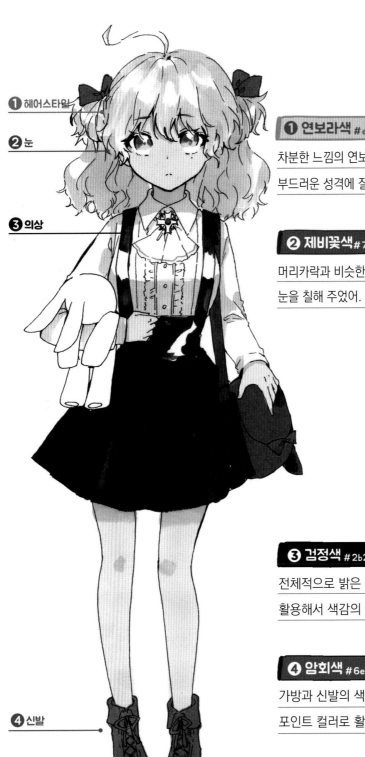

❶ 헤어스타일

❷ 눈

❸ 의상

❹ 신발

❶ 연보라색 #d6d7eb

차분한 느낌의 연보라 컬러야.

부드러운 성격에 잘 어울려.

❷ 제비꽃색 #7467bf

머리카락과 비슷한 부드러운 색을 사용해서

눈을 칠해 주었어.

❸ 검정색 #2b2e37

전체적으로 밝은 컬러를 사용했기 때문에 검은색을

활용해서 색감의 균형을 잡아 주었어.

❹ 암회색 #6e728b

가방과 신발의 색상을 비슷하게 해서

포인트 컬러로 활용했어.

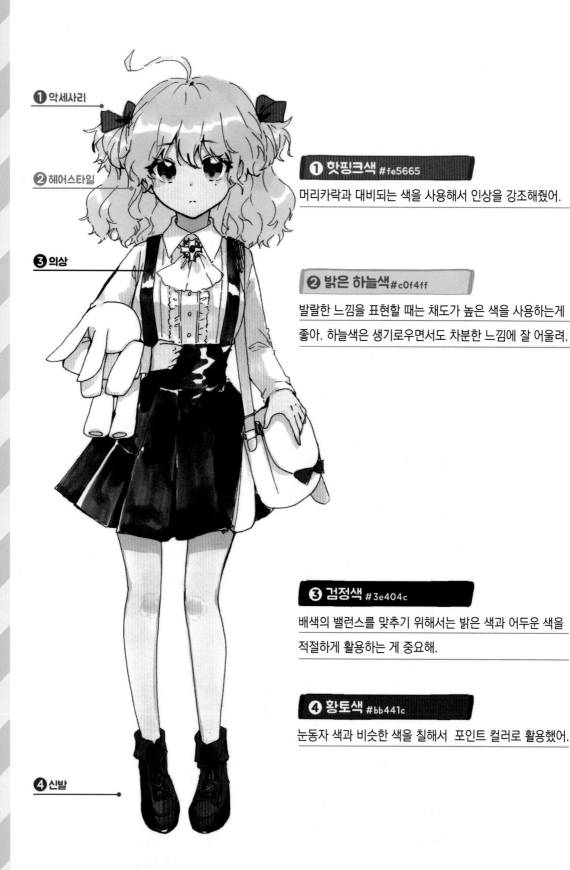

① 악세사리

② 헤어스타일

③ 의상

① 핫핑크색 #fe5665

머리카락과 대비되는 색을 사용해서 인상을 강조해줬어.

② 밝은 하늘색 #c0f4ff

발랄한 느낌을 표현할 때는 채도가 높은 색을 사용하는게 좋아. 하늘색은 생기로우면서도 차분한 느낌에 잘 어울려.

③ 검정색 #3e404c

배색의 밸런스를 맞추기 위해서는 밝은 색과 어두운 색을 적절하게 활용하는 게 중요해.

④ 황토색 #bb441c

눈동자 색과 비슷한 색을 칠해서 포인트 컬러로 활용했어.

④ 신발

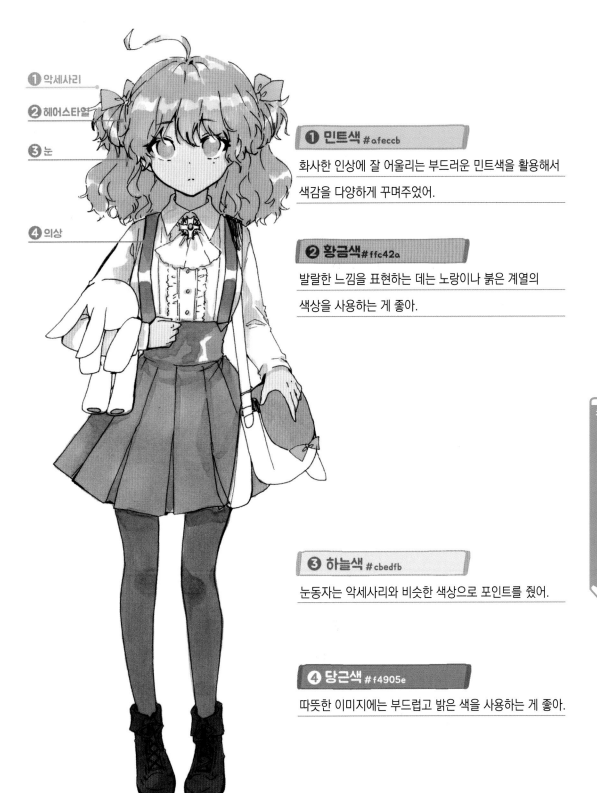

① 악세사리

② 헤어스타일

③ 눈

④ 의상

① 민트색 #afeccb

화사한 인상에 잘 어울리는 부드러운 민트색을 활용해서
색감을 다양하게 꾸며주었어.

② 황금색 #ffc42a

발랄한 느낌을 표현하는 데는 노랑이나 붉은 계열의
색상을 사용하는 게 좋아.

③ 하늘색 #cbedfb

눈동자는 악세사리와 비슷한 색상으로 포인트를 줬어.

④ 당근색 #f4905e

따뜻한 이미지에는 부드럽고 밝은 색을 사용하는 게 좋아.

챕터
6
오리지널 캐릭터 제작하기

캐릭터 프로필을 만들어 보자

캐릭터 얼굴

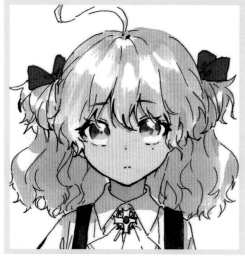

캐릭터 대표 대사

리본이나 인형... 좋아해?

이름

세나

나이	키	혈액형
16세	152cm	A형

좋아하는 것

토끼인형, 보라색

싫어하는 것

소음, 발표시간

특징

애착인형인 토순이를 항상 소지하고있다. 정수리에 항상 팔랑이는
머리카락이 있다. 머리가 부스스해서 항상 리본을 착용한다.

성격

표정변화가 없고 작은 목소리로 조용히 이야기한다.

어떤 캐릭터

부지런하고 차분한 성격이지만 인형 모으기를 좋아하는 따뜻한
모습도 가지고 있다.

확실히 프로필을 정리해두니까
너무 보기 좋아요.

눈에 잘 들어올 뿐만 아니라 기억에도 더
오래 남게 되니 프로필을 작성해두는게 좋아!

프로필을 교환해서 서로 캐릭터를 소개 할 수도 있지.
그렇게 교류를 하는거야.

아! 그렇구나~!

규리도 직접 해보면 어때?
좋아하는 설정 위주로 써보면 더 즐거울 거야.

네, 저도 어서 자캐를 만들어 볼래요~!

창작 캐릭터를 만들어보자 (카니편)

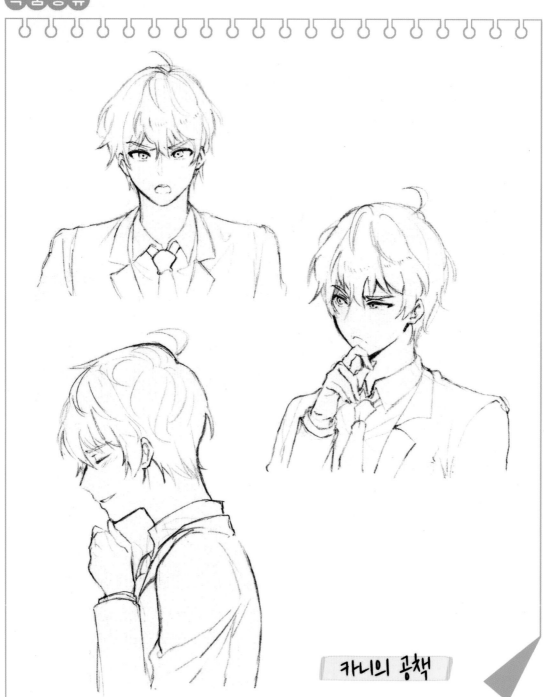

카니의 공책

내가 캐릭터를 만드는 과정도
보여줄게.

+ 창작 과정 +

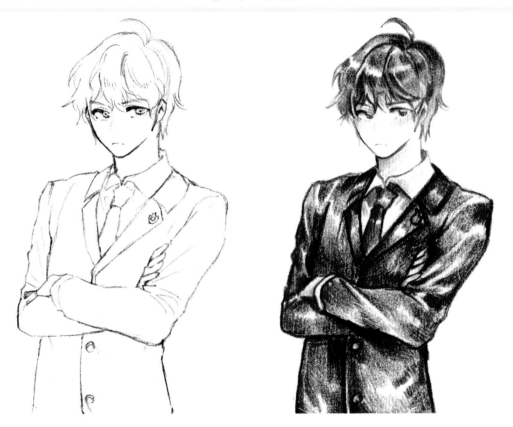

먼저 샤프로 전신을 그려준 뒤에 원하는 색으로 컬러링을 진행했어!

캐릭터를 잘 표현해 줄 수 있는 배색을 찾아보자.

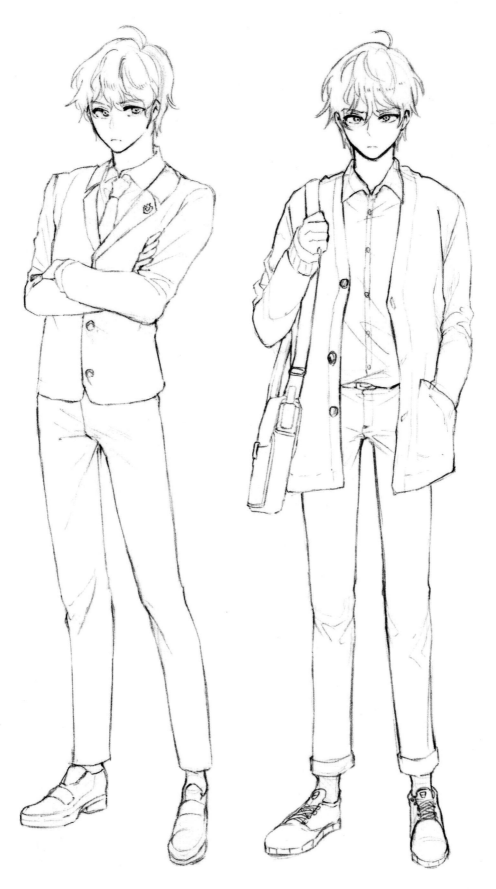

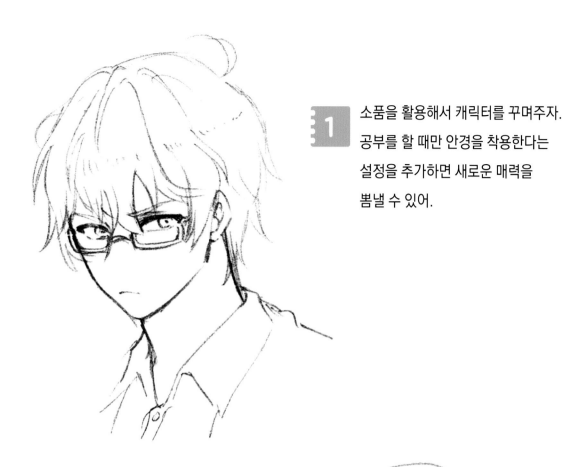

1 소품을 활용해서 캐릭터를 꾸며주자.
공부를 할 때만 안경을 착용한다는
설정을 추가하면 새로운 매력을
뽐낼 수 있어.

커피캔

노트A용

보통
필통

지갑

안경집

2 학생이 가지고 다니기에
자연스러운 소품들을 활용해보자.
가방과 커피캔 등 쉽게 볼 수 있는
물건들을 특징으로 삼았어.

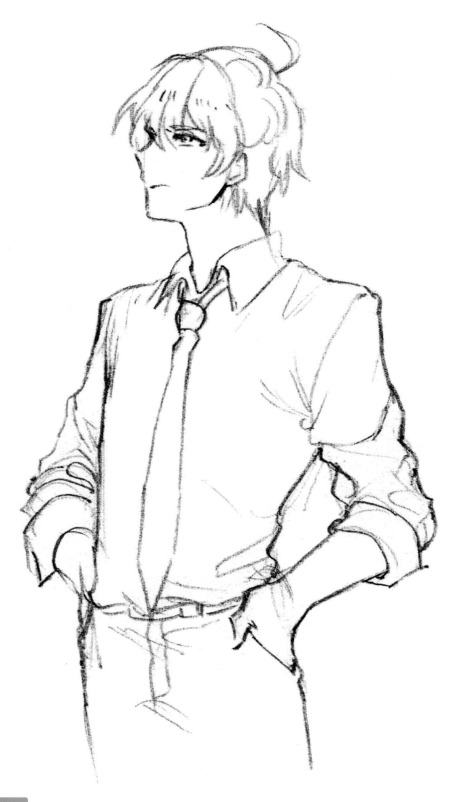

3 셔츠와 넥타이를 활용해서 캐릭터의 매력이 더 돋보이게 그려주었어.

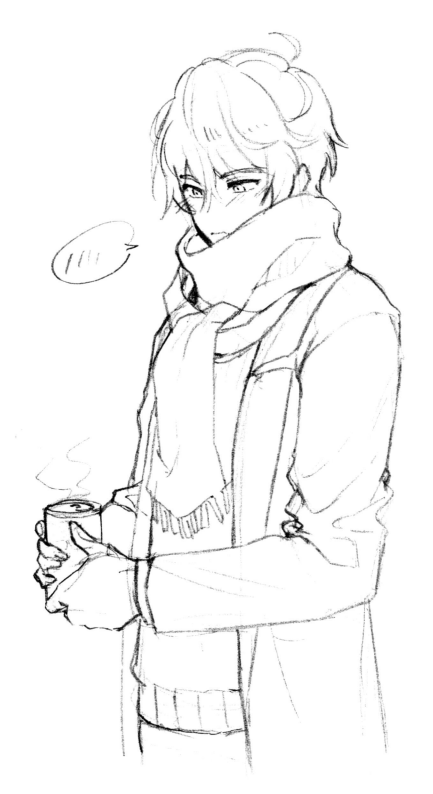

4 목도리와 코트로 겨울 느낌을 연출하고, 캐릭터의 표정을 바꾸어
다양한 성격을 표현할 수도 있지.

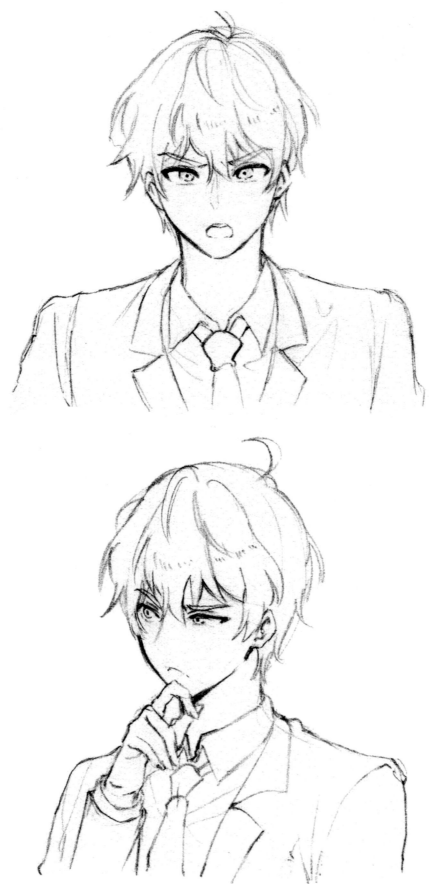

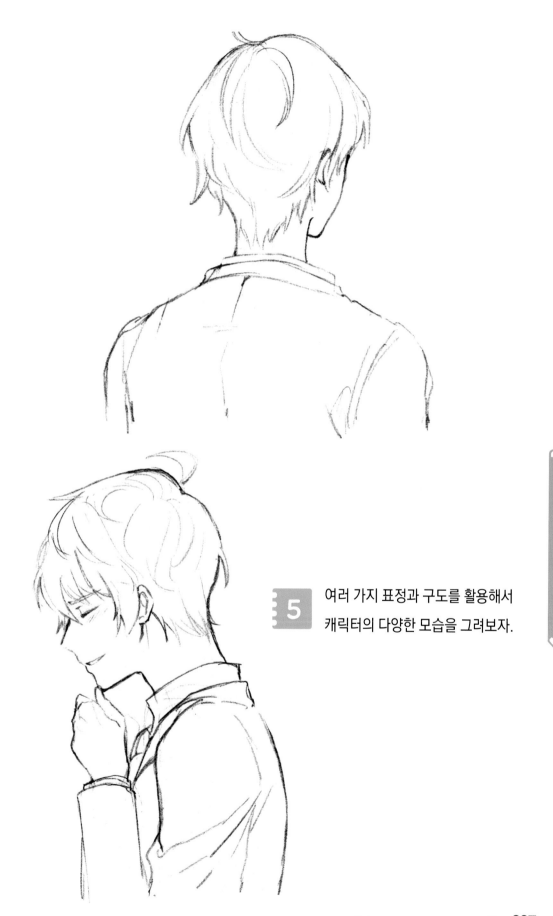

5 여러 가지 표정과 구도를 활용해서
캐릭터의 다양한 모습을 그려보자.

더 예쁜 배색 알아보기

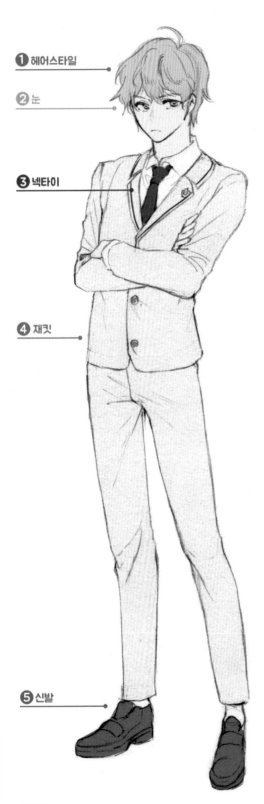

① 헤어스타일

② 눈

③ 넥타이

④ 재킷

⑤ 신발

① 크림색 # e0dcc3

탁한 금색 느낌이 나는 크림색을 활용해서

고급스러운 느낌을 표현했어.

② 비취색 # 7ec4c8

차분하고 선명한 색을 사용하면 캐릭터의 인상을

강조할 수 있지.

③ 어두운 회색 # 596362

무게감 있는 색상으로 차분하고 침착해 보이는 효과가 있어.

말을 신중하게 하는 성격을 표현해 주었어.

④ 밝은 회색 # d9d5d4

밝은 회색의 의상은 깔끔하게 정돈된 느낌을

연출하기 좋아.

⑤ 잿빛색 # 877e81

넥타이처럼 색감의 밸런스를 위해 어두운 색을 사용했어.

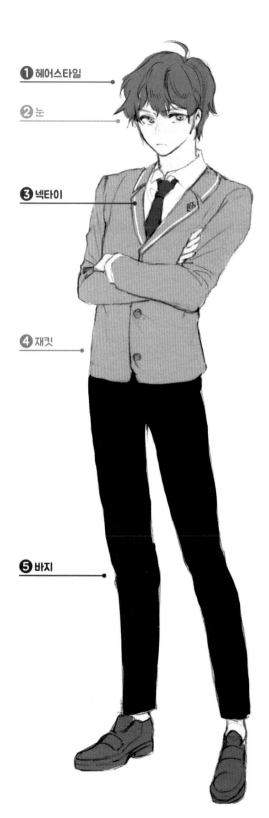

❶ 헤어스타일

❷ 눈

❸ 넥타이

❹ 재킷

❺ 바지

❶ 갈색 #b3856b

갈색은 부드럽고 차분한 느낌을 주기 좋아.

❷ 청록색 #79c1b7

눈 색을 밝게 사용해서 인상을 좀 더 선명하게 표현했어.

❸ 남색 #415c7a

전체적으로 차분한 인상을 주기 위해 남색을 활용했어.

❹ 회색 #a09e99

단정한 교복 배색에 회색을 활용해 균형을 잡아줬어.

❺ 검정색 #363a41

어두운 색상을 활용해서 시선이 상체로 갈 수 있도록 배색했어.

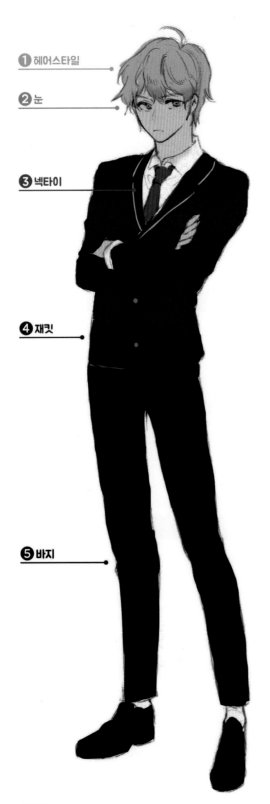

❶ 헤어스타일

❷ 눈

❸ 넥타이

❹ 재킷

❺ 바지

❶ 분홍색 #e7b4bb

분홍색은 발랄한 이미지지만, 어두운 피부색과 함께 사용하면 새로운 매력을 보여줄 수 있어.

❷ 호박색 #caa26b

따뜻한 색감을 통일하기 위해서 호박색으로 눈동자를 칠해주었어.

❸ 짙은 회색 #6e6560

전체적으로 따뜻한 이미지의 배색이므로 차분한 느낌을 유지하기 위해 짙은 회색을 활용했어.

❹ 고동색 #703235

그림의 밸런스를 맞추기 위해 전체적으로 따뜻한 느낌의 색감을 활용했어.

❺ 짙은 고동색 #301923

자켓과 바지처럼 어두운 색상을 활용해서 마무리하면 자연스러운 연출을 할 수 있어.

+ 그라데이션을 활용한 배색 +

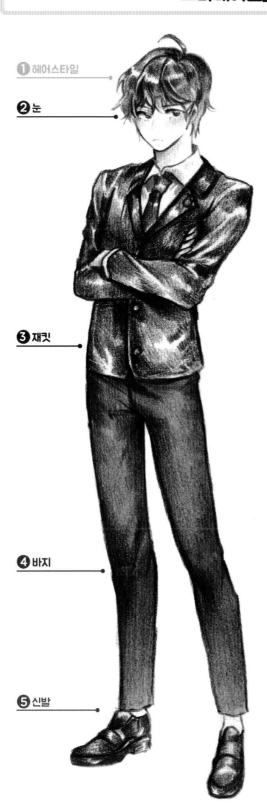

❶ 헤어스타일

❷ 눈

❸ 재킷

❹ 바지

❺ 신발

❶ 오렌지색 #fdba76

오렌지색 계열로 그라데이션을 활용해서 다양한 색감을 넣어줬어.

❷ 진청색 #192c97

전체적인 색상과 대비되는 색을 사용해서 포인트를 줬어.

❸ 붉은 갈색 #680003

붉은 갈색과 보라색 그리고 하이라이트를 사용해서 명암과 재질을 표현했어.

❹ 갈색 #a84121

갈색을 기본으로 삼고, 짙은 갈색을 활용해서 옷 주름과 명암을 연출했어.

❺ 진분홍색 #cd3f50

교복 자켓처럼 하이라이트와 노란색을 활용해서 광택을 묘사했어.

챕터 6 오리지널 캐릭터 제작하기

캐릭터 프로필을 만들어 보자

캐릭터 얼굴

캐릭터 대표 대사

> 무슨 일이야?
> 왜 불렀어?

이름

최유현

나이	키	혈액형
19세	182cm	AB형

좋아하는 것

봉사활동, 사회공부

싫어하는 것

동물을 괴롭히는 행동

특징

완벽주의자 성향을 가진 학생회장. 맡은 일을 항상 성실하게 완수하는 모범생.

성격

공부는 잘 하지만 자기 표현이 서툴다.

어떤 캐릭터

남들에게는 차갑게 보이지만, 속마음은 따뜻하고 사려깊은 동물들의 친구.

프로필을 작성하면, 그림으로는
알 수 없던 특징들도 볼 수 있네요!

어떤 성격인지, 좋아하거나 싫어하는 게 무엇인지
정하면 캐릭터 설정이 더 풍부해져!

장래희망 같은 꿈이나 어린 시절의 경험을 적는 것도
좋은 방법이지.

와!
그런 방법도 있구나.

캐릭터의 설정이 많으면 더 다양한 그림에
응용할 수 있으니까!

좋아~! 방법을 배우니 훨씬 쉽게 느껴져!

 #

직접 캐릭터 프로필을 만들어 보자

캐릭터 얼굴

캐릭터 대표 대사

이름

나이

키

혈액형

좋아하는 것

싫어하는 것

특징

성격

살아온 과정

캐릭터 얼굴

캐릭터 대표 대사

이름

나이 키 혈액형

좋아하는 것

싫어하는 것

특징

성격

살아온 과정

스마트폰을 사용해
QR코드를 인식하면
1편으로 연결됩니다!

http://cafe.naver.com/neoaca

매주 토요일
업데이트!

네오아카데미 네오툰

일러스트레이터 선생님들의 유쾌한 일상툰!

카툰 작가와 프로 일러스트레이터 선생님들의 유쾌한 만남!
입사 첫 날부터 수업 중에 일어난 에피소드까지 모두 즐거운
네오아카데미의 소소한 이야기 일상툰!

https://www.youtube.com/c/네오아카데미

네오아카데미 생방송

매주 화, 금요일 오후 8시에는? 그림 생방송!

네오아카데미의 스트리머와 함께하는 즐거운 그림 방송!
생방송에서 진행되는 실시간 이벤트에 참여하고
같은 콘텐츠로 함께 그림 그리는 그림메이트가 되어보세요.

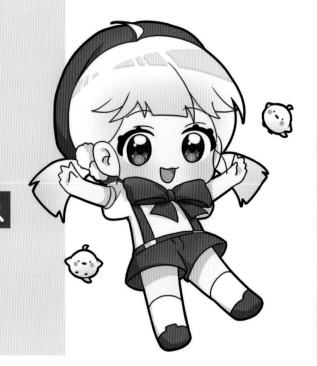

네오아카데미

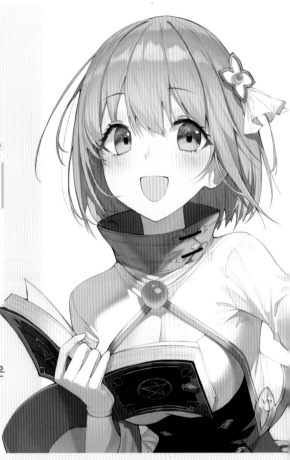

그림으로 더욱 즐거워지는 그림 커뮤니티 카페!

자캐, 합작 등의 콘텐츠로 모든 그림쟁이가 함께 즐기는 커뮤니티 활동!
이와 동시에 현직 일러스트레이터 강사 선생님의 테크닉과 노하우를 담은
그림 생초보 ~ 프로 단계의 강의 교육이 운영되고 있습니다.

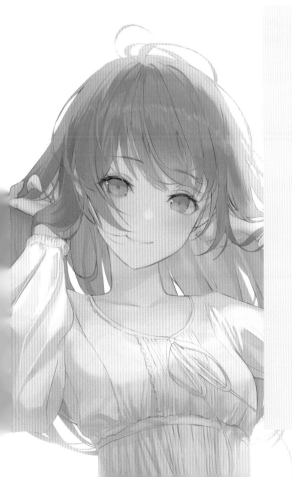

네오아카데미

다양한 그림 콘텐츠를 즐길 수 있는 유튜브 채널!

강사 선생님들의 그림 팁과, 인터뷰 영상!
이외에도 다양한 시도를 해보며 개성있는 그림을 그려내는
즐거운 콘텐츠 영상들이 늘 새롭게 게시되고 있어요.

QR코드로
네오스토어에
접속해보세요!

다른 곳에는 없는 특별한 마켓
네오스토어

Q. 네오스토어가 무엇인가요?

네오스토어는 독자적인 일러스트 상품을 한정 판매하는 스토어예요.
http://smartstore.naver.com/neoaca 에서 확인 가능합니다.

Q. 스토어에는 무엇이 있나요?

프로 일러스트레이터, 네오아카데미 선생님이 직접 집필하신
일러스트 가이드북과 일러스트 굿즈가 등록되어 있으며,
오직 네오스토어 한정으로만 만나 보실 수 있습니다.

손그림 메이커, 손그림 메이커 ~SD 캐릭터 그리기~

네오스토어에서 사은품과 함께 만날 수 있어요.

튜토리얼북

선생님 일러스트 튜토리얼북

아카데미 선생님이 자신의 노하우를 직접 전해주는
다양한 스타일의 CG 일러스트 가이드북

손그림 메이커 시리즈 신작 출시!

손그림 메이커 ~SD 캐릭터 그리기 편~ 에서
2, 3등신 비율 캐릭터를 그리는 방법을 만나 보세요!

2022년 1월 전국 서점 & 네오스토어 발매!